V. 2165.
0. 5

2 0006

L'ART
DE CONJECTURER
A LA LOTERIE.

L'ART
DE CONJECTURER
A LA LOTERIE,

OU

Analyse et solution de toutes les questions les plus curieuses et les plus difficiles sur ce Jeu;

AVEC

Des Tables de Combinaisons et de Probabilités, et diverses manières de jouer, toutes fondées sur le calcul et confirmées par l'expérience.

Par S. A. PARISOT.

Ut in seminibus vis inest earum rerum quæ ex iis progignuntur, sic in causis conditæ sunt res futuræ.
CICERO, De Divinatione.

On attribue beaucoup d'événemens au hasard, parce que l'on ignore les causes qui les produisent et les liens qui les unissent au système entier de la nature.
LA PLACE, 57.ᵉ Séance des Écoles normales.

A PARIS,

Chez BIDAULT, Libraire, rue et hôtel Serpente, n.° 14.

AN X, (1801).

PRÉFACE.

Le Titre de cet Ouvrage semble d'abord en circonscrire l'utilité dans la classe des amateurs de Loterie; j'ose croire cependant qu'il ne sera pas sans intérêt pour les savans et même pour les personnes qui ont le plus d'éloignement pour ce Jeu; car soit qu'on résiste ou qu'on succombe à la tentation, c'est un besoin pour l'homme qui pense, de pouvoir se rendre raison du parti que l'espoir de gagner ou que la crainte de perdre lui suggère.

Sans nous ériger en réformateur ni en provocateur d'un Jeu qui n'a déjà que trop d'attraits par lui-même, notre but est de pénétrer dans la Loterie, si avant, qu'il ne puisse nous échapper aucun endroit foible ni aucun endroit fort; en un mot, de mettre pour ainsi dire à la main du lecteur, le fil de ce labyrinthe ténébreux et jusqu'à présent inextricable.

D'ailleurs ce Jeu, considéré comme branche d'impôts indirects, doit commander la circonspection à tous ceux qui se mêlent d'en écrire, et sous ce point de vue, il trouvera toujours quelqu'indulgence, même auprès des hommes les plus austères. En effet, tout le monde conviendra qu'au point de civilisation où nous en sommes, un Etat ne peut subsister sans impôts; or je de-

mande si ce n'est pas un impôt heureusement imaginé, que celui auquel on est libre de se soustraire sans compromettre son civisme, et pour lequel il est même honteux de faire des sacrifices ? Est-il un impôt plus commode que celui qui n'exige de vous que le superflu, en vous laissant la perspective d'arriver peut-être au plus haut point de la fortune ?

Certains politiques, plus casuistes que philantropes, ont beaucoup déclamé contre les Loteries, et n'ont pas craint de taxer d'immoralité les Gouvernemens qui les tolèrent ; mais la meilleure manière de prêcher est de prouver ; or nous prouvons que, malgré cette immoralité qui consiste, comme on sait, en ce que de part et d'autre les enjeux ne sont point proportionnels aux probabilités, nous prouvons, dis-je, que, malgré cette inégalité dans les enjeux, il est néanmoins des méthodes de jouer, telles qu'en les observant, l'on parvient à prendre sur la Loterie un certain avantage. C'est en tenant d'une main la sonde du calcul, et de l'autre le flambeau de l'expérience, que nous marchons de preuves en preuves dans la démonstration de cette vérité: mais il faut l'avouer, pour jouer à la Loterie avec succès, il faut déjà avoir assez d'aisance pour pouvoir se passer d'elle ; ainsi, ce livre ne sera pas, comme les moralistes pourroient le craindre, un poison pour la multitude.

Nous nous flattons qu'après nous avoir lu, on

nous rendra la justice de ne point assimiler cet Ouvrage à ceux si multipliés sur la même matière, qui peuvent aller de pair avec les contes du Petit Poucet et de ma Mère l'oie. Ces grimoires que l'on dédaigne généralement, mais qui enivrent de superstitions l'ignorant et le malheureux dont l'ame est toujours prompte à s'ouvrir au moindre rayon d'espérance, font la honte d'un siècle qui se dit éclairé, et sont les véritables poisons contre lesquels les moralistes devroient tonner.

Nous n'avons cependant pas la ridicule présomtion de croire que nous avons surpassé les auteurs célèbres qui nous ont précédé dans la même carrière. Mais on sait que Pascal, Fermat, Huyghens, les Bernoulli, oncle et neveu, Moivre et Monmort n'ont pu rien nous laisser sur la Loterie, puisque ce Jeu étoit inconnu de leur temps, du moins tel qu'il est aujourd'hui constitué et adopté par les diverses nations de l'Europe. Montmort, qui nous a laissé l'ouvrage le plus satisfaisant sur les jeux de hasard, écrivoit au commencement du dix-huitième siècle, vers l'an 1713; or la Loterie est née en Italie, vers l'an 1720, et ce n'est encore que longtemps après qu'elle a été transplantée dans les autres pays de l'Europe. Si parmi les Géomètres du temps, quelques-uns ont écrit sur ce Jeu, je n'en connois pas du moins qui nous en aient donné un traité complet.

Comme nous n'avons pas de prétentions au titre

de savant, nous avons cru devoir nous affranchir d'un défaut qu'il est honorable d'avoir sans doute, puisque, jusqu'à présent, aucun savant n'a voulu s'en corriger; je veux parler de ce défaut commun aux géomètres surtout, de présenter leur science de si loin et à des hauteurs si inaccessibles, qu'on désespère de pouvoir jamais y atteindre. Pour nous, après avoir fait nos efforts pour gravir jusque-là, nous en avons fait descendre la science pour la mettre à la portée de tout le monde. Si donc nos solutions ne sont pas les plus élégantes possibles, l'on conviendra du moins qu'elles ont le mérite d'être claires et rigoureuses, en sorte que, si l'on nous conteste la gloire d'avoir reculé les bornes de la science, on nous laissera peut-être celle de l'avoir popularisée. Tout lecteur au courant de l'algèbre ordinaire, sera très en état de nous suivre. Il y a plus, nous avons donné, en faveur des personnes qui ne sont point familiarisées avec les formules mathématiques, des résultats numériques et des tables qu'il suffit d'apprendre à consulter pour répondre à toutes les questions que l'on peut proposer sur la Loterie. L'on conviendra aussi, je crois, que nous avons traité des problêmes dont la solution a paru jusqu'à présent inabordable ou du moins n'a pas été tentée, qu'il seroit difficile d'en imaginer encore d'autres, et qu'enfin la matière paroît totalement épuisée.

Il paroîtra peut-être un peu original d'envi-

sager une roue de Loterie comme un dé à 43,949,268 faces, c'est-à-dire, dont le nombre des faces est égal à celui des quines possibles avec les 90 numéros; mais cette idée n'en est pas moins la plus juste, et, j'ose dire, la plus heureuse que l'on puisse s'en former.

L'Art de Conjecturer a eu ses partisans et ses antagonistes, disons mieux, ses sceptiques. A la tête de ces derniers l'on compte d'Alembert, dont l'autorité est sans contredit très-respectable. L'on peut voir dans ses mélanges de littérature (tom. 5), les doutes et les questions qu'il propose sur le calcul des probabilités, et la réponse ingénieuse qu'il fit au roi de Prusse, lorsque ce prince, quelque temps après la bataille de Rosbac, lui demanda si les mathématiques fournissoient quelque méthode pour calculer les probabilités en politique. L'habile géomètre répondit qu'il n'en connoissoit pas; mais que s'il en existoit une, elle venoit d'être rendue inutile à cause des succès invraisemblables que sa majesté avoit obtenus dans tout le cours de la guerre. Ainsi cet académicien, en élevant des doutes sur l'existence de l'Art de Conjecturer sembloit en même-temps la confirmer, puisque par cette réponse adroite, c'étoit accorder au roi, dans cet Art même, une supériorité décidée sur ses ennemis.

Qui oseroit soutenir, par exemple, que la victoire de Marengo et tant d'autres événemens glo-

rieux qui ont terminé la révolution, ont été produits par une fortune aveugle, lorsqu'il est notoire qu'un homme extraordinaire présidoit alors aux destinées de la République? Cette époque de notre histoire est un argument bien fort contre le fatalisme; car on se rappelle que ce génie supérieur a pris le gouvernail au moment où le vaisseau de l'Etat étoit sur le point de s'engloutir.

Au surplus, le degré d'estime que l'on doit avoir pour la doctrine des probabilités paroît aujourd'hui irrévocablement fixé. On regarde cette branche de l'analyse, comme la plus propre à donner à l'esprit cette sagacité rapide, et au jugement, cette solidité imperturbable sans lesquelles la perfectibilité intellectuelle ne seroit qu'une chimère.

On sait quel etoit le plan de Jacques Bernoulli lorsqu'il entreprit son fameux ouvrage *De Arte Conjectandi*, qui a été refondu dans le troisième volume de ses œuvres. Il se proposoit, après avoir traité complettement la théorie des jeux de hasard, d'appliquer les formules que cette analyse lui fourniroit, à la solution de divers problêmes sur les sciences économiques, physiques et morales; mais une mort prématurée l'empêcha de terminer cette grande entreprise dont le succès lui étoit garanti par son génie.

L'on peut citer comme un illustre successeur de ce grand homme le célèbre et infortuné Condor-

cet. L'ouvrage posthume qu'il nous a laissé, et qui a pour titre: *Essai d'analyse sur les élections*, est une des belles parties de l'édifice dont Bernoulli avoit posé les bases. Mais, dans ce livre qui est un puits d'analyse, on résout, par le calcul infinitésimal, des questions qui peuvent se traiter très-commodément par l'algèbre ordinaire.

Enfin, de nos jours, le C. la Place, dont l'autorité peut balancer celle de d'Alembert, doit être compté parmi les géomètres du temps, comme celui qui a le plus contribué à mettre en honneur l'application de l'analyse à toutes les sciences conjecturales. On peut lire, dans la cinquante-septième séance des Ecoles normales le beau discours qu'il improvisa sur cette matière. Cet Aigle de la géométrie, en pesant dans la balance des probabilités, les systêmes Cartésien et Newtonien, paroît, à l'esprit étonné des lecteurs, l'interprète choisi par la nature même pour expliquer aux hommes les véritables lois du systême du monde.

Cependant il ne faut pas s'imaginer que les mathématiques donnent le secret de lire avec certitude dans les tables du destin; pour juger de la possibilité d'un événement, tout se borne à examiner, d'une part les hasards qui tendent à le favoriser, et de l'autre ceux qui tendent à le repousser; or si la somme de ces hasards tant favorables que contraires est marquée par 6, dont 5 concourent à produire l'événement desiré, il est clair que

l'on peut parier $\frac{5}{6}$ que cet événement arrivera, et seulement $\frac{1}{6}$ qu'il n'arrivera pas. Mais on sent qu'un événement, pour être cinq fois plus probable ou même une infinité de fois plus probable qu'une autre, n'est pas pour cela certain. Par exemple, à la Loterie, il faudroit prendre 86 numéros pour avoir la certitude d'un extrait; car si, au pis aller, il arrivoit, comme la chose est possible, que les 4 numéros rejetés sortissent, il faudroit bien, pour completter les 5 que chaque tirage doit fournir, qu'il en sortît encore un quelconque des 86 que l'on a choisis. D'après cet exemple, on sent qu'il ne faut pas s'attendre à trouver dans cet ouvrage le secret de faire sauter la Loterie. On peut bien porter ce défi à tous les Cagliostros de l'univers; et les illuminés d'Allemagne, qui depuis longtemps, dit-on, méditent cette gigantesque entreprise, me semblent des Pigmées luttant contre Encelade. *In vanum laboraverunt qui œdificant eam.*

Etes vous joueur, et cherchez-vous le secret de gagner à coup sûr à la Loterie? Il n'existe pas. Etes-vous homme et cherchez-vous la vérité sur la Loterie? Elle existe, quoique très-inconnue, et vous apprendrez ici à sonder la profondeur du puits où elle se cache, et comment on peut l'en tirer.

TABLE

Des Chapitres et Problémes contenus dans cet Ouvrage.

CHAPITRE PREMIER. *Des Nombres figurés.* Page 1

PROBL. *Sommer une suite de nombres figurés d'un ordre quelconque.* 5

CHAP. II. *Des Permutations et des Combinaisons.* 10

PROBL. I. *Etant donné un nombre quelconque de choses toutes différentes entr'elles, trouver le nombre des Permutations dont elles sont susceptibles, en les considérant dans leur ensemble.* 11

PROBL. II. *Trouver les différentes Combinaisons qu'on peut faire avec un nombre quelconque de choses, en les prenant 1 à 1, 2 à 2, 3 à 3, 4 à 4, en un mot suivant tel exposant qu'on voudra.* 12

CHAP. III. *De la Loterie. Précis historique.* 20

PROBL. I. *Trouver le nombre des Extraits, Ambes, Ternes, Quaternes et Quines que l'on peut faire avec les 90 numéros.* 26

PROBL. II. *Quelle est la méthode la plus sûre et la plus rigoureuse pour déterminer la probabilité d'avoir un lot, quel que soit le nombre des numéros sur lesquels on joue et la manière dont on les combine?* 31

PROBL. III. *Déterminer la probabilité d'avoir un lot lorsque l'on joue par extraits simples, ou, ce qui est la même chose, déterminer, d'une part le nombre des quines où se trouvent les extraits sur lesquels on joue, et d'une autre part le nombre des quines où ces mêmes extraits ne se trouvent pas.* 36

PROBL. IV. *Déterminer la même chose lorsque l'on joue par ambes simples.* 40

PROBL. V. *Déterminer la même chose lorsque l'on joue par ternes.* 43

PROBL. VI. *Déterminer la même chose lorsque l'on joue par Quaternes.* 45

PROBL. VII. *Après avoir déterminé la probabilité d'avoir un lot, lorsque l'on joue sur une combinaison particulière, il s'agit actuellement d'assigner cette probabilité pour les cas où l'on joue sur plusieurs ou sur toutes les combinaisons à la fois.* 48

PROBL. VIII. *Trouver le nombre des extraits et ambes déterminés que l'on peut faire avec les 90 numéros.* 56

PROBL. IX. *Trouver le nombre des différentes manières dont un Ambe déterminé peut sortir, quel que soit d'ailleurs le nombre de sorties qu'on lui assigne.* 58

PROBL. X. *Déterminer la probabilité de gagner un Lot, lorsque l'on joue par extraits déterminés : ou, ce qui est la même chose, déterminer le nombre des quines où se trouvent, dans l'ordre désigné de sortie, les extraits sur lesquels on joue.* 64

COROLLAIRE. *Quelle probabilité y a-t-il pour voir sortir un quine symétrique; c'est-à-dire, un quine de l'espèce 1, 2, 3, 4, 5?* 75

PROBL. XI. *Déterminer la probabilité d'avoir un lot lorsque l'on joue par ambes déterminés, ou, ce qui est la même chose, déterminer le nombre de quines où se trouvent, dans l'ordre assigné de sortie, les ambes sur lesquels on joue.* 76

PROBL. XII. *Quelle probabilité y a-t-il pour qu'un numéro sorti au tirage dernier sorte encore au tirage suivant? ou, plus généralement, quelle probabilité y a-t-il pour qu'une combinaison quelconque, qui sera,*

si l'on veut, un *extrait*, un *ambe*, un *terne*, un *quaterne*, un *quine*, sorte 2 *fois de suite*, 3 *fois de suite*, en un mot un aussi grand nombre de fois de suite que l'on voudra ? 92

COROLLAIRE I. *Quelle probabilité y a t-il pour que les* 5 *Loteries se rencontrent dans un même tirage, pour l'émission d'un même numéro ou d'une combinaison quelconque.* 96

COROLLAIRE II. *Quelle probabilité y a t-il pour gagner plusieurs fois de suite en jouant toujours sur les mêmes numéros, quel que soit leur nombre.* 97

PROBL. XIII. *Combien faut-il laisser passer de tirages depuis la sortie d'un numéro, afin de pouvoir parier avec avantage pour ce numéro ? ou, plus généralement, quel intervalle de temps faut-il mettre entre deux apparitions d'une même combinaison, afin de jouer avantageusement sur cette combinaison ?* 98

PROBL. XIV. *Il s'agit, lorsque l'on joue sur des numéros lents à sortir, de déterminer la martingale qu'il faut nourrir, ou plus généralement de trouver la raison des différentes progressions suivant lesquelles les mises doivent être faites, soit qu'on ait pour but de compenser la perte par le gain, ou d'atteindre à un bénéfice quelconque.* 105

PROBL. XV. *Est-il des méthodes de jouer telles qu'en les observant il soit démontré par le calcul, et confirmé par l'expérience, que l'on doit gagner infailliblement ?* 121

PROBL. XVI. *Quelle est, en dernière analyse, le résultat du jeu, et quelle est son influence sur le trésor public et sur les fortunes particulières ?* 157

TABLES A CONSULTER.

N.º 1. TABLE générale de Combinaisons pour les chances simples. page 28

N.º 2. Table générale de Probabilités pour les chances simples. 50

N.º 3. Table de Combinaisons pour les ambes déterminés. 61

N.º 4. Tables de Probabilités pour le jeu de l'extrait déterminé. 82

N.º 5. Table de Probabilités pour le jeu de l'ambe déterminé. 86

Tirages de la Loterie nationale depuis son rétablissement an VI, jusqu'à la fin de l'an IX. 162

L'ART
DE CONJECTURER
A LA LOTERIE.

CHAPITRE PREMIER.

Des Nombres figurés.

Soit une suite d'unités, prolongée indéfiniment, comme on le voit en première ligne, dans la figure triangulaire ci-après.

```
1   1   1   1   1   1   1   1   1   1
    1   2   3   4   5   6   7   8   9
        1   3   6   10  15  21  28  36
            1   4   10  20  35  56  84
                1   5   15  35  70  126
                    1   6   21  56  126
                        1   7   28  84
                            1   8   36
                                1   9
                                    1
```

Si l'on somme successivement 1 terme, 2 termes, 3 termes, etc. de cette première suite, ces différentes sommes formeront une seconde suite qui est celle des nombres naturels que l'on voit en seconde ligne.

Pareillement, en sommant successivement 1 terme, 2 termes, 3 termes, etc. de la seconde suite, et en écri-

vaut ces sommes partielles, elles formeront la 3.e suite.

Mais on peut obtenir ces différentes sommes d'une manière bien simple; on posera d'abord l'unité pour 1.er terme de la 2.e suite, en avançant d'un rang vers la droite; puis, ajoutant cette unité à celle qui est au-dessus dans la 1.re suite, on aura 2 : ajoutant ce deux à 1 qui est au-dessus, on aura 3 : ajoutant ce 3 à 1 qui est au-dessus, on aura 4 : ainsi de suite.

Les autres suites que l'on voit venir après ces deux premières, se forment toutes suivant la même loi, en posant d'abord l'unité pour 1.er terme et en avançant toujours d'un rang vers la droite; puis on ajoutera le terme qu'on vient d'écrire, à celui qui est au-dessus, pour avoir le terme suivant; en sorte que le terme actuel est toujours la somme de son précédent et de celui placé au-dessus de ce précédent.

La figure triangulaire qui résulte de la disposition de ces différentes suites, se nomme Triangle arithmétique de Pascal, parce qu'il est le premier qui en ait fait connoître l'usage et les propriétés.

Les nombres qui composent ce triangle, ont été appelés, d'un nom commun, Nombres figurés, parce que, considérés géométriquement, on peut les représenter par des figures qui sont du domaine de la Géométrie.

Mais pour les distinguer en particulier, on appelle Nombres figurés du premier ordre, ou Nombres constans, ou encore Nombres-points, ceux qui forment la 1.re suite;

On appelle Nombres figurés du 2.e ordre, ou nombres linéaires, ceux qui forment la seconde suite;

Nombres figurés du 3.e ordre, ou Nombres triangulaires, ceux qui forment la 3.e suite;

Nombres figurés du 4.e ordre, ou Nombres pyramidaux, ceux qui forment la 4.e suite;

Et en général, Nombres figurés de l'ordre n, ceux qui apppartiennent à la n.e suite.

Des Nombres figurés.

Ces dénominations ne sont point du tout arbitraires. Elles sont fondées sur l'essence même des nombres figurés qui peuvent être représentés, comme nous l'avons dit, par différentes figures géométriques.

En effet, ceux de la 3.e suite, ou les triangulaires, par exemple, peuvent se figurer par des points disposés en triangles, comme on le voit ci-dessous.

```
  1    3      6       10        15            21  etc.
  •    • •    • • •   • • • •   • • • • •     • • • • • •
       •      • •     • • •     • • • •       • • • • •
              •       • •       • • •         • • • •
                      •         • •           • • •
                                •             • •
                                              •
```

On peut remarquer que chacun de ces triangles est composé d'autant de points qu'il y a d'unités dans le nombre auquel il correspond.

Imaginons actuellement que ces triangles sont chacun autant de tranches d'une certaine épaisseur, et pour mieux fixer les idées, concevons que les points de chaque tranche sont autant de boulets de canon. Il est clair que si l'on empile ces six tranches de boulets l'une sur l'autre, en commençant par la plus grande, comme base, et en finissant par la plus petite, comme sommet, l'on formera une pyramide triangulaire de boulets, comme il y en a dans les arsenaux ; et c'est par de semblables pyramides qu'on peut représenter les nombres de la 4me. suite, appelés pour cette raison pyramidaux, attendu qu'ils sont chacun la somme d'un certain nombre de triangulaires.

Il seroit superflu, pour le but que nous nous proposons, de nous arrêter plus longtemps à cette propriété géométrique des nombres figurés ; cependant, il nous a paru essentiel d'en parler, afin de mieux définir cette espèce de nombres.

Ces mêmes nombres, considérés arithmétiquement,

ont aussi une foule de propriétés également curieuses et intéressantes; mais les plus remarquables, et en même temps les plus essentielles pour nous, sont les deux suivantes :

1.º Si l'on élève un binome tel que $a+b$ à ses puissances consécutives, l'on verra que les coefficients, qui affectent les termes de ces différentes puissances, sont donnés par les colonnes verticales du triangle arithmétique. Par exemple, que l'on élève $a+b$ à sa 5.ᵉ puissance, on sait d'abord que les exposans de a doivent aller en diminuant continuellement d'une unité, et que ceux de b au contraire doivent augmenter continuellement d'une unité, à partir du second terme où ils commencent à entrer. Ainsi, abstraction faite des coefficiens, on aura d'abord :

$$a^5+a^4b+a^3b^2+a^2b^3+ab^4+b^5.$$

Ensuite, pour avoir les coefficiens, on remarquera que puisqu'il s'agit de la 5.ᵉ puissance, il faut se porter sur le chiffre 5 placé dans la suite des nombres naturels du triangle arithmétique, et en prenant tous les nombres qui forment la colonne verticale où 5 se trouve, ils seront les coefficiens respectifs des termes ci-dessus, ensorte qu'on aura définitivement, pour la 5.ᵉ puissance de $a+b$

$$a^5+5a^4b+10a^3b^2+10a^2b^3+5ab^4+b^5.$$

S'il s'agissoit de la 6.ᵉ puissance, de $a+b$, en cherchant 6 dans la suite des nombres naturels, la colonne verticale où 6 se trouve, donneroit tous les coefficiens de cette 6.ᵉ puissance. Ainsi de suite.

Or, comme le calcul des coefficiens n'est pas le moins pénible dans l'élévation aux puissances des quantités algébriques, cette propriété du triangle arithmétique n'est point du tout à négliger.

2º. Une seconde propriété des nombres figurés, et la plus intéressante ici pour nous, c'est que les bandes horizontales du triangle arithmétique donnent, sans aucun calcul, et à la simple inspection, la somme des combinaisons

dont un nombre quelconque de choses est susceptible, soit qu'il s'agisse de combiner ces choses ou 2 à 2, ou 3 à 3, ou 4 à 4; en un mot, suivant tel exposant de combinaisons que l'on voudra. Mais cette propriété ne peut être bien aperçue et démontrée que dans le chapitre suivant. En attendant, nous en parlons par anticipation, pour que le lecteur ne la perde pas de vue.

PROBLÊME.

Sommer une suite de Nombres figurés d'un ordre quelconque.

AVANT de passer à l'analyse de ce problême, remarquons bien une propriété commune à tous les nombres figurés; savoir, qu'un nombre de cette espèce, pris où l'on voudra dans une suite quelconque, est toujours la somme d'autant de termes de la suite immédiatement précédente, qu'il y a d'unités dans le chifre qui marque son rang; par exemple :

Le 4me. terme 10 de la 3me. suite $= 1+2+3+4$, somme des 4 1ers. termes de la suite précédente, qui est la seconde.

Et l'on pourroit prouver que le 100me. terme de cette 3me. suite est égal à la somme des 100 1ers. termes de la seconde. Ceci est d'ailleurs une conséquence nécessaire du principe qui nous a guidé dans la construction du triangle arithmétique; ensorte que, sommer les n, premiers nombres figurés d'un ordre quelconque, c'est en même temps déterminer le $n.^e$ nombre figuré de l'ordre immédiatement suivant. Par conséquent, ce problême a deux objets, savoir, la détermination des nombres figurés, et la sommation de leurs suites. Cela posé:

ANALYSE ET SOLUTION. 1.° L'on voit facilement qu'un terme quelconque de la 1.re suite, est toujours 1,

quelque soit son rang de premier ou de dernier. Par conséquent, cette suite doit être considérée comme une progression arithmétique, qui a l'unité pour premier et dernier terme, et dont la différence est zéro ; en sorte que la somme des n premiers termes de cette suite sera

$$(1+1)\cdot\frac{n}{2} = \frac{2n}{2} = n.$$

Donc, en général ; l'on peut exprimer par n la somme des n 1.ers termes de cette suite, et en même temps le n.e terme de la seconde.

2.º Nous venons de voir qu'un terme de la 2.e suite peut s'exprimer généralement par n.

Quant à la somme de cette seconde suite, depuis 1 jusqu'à n, on remarquera qu'elle est celle d'une progression arithmétique dont la différence est 1, en sorte que cette somme doit s'exprimer généralement par

$$(1+n)\frac{n}{2} = \frac{n}{1}\cdot\frac{n+1}{2}.$$

Donc la formule $\frac{n}{1}\cdot\frac{n+1}{2}$ sera l'expression générale de la somme des n 1.ers termes de la 2.e suite et du n.e terme de la 3.e.

3.º Nous venons de voir qu'un terme de la 3.e suite est exprimé généralement par $\frac{n}{1}\cdot\frac{n+1}{2}$.

Quant à la somme de cette 3e. suite, il n'est pas possible de la déterminer en lui appliquant le principe de la sommation des progressions arithmétiques, comme nous avons fait à l'égard des deux suites précédentes, attendu que cette troisième suite n'est point une progression de cette espèce, comme on peut s'en assurer par la raison qui varie continuellement d'un terme à l'autre ; il faut donc recourir à un autre moyen.

Pour cet effet allons du simple au composé, et proposons-nous seulement de sommer les deux premiers termes 1 et 3. Voyons par quel facteur il faut multiplier le dernier

Des Nombres figurés.

terme 3 pour avoir 4, somme de de cette suite réduite à 2 termes. Il est clair qu'il faut multiplier 3 par $\frac{4}{3}$.

Prenons actuellement 3 termes, $1+3+6$, et demandons-nous par quel facteur il faut multiplier le dernier terme 6 pour avoir 10, somme de cette suite réduite à 3 termes. Il est clair qu'il faut multiplier 6 par $\frac{10}{6}=\frac{5}{3}$.

Enfin, l'on voit qu'une suite de semblables questions nous conduit à l'analyse suivante:

Un terme. $1\ldots\ldots\ldots = 1 = 1.$
2 termes $1+3\ldots\ldots = 4 = 3\times\frac{4}{3}$
3 $1+3+6\ldots\ldots = 10 = 6\times\frac{5}{3}$
4 $1+3+6+10\ldots = 20 = 10\times\frac{6}{3}$
5 $1+3+6+10+15\ldots = 35 = 15\times\frac{7}{3}$
6 $1+3+6+10+15+21 = 56 = 21\times\frac{8}{3}$

etc. etc. etc.

Cette analyse nous apprend que pour sommer deux termes il faut multiplier le dernier par $\frac{4}{3}=\frac{2+2}{3}$;

Que pour en sommer 3, il faut multiplier le dernier par $\frac{5}{3}=\frac{3+2}{3}$;

Que pour en sommer 4, il faut multiplier le dernier par $\frac{6}{3}=\frac{4+2}{3}$;

Et généralement, que pour sommer n termes, il faut multiplier le dernier par $\frac{n+2}{3}$.

Or, nous avons vu qu'un terme quelconque de cette 3.ᵉ suite est en général $\frac{n}{1}\cdot\frac{n+1}{2}$. Si donc on multiplie cette formule, considérée comme dernier terme, par $\frac{n+2}{3}$, on aura $\frac{n}{1}\cdot\frac{n+1}{2}\cdot\frac{n+2}{3}$ pour l'expression générale de la somme

8 *Des Nombres figurés.*

des n $1.^{ers}$ termes de la 3.ᵉ suite et en même-temps du $n.^e$ terme de la 4ᵉ.

4.° On vient de voir qu'un terme quelconque de la 4.ᵉ suite peut s'exprimer généralement par $\frac{n}{1}\cdot\frac{n+1}{2}\cdot\frac{n+2}{3}$.

Quant à la somme de cette 4.ᵉ suite, on peut la découvrir d'une manière générale, par le procédé que nous avons suivi à l'égard de la 3.ᵉ suite, c'est-à-dire, en sommant successivement 2 termes, 3 termes, 4 termes, etc. Ces sommations partielles donneront ce développement.

Un terme.	1.	=	1.
2 termes.	1+4.	= 5	= $4\times\frac{5}{4}$
3	1+4+10	= 15	= $10\times\frac{6}{4}$
4	1+4+10+20.	= 35	= $20\times\frac{7}{4}$
5	1+4+10+20+35.	= 70	= $35\times\frac{8}{4}$
6	1+4+10+20+35+56	= 126	= $56\times\frac{9}{4}$

etc. etc.

Nous apprenons par ce développement, que pour sommer deux termes, il faut multiplier le dernier par $\frac{5}{4}=\frac{2+3}{4}$;

Que pour en sommer 3, il faut multiplier le dernier par $\frac{6}{4}=\frac{3+3}{4}$;

Que pour en sommer 4, il faut multiplier le dernier par $\frac{7}{4}=\frac{4+3}{4}$;

Et généralement, que pour en sommer n, il faut multiplier le dernier par $\frac{n+3}{4}$.

Mais ce dernier terme, qui doit être multiplié par $\frac{n+3}{4}$, a déjà été déterminé d'une manière générale par $\frac{n}{1}\cdot\frac{n+1}{2}\cdot\frac{n+2}{3}$. Si donc l'on multiplie cette formule, considérée

Des Nombres figurés. 9

comme dernier terme, par $\frac{n+3}{4}$, on aura $\frac{n}{1}\cdot\frac{n+1}{2}\cdot\frac{n+2}{3}\cdot\frac{n+3}{4}$ pour l'expression générale de la somme des n 1.ers termes de la 4.e suite, ainsi que du n.e terme de la 5.e.

Il est inutile de pousser plus loin cette recherche, et l'on peut, par voie d'induction, conclure que les formules de sommation que l'on obtiendroit par la même analyse, seroient, savoir :

Pour la 5.e suite. $\frac{n}{1}\cdot\frac{n+1}{2}\cdot\frac{n+2}{3}\cdot\frac{n+3}{4}\cdot\frac{n+4}{5}$;

Pour la 6.e $\frac{n}{1}\cdot\frac{n+1}{2}\cdot\frac{n+2}{3}\cdot\frac{n+3}{4}\cdot\frac{n+4}{5}\cdot\frac{n+5}{6}$;

Pour la 7.e $\frac{n}{1}\cdot\frac{n+1}{2}\cdot\frac{n+2}{3}\cdot\frac{n+3}{4}\cdot\frac{n+4}{5}\cdot\frac{n+5}{6}\cdot\frac{n+6}{7}$;

etc. etc.

Il est clair que l'on peut continuer la suite des facteurs indéterminés aussi loin qu'on veut, et représenter ainsi d'une manière générale, les nombres figurés de tous les ordres et la sommation de leur suite ; mais lorsque l'on veut faire usage de cette formule générale, il faut bien se rappeler que pour sommer la 1.re suite, il ne faut prendre que le premier facteur $\frac{n}{1}$;

Que pour sommer la 2.e suite, il faut prendre les deux premiers facteurs $\frac{n}{1}\cdot\frac{n+1}{2}$;

Que pour sommer la 3.e suite, il faut prendre les trois premiers facteurs $\frac{n}{1}\cdot\frac{n+1}{2}\cdot\frac{n+2}{3}$;

En un mot, prendre toujours autant de facteurs qu'il y a d'unités dans le nombre qui marque le rang de la suite qu'il s'agit de sommer.

Il ne faut pas non plus perdre de vue, que n exprime toujours le rang du terme auquel on s'arrête, ou, ce qui est la même chose, le nombre des termes dont on cherche la somme.

C'est ainsi que la somme des 8 premiers termes de la 2.e suite $=\frac{8}{1}\cdot\frac{8+1}{2}=4.9=36$, en prenant d'abord dans la formule générale, les deux facteurs indéterminés $\frac{n}{1}\cdot\frac{n+1}{2}$, attendu qu'il s'agit de la 2.e suite, et en substituant 8 au lieu de n, attendu qu'il s'agit de sommer 8 termes.

Pareillement, la somme des 6 premiers termes de la 3.e suite $=\frac{6}{1}\cdot\frac{6+1}{2}\cdot\frac{6+2}{3}=7.8=56$.

La solution de ce problême trouvera son application dans le Chapitre suivant.

CHAPITRE II.

Des Permutations et des Combinaisons.

DÉFINITION I.re. QUAND on a deux lettres telles que a et b, et que l'on considère uniquement les différens déplacemens qu'elles peuvent subir, étant toujours accouplées l'une à l'autre, il saute d'abord aux yeux qu'elles n'en peuvent subir que deux, savoir: ab et ba. Voilà ce qu'on appelle permutations ou changemens d'ordre.

DÉFINITION II. Lorsqu'on a deux lettres comme a et b, et que sans avoir égard aux différentes permutations qu'elles peuvent admettre, on considère uniquement les sommes réellement différentes, ou les produits réellement différens qu'elles peuvent donner, étant jointes ensemble par addition ou par multiplication, cette nouvelle manière de les considérer se nomme Combinaison. Or si l'on combine ces deux lettres par addition, l'on pourra écrire indifféremment $a+b$ ou $b+a$; mais parce que $a+b=b+a$, il s'ensuit que deux lettres combinées ensemble par addi-

tion, ne donnent jamais qu'une seule et même somme, c'est-à-dire une seule combinaison.

Pareillement, si on les combinoit par multiplication, l'on n'auroit encore qu'un même produit, c'est-à-dire une seule combinaison, soit qu'on écrivît ab ou ba; car il est évident, qu'en algèbre, $ab = ba$, que $abc = bac = cab = cba$, etc.

Mais nous prévenons, que pour abréger, nous écrirons les différentes combinaisons qui vont suivre, dans l'ordre multiplicatif, et que cela suffit pour atteindre notre but, attendu que si l'on vouloit les considérer dans un ordre additif, il suffiroit d'imaginer entre chaque lettre le signe $+$.

PROBLÈME I.er

Etant donné un nombre quelconque de choses toutes différentes entr'elles, trouver les différentes permutations dont elles sont susceptibles en les considérant dans leur ensemble.

ANALYSE ET SOLUTION. D'abord il est évident que deux lettres a et b ne peuvent subir que deux permutations ab et ba, ce que l'on peut écrire ainsi : deux lettres donnent 1.2 permutations.

Si l'on introduit une troisième lettre c, il n'est pas moins évident que dans chacun des deux groupes ab et ba, cette lettre c peut occuper 3 places différentes $\quad abc \quad bac$ attendu qu'elle peut se trouver ou à la 1.re ou $\quad acb \quad bca$ à la 2.e, ou à la 3.e place, ce qui fait 2 fois 3 $\quad cab \quad cba$ $= 6$ permutations différentes; ce que l'on peut énoncer ainsi : 3 lettres donnent 1.2.3 permutations différentes.

En introduisant une quatrième lettre d, elle pourra, dans chacun des 6 groupes de 3 lettres occuper 4 places différentes, en lui faisant parcourir successivement la 1.re, la 2.e, la 3.e et la 4.e place, en sorte qu'on aura 6 fois $4 = 24$ arrangemens différens; ce qui peut s'écrire ainsi :

4 lettres donnent 1.2.3.4 permutations différentes; et c'est ce que l'on voit ci-après.

abcd	acbd	cabd	bacd	bcad	cbad
abdc	acdb	cadb	badc	bcda	cbda
adbc	adcb	cdab	bdac	bdca	cdba
dabc	dacb	dcab	dbac	dbca	dcba

Si dans chacun des 24 groupes ci-dessus, on introduisoit une nouvelle lettre, f, n'est-il pas évident qu'on pourroit faire parcourir à cette nouvelle lettre successivement la 1.re, la 2.e, la 3.e, la 4.e et la 5.e place, ce qui fait 5 arrangemens pour chaque groupe et par conséquent un total de 24 fois 5 = 120 arrangemens différens et que 120 = 1.2.3.4.5.

Et n'est-on pas très-fondé à conclure, qu'avec 6 lettres on auroit 1.2.3.4.5.6 = 720 permutations différentes;

Qu'avec 7 lettres on auroit 1.2.3.4.5.6.7 = 5,040 permutations différentes;

Et généralement, qu'avec n lettres, on auroit un nombre de permutations exprimé par le produit
1.2.3.4.5.6.7.8.9.10. n;
c'est-à-dire, qu'il faut écrire autant de termes de la suite des nombres naturels qu'il y a d'unités dans n, et multiplier tous ces termes entr'eux; en sorte que si $n=100$, il faudra écrire la suite des 100 premiers nombres naturels et en faire le produit.

PROBLÈME II.

Trouver les différentes combinaisons que l'on peut faire avec un nombre quelconque de choses, en les prenant une à une, 2 à 2, 3 à 3, 4 à 4, en un mot, suivant tel exposant qu'on voudra.

ANALYSE ET SOLUTION. Pour bien parler à l'esprit, il faut parler aux yeux; c'est pourquoi nous présentons d'abord le tableau des combinaisons que l'on peut

et des Combinaisons. 13

faire avec un nombre quelconque de choses, avec les six lettres $abcdfg$, par exemple, en les prenant successivement une à une, 2 à 2, 3 à 3, 4 à 4, 5 à 5 et 6 à 6.

```
A.....1 à 1    a      b      c      d      f      g
B......         a      b      c      d      f      g
              ─────────────────────────────────────
              ab     bc     cd     df     fg
              ac     bd     cf     dg
              ad     bf     cg
              af     bg
              ag
2 à 2       ─5─ + ─4─ + ─3─ + ─2─ + ─1─ = 15
              abc    bcd    cdf    dfg
              abd    bcf    cdg
              abf    bcg    cfg
              abg    bdf
              acd    bdg
              acf    bfg
              acg
              adf
              adg
              afg
3 à 3 . .  ──10── + ─6─ + ─3─ + ─1─ = 20
              abcd   bcdf   cdfg
              abcf   bcdg
              abcg   bcfg
              abdf   bdfg
              abdg
              abfg
              acdf
              acdg
              acfg
              adfg
4 à 4 . . . . ──10── + ─4─ + ─1─ = 15
                     abcdf   bcdfg
                     abcdg
                     abcfg
                     abdfg
                     acdfg
5 à 5 . . . . . . . ─5─ + ─1─ = 6
6 à 6 . . . . . . . . .  abcdfg = 1
```

Des Permutations.

1º. D'abord il est évident qu'en combinant ces 6 lettres une à une, il n'en peut résulter qu'un nombre de combinaisons égal à celui même des lettres, c'est-à-dire 6 combinaisons ; que si, au lieu de 6 lettres il y en avoit 90, on n'auroit encore que 90 combinaisons. En général, n lettres combinées une à une ne peuvent donner que n combinaisons.

2.º Pour obtenir les combinaisons 2 à 2, voici comme je procède : je commence par écrire ces 6 lettres en A, comme multiplicande, et en B comme multiplicateur, et, prenant d'abord le 1.er terme a du multiplicateur, je multiplie par ce terme tous ceux du multiplicande (le premier a excepté), et j'ordonne ces produits dans une même colonne verticale au-dessous du multiplicateur partiel a.

La raison pour laquelle j'omets le 1.er terme du multiplicande, c'est qu'en multipliant a par a j'aurois aa ou une combinaison de a avec lui-même, ce qui n'est point admissible.

Passant ensuite au 2.e terme b du multiplicateur, je multiplie par ce 2.e terme tous ceux du multiplicande, à l'exception des deux premiers, en ordonnant toujours mes produits dans une même colonne au-dessous du multiplicateur partiel b.

La raison pour laquelle on doit négliger les deux premiers termes du multiplicande, c'est qu'en les admettant, il en résulteroit ba et bb, c'est-à-dire, une combinaison de b avec lui-même et la permutation ba. Je dis permutation, car dans la première colonne nous avons déjà ab ; or ab et ba sont bien à la vérité deux permutations différentes, mais qui ne font qu'une seule et même combinaison.

Je continue d'employer successivement chaque multiplicateur partiel, en ne considérant dans le multiplicande que les termes placés vers la droite du multiplicateur que j'emploie, et négligeant ceux placés vers la gauche.

Enfin je fais l'addition des différentes colonnes formées

par ce procédé, et il en résulte $5+4+3+2+1$, ou bien, en écrivant ces nombres dans un ordre inverse, il en résulte $1+2+3+4+5=15$ combinaisons 2 à 2.

3.º Pour obtenir les combinaisons 3 à 3, cela se réduit à multiplier successivement celles 2 à 2 par chaque terme du multiplicateur primitif B, en négligeant néanmoins, dans ces combinaisons 2 à 2, celles qui contiennent une lettre pareille au multiplicateur partiel que j'emploie, et en ordonnant, dans une même colonne, les produits provenant d'un même multiplicateur. L'addition de ces nouvelles colonnes me donne $10+6+3+1$, ou bien $1+3+6+10=20$ combinaisons 3 à 3.

4.º Les combinaisons 4 à 4 se forment en multipliant celles 3 à 3, toujours par le multiplicateur primitif B, mais en considérant et en négligeant dans ces combinaisons 3 à 3, celles qui, conformément aux explications précédentes, doivent être considérées et négligées. J'obtiens $10+4+1$, ou bien $1+4+10=15$ combinaisons 4 à 4.

5.º Pour avoir mes combinaisons 5 à 5, je multiplie celles 4 à 4, toujours par le multiplicateur primitif B, ayant égard à tout ce qui a été dit ci-dessus, et j'obtiens $5+1$, ou bien $1+5=6$ combinaisons 5 à 5.

6.º Enfin il est clair qu'avec 6 lettres prises toutes ensemble, il n'en peut résulter qu'une seule combinaison 6 à 6.

	A				B				
1 à 1....	$1 +1+1+1+1+1$	1	1	1	1	1	1		
2 à 2....	$5 +4+3+2+1$		1	2	3	4	5		
3 à 3....	$10+6+3+1$			1	3	6	10		
4 à 4....	$10+4+1$				1	4	10		
5 à 5....	$5+1$					1	5		
6 à 6....	1						1		

Actuellement je rassemble en A les sommes qui expriment respectivement les combinaisons de chaque espèce,

et je vois que j'aurois pu les obtenir très-commodément, au moyen du petit triangle arithmétique B dont nous avons enseigné la construction dans le chapitre précédent et dont les bandes horizontales présentent exactement les mêmes sommes que celles trouvées par l'analyse; ce que nous avions promis de démontrer.

Ce petit triangle nous montre clairement, que pour trouver le nombre des différentes combinaisons possibles avec les 6 lettres données, il faut, savoir :

1.° Pour les combinaisons 1 à 1 sommer les 6 premiers nombres figurés du premier ordre ;

2.° Pour les combinaisons 2 à 2, sommer les 5, ou les 6—1 premiers nombres figurés du 2.e ordre ;

3.° Pour les combinaisons 3 à 3, sommer les 4, ou les 6—2 premiers nombres figurés du 3.e ordre ;

4.° pour les combinaisons 4 à 4, sommer les 3, ou les 6—3 premiers nombres figurés du 4.e ordre ;

5.° Pour les combinaisons 5 à 5, sommer les 2, ou les 6—4 premiers nombres figurés du 5.e ordre ;

6.° Enfin, pour les combinaisons 6 à 6, sommer les 6—5 premiers nombres figurés du 6.e ordre.

Et il n'est pas dificile de voir, que si au lieu de 6 lettres, on en supposoit un nombre quelconque exprimé par n, il faudroit, savoir : pour les combinaisons

1 à 1 sommer les n . . . 1.ers nombres figurés du 1.er ordre.
2 à 2 . . . les $n-1$ du 2.e.
3 à 3 . . . les $n-2$ du 3.e.
4 à 4 . . . les $n-3$ du 4.e.
5 à 5 . . . les $n-4$ du 5.e.
m à m . . . les $n-m+1$ du m.e.

Tout cela posé :

1.° La somme des n 1ers. nombres figurés du 1er. ordre, est toujours $= n$;

2.° La somme des n 1ers. nombres figurés du 2me. or-

et des Combinaisons.

dre étant $\frac{n}{1}\cdot\frac{n+1}{2}$, il est clair que la somme des $n-1$ doit être $\frac{n-1}{1}\cdot\frac{n-1+1}{2}$ qui se réduit à $\frac{n-1}{1}\cdot\frac{n}{2}$ et que l'on peut écrire ainsi $\frac{n}{1}\cdot\frac{n-1}{2}$ en renversant l'ordre des numérateurs.

3.º La somme des n 1.ers nombres figurés du 3.e ordre étant $\frac{n}{1}\cdot\frac{n+1}{2}\cdot\frac{n+2}{3}$, il est clair que la somme des $n-2$ sera $\frac{n-2}{1}\cdot\frac{n-2+1}{2}\cdot\frac{n-2+2}{3}$ qui se réduit à $\frac{n-2}{1}\cdot\frac{n-1}{2}\cdot\frac{n}{3}$ et qui peut s'écrire ainsi $\frac{n}{1}\cdot\frac{n-1}{2}\cdot\frac{n-2}{3}$.

4.º Si la somme des n 1.ers nombres figurés du 4.e ordre est $\frac{n}{1}\cdot\frac{n+1}{2}\cdot\frac{n+2}{3}\cdot\frac{n+3}{4}$, l'on aura pour la somme des $n-3$ la formule $\frac{n-3}{1}\cdot\frac{n-3+1}{2}\cdot\frac{n-3+2}{3}\cdot\frac{n-3+3}{4}$ qui se réduit à $\frac{n-3}{1}\cdot\frac{n-2}{2}\cdot\frac{n-1}{3}\cdot\frac{n}{4}$ et que l'on peut mettre sous la forme suivante $\frac{n}{1}\cdot\frac{n-1}{2}\cdot\frac{n-2}{3}\cdot\frac{n-3}{4}$.

5.º Enfin l'analogie est si frappante, que sans aucun calcul, il est facile de voir que la somme des $n-4$ 1.ers nombres figurés du 5.e ordre doit s'exprimer par $\frac{n}{1}\cdot\frac{n-1}{2}\cdot\frac{n-2}{3}\cdot\frac{n-3}{4}\cdot\frac{n-4}{5}$.

6.º Et celle des $n-5$ 1.ers nombres figurés du 6.e ordre, par $\frac{n}{1}\cdot\frac{n-1}{2}\cdot\frac{n-2}{3}\cdot\frac{n-3}{4}\cdot\frac{n-4}{5}\cdot\frac{n-5}{6}$.

Donc, pour nous résumer, il est évident que nous aurions pu trouver le nombre des différentes combinaisons dont les six lettres supposées sont susceptibles, en déterminant les formules suivantes par la substitution de 6 à la place de n.

18 *Des Permutations*

$$1 \text{ à } 1 \quad \ldots \quad \frac{6}{1} \quad \ldots \quad = 6.$$

$$2 \text{ à } 2 \quad \ldots \quad \frac{6}{1} \cdot \frac{5}{2} \quad \ldots \quad = 15.$$

$$3 \text{ à } 3 \quad \ldots \quad \frac{6}{1} \cdot \frac{5}{2} \cdot \frac{4}{3} \quad \ldots \quad = 20.$$

$$4 \text{ à } 4 \quad \ldots \quad \frac{6}{1} \cdot \frac{5}{2} \cdot \frac{4}{3} \cdot \frac{3}{4} \quad \ldots \quad = 15.$$

$$5 \text{ à } 5 \quad \ldots \quad \frac{6}{1} \cdot \frac{5}{2} \cdot \frac{4}{3} \cdot \frac{3}{4} \cdot \frac{2}{5} \quad \ldots \quad = 6.$$

$$6 \text{ à } 6 \quad \ldots \quad \frac{6}{1} \cdot \frac{5}{2} \cdot \frac{4}{3} \cdot \frac{3}{4} \cdot \frac{2}{5} \cdot \frac{1}{6} \quad = 1.$$

Donc voici la règle :

Il faut déterminer dans la formule $\frac{n}{1} \cdot \frac{n-1}{2} \cdot \frac{n-2}{3} \cdot \frac{n-3}{4} \cdot \frac{n-4}{5} \cdot \frac{n-5}{6} \cdot \frac{n-6}{7}$, etc., etc., qu'il est facile de prolonger aussi loin qu'on veut, et qui est la même que celle des nombres figurés, en changeant les signes des numérateurs; il faut, dis-je, déterminer, savoir :

Le 1.er facteur $\frac{n}{1}$, s'il s'agit de combinaisons 1 à 1;

Les 2 premiers facteurs $\frac{n}{1} \cdot \frac{n-1}{2}$, s'il s'agit de combinaisons 2 à 2;

Les 3 premiers facteurs $\frac{n}{1} \cdot \frac{n-1}{2} \cdot \frac{n-2}{3}$, s'il s'agit de combinaisons 3 à 3 ; en un mot, déterminer autant de facteurs qu'il y a d'unités dans l'exposant de la combinaison que l'on considère, et se rappeler que n exprime toujours le nombre des choses à combiner.

Mais voici une remarque qui dispense de charger sa mémoire de la règle ci-dessus.

Soit les 6 lettres *a b c d f g*, à combiner entr'elles de toutes les manières possibles.

et des Combinaisons.

En se portant sur le nombre 6 placé dans la seconde bande horizontale du triangle arithmétique (Chap. 1.er), et en descendant verticalement, on trouvera les nombres 6, 15, 20, 15, 6, 1 qui expriment respectivement les combinaisons 1 à 1, 2 à 2, 3 à 3, 4 à 4, 5 à 5 et 6 à 6 que l'on peut faire avec les 6 lettres en question.

Pareillement, si l'on avoit ou 7, ou 8, ou 100 lettres à combiner entr'elles de toutes les manières possibles, on se porteroit sur les nombres ou 7, ou 8, ou 100 placés dans la suite des nombres naturels du triangle arithmétique, laquelle suite doit être considérée comme celle des indicateurs, et les colonnes verticales correspondant aux indicateurs 7, 8, 100, donneroient respectivement le nombre cherché de combinaisons.

Mais on se souviendra que l'indicateur sur lequel on s'arrête, donne le nombre des combinaisons 1 à 1;

Que le nombre placé un degré plus bas, donne les combinaisons 2 à 2;

Que celui placé deux degrés plus bas donne les combinaisons 3 à 3;

Ainsi de suite;

En sorte que le calcul des combinaisons se trouve réduit à la simple inspection du triangle arithmétique.

Quoiqu'il y ait encore beaucoup de choses à dire sur les combinaisons, nous terminons néanmoins ici notre introduction, attendu que la solution des autres problèmes que nous pourrions nous proposer, n'est point du tout nécessaire pour l'éclaircissement du Chapitre qu'on va lire.

L'intelligence du Chapitre suivant suppose aussi que l'on est un peu familier avec la théorie des puissances et des racines, avec celle des progressions et des logarithmes; mais comme ces différentes parties de la science sont amplement traitées dans les Cours élémentaires les plus répandus, nous nous dispenserons d'en parler. Il importoit seu-

lement, pour l'utilité de cet Ouvrage, d'approfondir suffisamment la théorie des combinaisons, attendu qu'elle a été négligée par la plupart des auteurs, ou du moins traitée trop superficiellement.

CHAPITRE III.

De la Loterie.

PRÉCIS HISTORIQUE.

L'usage des Loteries est fort ancien. Suivant le P. Ménétrier, la politique en fit imaginer aux Romains pour célébrer leurs Saturnales; c'étoit une manière adroite de témoigner sa galanterie aux Dames et sa libéralité aux hommes, en un mot, de se faire des créatures.

Auguste goûta beaucoup cette idée : il trouva plaisant d'imaginer avec des lots d'un grand prix, d'autres lots de pure bagatelle, afin de rendre les fêtes qu'il donnoit à ses courtisans plus vives et plus intéressantes.

Il fut imité en cela par l'empereur Héliogabale, qui poussa la folie encore plus loin, en imaginant des Loteries dont un billet, par exemple, promettoit six esclaves, tandis qu'un autre billet, qui étoit comme le *minimum* de celui-là, promettoit six mouches. Un billet faisoit gagner un vase précieux, un autre billet ne faisoit gagner qu'un vase de terre commune; ainsi de suite.

Mais Néron, dans les fêtes qu'il fit célébrer pour l'éternité de l'empire, étala la plus grande magnificence en ce genre. Pour caresser le peuple, il créa des Loteries publiques, de mille billets par jour, dont quelques-uns suffi-

soient pour faire la fortune des personnes entre les mains desquelles le hazard les faisoit tomber.

Louis XIV, dont le règne fut également brillant par les arts et par la galanterie, amusa quelquefois ses courtisans de cette manière.

Voici les propres paroles de Voltaire dans ses Anecdotes sur Louis XIV : « Quelquefois le roi faisoit dresser dans » la galerie, des boutiques garnies de bijoux les plus pré- » cieux ; il en faisoit des Loteries, et madame la duchesse » de Bourgogne distribuoit souvent les lots gagnés ».

L'usage des Loteries modernes nous vient de l'Italie. Gênes en fut le berceau, et cette république dut cette invention à la forme de son gouvernement. Voici quelle en fut l'origine :

On faisoit à Gênes, tous les six mois, l'élection de cinq sénateurs, pour remplir les premières charges de magistrature : On procédoit à cette élection en mettant dans une urne les noms de tous ceux qui aspiroient à ces charges, et parce que les concurrens étoient ordinairement au nombre de 90, de-là l'origine des 90 numéros ; et comme les charges étoient conférées aux cinq premiers noms qu'on tiroit de l'urne, le même esprit d'imitation fit qu'on limita chaque tirage à 5 numéros heureux.

Grégorio Leti, dans sa Critique des Loteries, rapporte que la République vendit d'abord aux particuliers le droit d'établir des Loteries ; mais les citoyens s'y portèrent avec tant d'ardeur, et les bénéfices furent si considérables pour les banquiers de ce nouveau jeu, que le gouvernement, bientôt après, supprima ces loteries privées pour s'arroger exclusivement le droit qu'il avoit d'abord vendu.

Ce Jeu fut adopté de proche en proche par les diverses nations de l'Europe. La politique marchande des Anglais et des Hollandais devoit les porter naturellement à être les premiers imitateurs de ce nouveau genre de spéculation.

Dans le seizième siècle une étincelle de ce feu dévorant s'échappa vers la France. En 1539, François I.er accorda à un de ses sujets, moyennant une rétribution annuelle de deux mille livres, des lettres patentes pour créer une Loterie qui devoit avoir cours dans tout le royaume; mais cette Loterie ne fut point remplie malgré les différentes formes attrayantes qu'on s'efforça de lui donner.

Sous les règnes suivans, on fit encore quelques tentatives; mais le parlement annula tous les priviléges de ce genre, comme ayant été surpris et extorqués.

En 1656, l'Italien Tonti, d'où nous vient le nom de Tontine, obtint des lettres patentes pour l'établissement d'une Loterie dont les produits devoient être appliqués à la construction d'un pont sur la Seine, entre le Louvre et le faubourg Saint-Germain; mais cette Loterie, malgré son but d'utilité, ne fut point exécutée.

La première Loterie, tirée en France, le fut pour ainsi dire à l'improviste et dans un moment d'enthousiasme, à l'occasion du mariage de Louis XIV; mais le parlement supprima bientôt cette loterie qu'il n'avoit d'abord tolérée que par ménagement pour la Cour.

La nation se voyant privée de Loteries publiques, eut recours aux Loteries étrangères et clandestines. Enfin, quand on vit qu'il n'étoit plus possible de contenir une partie des citoyens, dont le vertige alloit toujours en augmentant, le conseil d'Etat, ouvrit à l'Hôtel-de-ville de Paris, en 1700, une Loterie royale de dix millions de livres, laquelle, suivant le préambule de l'Arrêt, avoit pour objet d'assurer à ceux qui voudroient y participer, un revenu sûr et considérable pour le reste de leur vie; en sorte que cette Loterie étoit une espèce de tontine.

Depuis cette époque, le Gouvernement créa plusieurs autres Loteries, mais toujours sur des principes différens de celle actuelle, et sous prétexte d'utilité publique.

L'inventeur du nouveau système est Benedetto Gentile, citoyen génois. C'est d'après cette forme que fut établie en France, en 1758, la Loterie de l'Ecole-royale-militaire. Elle fut supprimée en 1776, et recréée la même année sous le titre de Loterie-royale-de-France. Elle subsista sous cette nouvelle dénomination, jusqu'au 16 novembre 1793, qu'elle fut abolie par décret de la Convention nationale.

Elle fut de nouveau rétablie par la loi du 9 vendémiaire an VI, et bornée, comme anciennement, à deux tirages par mois; mais, par arrêté des Consuls, du 4 vendémiaire an IX, ce nombre de tirages a été étendu jusqu'à trois par mois, lesquels ont lieu les quintidis de chaque décade.

Par ce même arrêté, il a été créé quatre nouvelles Loteries dans les villes de Bruxelles, Strasbourg, Lyon et Bordeaux.

Voici actuellement l'esprit et les conditions du jeu :

La Loterie est composée de 90 numéros avec lesquels on peut faire, savoir :

COMBINAISONS SIMPLES.	EXTRAITS DÉTERMINÉS.	AMBES DÉTERMINÉS.
90 Extraits.	1 Sortie. 90 Ext. dét.	
4,005 Ambes.	2 id. 180 id.	2 Sort. 8,010 Amb. d.
117,480 Ternes.	3 id. 270 id.	3 id. 24,030 id.
2,555,190 Quatern.	4 id. 360 id.	4 id. 48,060 id.
43,949,268 Quines.	5 id. 450 id.	5 id. 80,100 id.

Il sort, à chaque tirage, 5 numéros avec lesquels on peut faire, savoir :

COMBINAISONS SIMPLES.	EXTRAITS DÉTERMINÉS.	AMBES DÉTERMINÉS.
5 Extraits.	1 Sortie. 5 Ext. dét.	
10 Ambes.	2 id. 10 id.	2 Sort. 20 Amb. dé.
10 Ternes.	3 id. 15 id.	3 id. 60 id.
5 Quaternes.	4 id. 20 id.	4 id. 120 id.
1 Quine.	5 id. 25 id.	5 id. 200 id.

Les moindres billets sont de 10 sous ou de 50 centimes, et l'on n'en délivre point au-dessous de cette valeur, si ce n'est dans quelques bureaux clandestins.

Le *minimum* des mises est,

Pour chaque Extrait simple ou déterminé, 5 s. ou 25 cent.
Pour chaque Ambe simple ou déterminé 2 s. ou 10 cent.
Pour chaque Terne. 1 s. ou 5 cent.
Pour chaque Quaterne. *idem*.
Pour chaque Quine. *idem*.

de la Loterie.

Les bénéfices que la Loterie produit à l'actionnaire gagnant, sont, savoir :

Par Extrait simple. . . . 15 fois la mise.
Idem déterminé. . . . 70 *idem.*
Ambe simple. 270 *idem.*
Idem déterminé. . . 5,100 *idem.*
Terne. 5,500 *idem.*
Quaterne. 75,000 *idem.*
Quine. 1,000,000 *idem.*

La progression suivant laquelle les mises doivent augmenter, est

De 5 s. en 5 s. ou de 25 c. en 25 c. dans le jeu de l'Extrait simple ou déterminé ;

De 2 s. en 2 s. ou de 10 c. en 10 c. dans le jeu de l'Ambe simple ou déterminé ;

De sou en sou ou de 5 c. en 5 c. dans le jeu du Terne, ou du Quaterne, ou du Quine.

On est libre de choisir tel numéro ou telle quantité de numéros qu'on veut, de jouer sur une ou plusieurs chances, de prendre un ou plusieurs billets, et il paroît qu'aujourd'hui la police n'est pas très-rigoureuse pour le maintien du Réglement qui fixoit autrefois le *maximum* des mises à 10,000 livres pour l'Extrait, 600 livres pour l'Ambe, 150 livres pour le Terne, 12 livres pour le Quaterne et 3 livres pour le Quine. Les Receveurs actuels de Loterie, soit par ignorance ou par inobservance de l'ancien arrêt du Conseil qui a déterminé ce *maximum*, vous disent, pour la plupart, que l'on peut mettre indéfiniment sur toutes les chances. Cependant la loi du 9 vendémiaire an VI, pour le rétablissement de la Loterie, n'a point dérogé expressément à l'arrêt précité.

PROBLÊME I.er.

Trouver le nombre des Extraits, Ambes, Ternes, Quaternes et Quines que l'on peut faire avec les 90 numéros.

Nous avons déjà résolu ce problème d'une manière générale (Chap. des Comb. prob. II), et nous avons démontré que la question se réduisoit à déterminer la formule $\frac{n}{1} \cdot \frac{n-1}{2} \cdot \frac{n-2}{3} \cdot \frac{n-3}{4} \cdot \frac{n-4}{5}$, etc., etc., dans laquelle n exprime toujours le nombre de choses que l'on veut combiner entr'elles, et de laquelle il faut toujours prendre autant de facteurs qu'il y a d'unités dans l'exposant de la combinaison à laquelle on s'arrête. Or, parce qu'il s'agit ici de 90 numéros, on fera $n = 90$. De plus, parce qu'on veut combiner ces numéros entr'eux un à un, 2 à 2, 3 à 3, 4 à 4 et 5 à 5, il est clair qu'il faudra opérer comme il est indiqué par le tableau suivant, en substituant 90 au lieu de n, et en supprimant, autant que faire se peut, afin d'abréger le calcul, les facteurs communs, au dividende et au diviseur.

Extrait. . . . $\frac{90}{1}$ = . . 90.

Ambes. . . . $\frac{90}{1} \cdot \frac{89}{2}$ = . 4,005.

Ternes. . . . $\frac{90}{1} \cdot \frac{89}{2} \cdot \frac{88}{3}$. . . = . 117,480.

Quaternes. . . $\frac{90}{1} \cdot \frac{89}{2} \cdot \frac{88}{3} \cdot \frac{87}{4}$. . = 2,555,190.

Quines. . . . $\frac{90}{1} \cdot \frac{89}{2} \cdot \frac{88}{3} \cdot \frac{87}{4} \cdot \frac{86}{5}$ = 43,949,268.

Au surplus, comme nous l'avons remarqué au chapitre des Combinaisons, ce problème se résout bien plus commodément, à la simple inspection du triangle arithmétique, car dans ce triangle nous avons vu que l'on pouvoit considérer les 2.me, 3.me, 4.me, 5.me et 6.me bandes ho-

rizontales, comme des suites exprimant respectivement les combinaisons 1 à 1, 2 à 2, 3 à 3, 4 à 4 et 5 à 5, que l'on peut faire avec un nombre quelconque de choses ; de manière que si l'on veut avoir les extraits, ambes, ternes, quaternes et quines que fournissent 5 numéros, par exemple, on cherchera le nombre 5 dans la suite des nombres naturels, laquelle suite est toujours l'indicateur qui doit guider dans ces sortes de recherches ; ensuite, partant de ce nombre 5 et descendant verticalement, on trouvera les nombres 5, 10, 10, 5, 1, qui donnent respectivement les 5 combinaisons différentes qu'il falloit trouver.

On voit donc que pour être en état de décider d'abord sur le nombre des extraits, ambes, ternes, quaternes et quines possibles, avec un nombre quelconque de numéros, tout se réduit à construire un triangle, ou plutôt le commencement d'un triangle arithmétique, composé seulement de 5 suites, dont la 1.re contiendra les 90 premiers nombres naturels ; ensuite l'on formera les 4 suivantes par de simples additions, ainsi qu'il a été enseigné, en sorte que le calcul des combinaisons à la Loterie, sera réduit à la consultation d'une Table de Combinaisons, telle que la suivante.

N.º I.
TABLE GÉNÉRALE
De Combinaisons pour les chances simples.

EXTRA.	AMBES.	TERNES.	QUATERNES.	QUINES.
1				
2	1			
3	3	1		
4	6	4	1	
5	10	10	5	1
6	15	20	15	6
7	21	35	35	21
8	28	56	70	56
9	36	84	126	126
10	45	120	210	252
11	55	165	330	462
12	66	220	495	792
13	78	286	715	1,287
14	91	364	1,001	2,002
15	105	455	1,365	3,003
16	120	560	1,820	4,368
17	136	680	2,380	6,188
18	153	816	3,060	8,568
19	171	969	3,876	11,628
20	190	1,140	4,845	15,504
21	210	1,330	5,985	20,349
22	231	1,540	7,315	26,334
23	253	1,771	8,855	33,649
24	276	2,024	10,626	42,504
25	300	2,300	12,650	53,130
26	325	2,600	14,950	65,780
27	351	2,925	17,550	80,730
28	378	3,276	20,475	98,280
29	406	3,654	23,751	118,755
30	435	4,060	27,405	142,506
31	465	4,495	31,465	169,911
32	496	4,960	35,960	201,376
33	528	5,456	40,920	237,336
34	561	5,984	46,376	278,256
35	595	6,545	52,360	324,632
36	630	7,140	58,905	376,992
37	666	7,770	66,045	435,897
38	703	8,436	73,815	501,942
39	741	9,139	82,251	575,757
40	780	9,880	91,390	658,008
41	820	10,660	101,270	749,398

Des Combinaisons simples.

N.º I.

Suite de la Table générale des Combinaisons pour les chances simples.

EXTR.	AMBES.	TERNES.	QUATERNES.	QUINES.
42	861	11,480	111,930	850,668
43	903	12,341	123,410	962,598
44	946	13,244	135,751	1,086,008
45	990	14,190	148,995	1,221,759
46	1,035	15,180	163,185	1,370,754
47	1,081	16,215	178,365	1,533,939
48	1,128	17,296	194,580	1,712,304
49	1,176	18,424	211,876	1,906,884
50	1,225	19,600	230,300	2,118,760
51	1,275	20,825	249,900	2,349,060
52	1,326	22,100	270,725	2,598,960
53	1,378	23,426	292,825	2,869,685
54	1,431	24,804	316,251	3,162,510
55	1,485	26,235	341,055	3,478,761
56	1,540	27,720	367,290	3,819,816
57	1,596	29,260	395,010	4,187,106
58	1,653	30,856	424,270	4,582,116
59	1,711	32,509	455,126	5,006,386
60	1,770	34,220	487,635	5,461,512
61	1,830	35,990	521,855	5,949,147
62	1,891	37,820	557,845	6,471,002
63	1,953	39,711	595,665	7,028,847
64	2,016	41,664	635,376	7,624,512
65	2,080	43,680	677,040	8,259,888
66	2,145	45,760	720,720	8,936,928
67	2,211	47,905	766,480	9,657,648
68	2,278	50,116	814,385	10,424,128
69	2,346	52,394	864,501	11,238,513
70	2,415	54,740	916,895	12,103,014
71	2,485	57,155	971,635	13,019,909
72	2,556	59,640	1,028,790	13,991,544
73	2,628	62,196	1,088,430	15,020,334
74	2,701	64,824	1,150,626	16,108,764
75	2,775	67,525	1,215,450	17,259,390
76	2,850	70,300	1,282,975	18,474,840
77	2,926	73,150	1,353,275	19,757,815
78	3,003	76,076	1,426,425	21,111,090
79	3,081	79,079	1,502,501	22,537,515
80	3,160	82,160	1,581,580	24,040,016
81	3,240	85,320	1,663,740	25,621,596
82	3,321	88,560	1,749,060	27,285,336
83	3,403	91,881	1,837,620	29,034,396
84	3,486	95,284	1,929,501	30,872,016
85	3,570	98,770	2,024,785	32,801,517

N.º 1.

Suite de la Table générale de Combinaisons pour les chances simples.

EXTR.	AMBES.	TERNES.	QUATERNES.	QUINES.
86	3,655	102,340	2,123,555	34,826,302
87	3,741	105,995	2,225,895	36,949,857
88	3,828	109,736	2,331,890	39,175,752
89	3,916	113,564	2,441,626	41,507,642
90	4,005	117,480	2,555,190	43,949,268

EXPLICATION.

Il est facile de voir que les 5 colonnes qui composent cette table, ne sont autre chose que les 5 bandes horizontales d'un triangle arithmétique, depuis la 2.e bande jusqu'à la 6.e inclusivement, auxquelles bandes on a donné une disposition verticale. Quant à la manière de consulter cette table, dans le cas où l'on prend 10 numéros, par exemple, en se portant sur le nombre 10 placé dans la colonne des extraits, et en parcourant de gauche à droite la ligne sur laquelle il se trouve, on saura sur-le-champ que ces 10 numéros peuvent fournir 10 extraits, 45 ambes, 120 ternes, 210 quaternes et 252 quines. D'après cette explication, l'on voit que ce calcul est un pur mécanisme.

La même table peut servir aussi à résoudre la question contraire, laquelle consiste à savoir de quel nombre de numéros provient une certaine quantité d'ambes, de ternes, de quaternes et de quines, sur lesquels on voudroit jouer. C'est ainsi qu'un joueur qui voudroit prendre 45 ambes, par exemple, mais qui ne sauroit pas ce qu'il faut de numéros pour composer ces 45 ambes, parviendroit à le savoir en cherchant le nombre 45 dans la colonne des ambes, lequel se trouvant placé à côté du nombre 10 de la colonne des extraits, indiqueroit qu'il faut 10 numéros pour composer

Des Combinaisons simples.

les 45 ambes en question. La recherche est aussi facile, lorsqu'il s'agit de toute autre combinaison.

Supposons encore qu'un joueur veuille prendre 100 ambes, il ne trouvera point ce nombre 100 dans la colonne des ambes, attendu que 100 n'est point un nombre figuré, mais il trouvera les deux nombres 91 et 105 qui en approchent le plus, et qui se suivent immédiatement. Or comme le premier de ces nombres correspond à 14, et le second à 15 dans la colonne des extraits, il en conclura qu'il faut opter en 14 ou 15 numéros.

PROBLÊME II.

Quelle est la Méthode la plus sûre et la plus rigoureuse pour déterminer la probabilité d'avoir un Lot, quel que soit le nombre des numéros sur lesquels on joue, et la manière dont on les combine?

Nous avons vu (Prob. 1.er) que chaque tirage fournit 5 extraits, 10 ambes, 10 ternes, 5 quaternes et 1 quine. Lors donc qu'on prend un seul numéro, et qu'on veut savoir quelle probabilité il y a que ce numéro sortira, la manière la plus naturelle de raisonner, et qui se présente à l'esprit de tout le monde, est celle-ci :

Puisqu'en prenant les 90 numéros, je suis certain de gagner 5 extraits, que devient cette certitude, ou plutôt en quelle probabilité dégénère-t-elle lorsque je ne prends qu'un numéro? Ce qui donne cette règle de trois : $90 : 5 : : 1 : x$, dont le 4.e terme $\frac{5}{90} = \frac{1}{18}$ fait voir qu'on ne peut espérer que sur $\frac{1}{18}$, et qu'on a par conséquent $\frac{17}{18}$ à craindre. Donc les probabilités en faveur du joueur qui prend un seul numéro sont à celles en faveur de la Loterie : : $1 : 17$, c'est-à-dire que l'on peut parier 17 contre 1 en faveur de la Loterie.

Suivant la même manière de raisonner, lorsque l'on

prend un seul ambe, ou doit dire : Si en prenant tous les ambes qui sont au nombre de 4005, je suis sûr d'en gagner 10, que puis-je espérer lorsque je ne prends plus qu'un ambe ? Ce qui donne encore cette règle de trois,
4005 : 10 : : 1 : x dont le 4.e terme $\frac{10}{4005}$ qui se réduit à $\frac{1}{399\frac{1}{2}}$, m'apprend que l'on peut parier $399\frac{1}{2}$ contre 1, en faveur de la Loterie.

Il est clair qu'en suivant le même raisonnement pour le jeu du terne, du quaterne et du quine, on seroit conduit à des règles de trois, dont les 4.mes termes exprimeroient respectivement ce que l'on peut espérer ou craindre, quand on se borne à prendre une seule de chacune de ces combinaisons.

Mais nous verrons bientôt que cette manière de raisonner qui paroît si juste et si naturelle, ne mène pas fort loin, et qu'elle se borne au seul cas que nous venons de supposer, savoir celui où l'on ne joue que sur une seule combinaison. Ainsi, pour tous les autres cas, on ne pourroit employer le raisonnement ci-dessus, sans s'exposer à tomber dans des résultats tout-à-fait erronés.

On résout encore ce problème pour le cas que nous venons d'analyser, en considérant que sur les 90 extraits qui ont tous une égale tendance à sortir, il y en a toujours 5 qui sortent infailliblement, et qui par conséquent sont favorables aux actionnaires, tandis qu'il y en a 85 qui ne sortent point, et qui par conséquent sont favorables à la Loterie, d'où l'on conclut que les hazards favorables et contraires, sont entr'eux respectivement : : 5 : 85, ou comme 1 : 17.

Pareillement si l'on considère que sur les 4005 ambes il y en a toujours 10 qui sortent par tirage, et 3995 qui ne sortent pas, l'on conclura que les hazards favorables et con-

traires, sont entr'eux respectivement : : 10 : 5995, ou comme 1 : 399½.

D'après cette manière de voir, l'on peut établir les probabilités respectivement favorables aux actionnaires et à la Loterie, par les rapports suivans.

Actionnaires.	Loterie.		Actionnaires.	Loterie.
Un Extrait.	5.	85. Ou bien, 1.		17.
Un Ambe.	10.	4,005. en réduisant 1.		3,99.½.
Un Terne.	10.	117,470. le rapport 1.		11,747.
Un Quaterne.	5.	2,555,185. de ces 1.		511,037.
Un Quine.	1.	43,949,267. nombres, 1.		43,949,267.

Ces rapports étant une fois établis pour chaque combinaison particulière considérée isolément, l'on se croit autorisé à en tirer des conséquences, et l'on dit :

Puisqu'en prenant un extrait je puis espérer sur $\frac{1}{18}$, il s'ensuit que mes espérances doivent augmenter d'autant plus que je prendrai un plus grand nombre d'extraits (ce qui est vrai généralement), et l'on ajoute : Donc en prenant 2 extraits, ma probabilité qui étoit tout-à-l'heure $\frac{1}{18}$, deviendra deux fois plus grande, c'est-à-dire qu'elle sera $\frac{2}{18} = \frac{1}{9}$; en prenant 3 extraits, elle sera 3 fois plus grande, ou $\frac{3}{18} = \frac{1}{6}$, et ainsi de suite.

Eh ! bien, ces conséquences dont la justesse apparente séduit les meilleurs esprits, sont tout-à-fait fausses ; et il y a vraiment lieu de s'étonner qu'un raisonnement évidemment vrai dans son principe, fasse tomber dans des conséquences évidemment fausses.

Mais avant d'en venir à la démonstration rigoureuse qui doit mettre cette vérité dans tout son jour, on peut remarquer en passant que, si ce raisonnement étoit constamment vrai, il s'ensuivroit que la probabilité de gagner, qui

n'est que $\frac{1}{18}$ quand on prend un seul numéro, deviendroit 18 fois plus grande quand on en prend 18, c'est-à-dire qu'elle seroit $\frac{18}{18} = 1$, en sorte que cette probabilité cesseroit d'en être une, et se convertiroit en certitude, ce qui est absurde; car, comme nous l'avons remarqué dans notre préface, cette certitude ne peut avoir lieu qu'en prenant 86 numéros. Ainsi les faux résultats dans lesquels nous jette le raisonnement que nous combattons, nous obligent de recourir à une autre méthode.

Je dis que pour connoître la probabilité qu'il y a qu'un numéro désigné sortira, la question consiste véritablement à déterminer d'une part le nombre des quines où ce numéro se trouve, et de l'autre, le nombre des quines où ce même numéro ne se trouve pas; car puisque chaque tirage fournit un quine, et qu'il y a en tout 43,949,268 quines différens, il est évident que les quines où se trouve le numéro en question, établiront les hasards favorables à la sortie de ce numéro, et que les quines où ce numéro ne se trouve pas, établiront les hazards contraires à sa sortie.

Ainsi, sous ce point de vue, l'on peut considérer une roue de Loterie comme un dé à 43,949,268 faces, sur chacune desquelles seroit marqué un quine différent; car on conçoit que la roue en tournant 5 fois, ou que le dé en roulant une fois, présenteront chacun au moment du repos, un quine quelconque.

On peut encore envisager la chose autrement, et concevoir que la roue contient autant de billets que de quines, c'est-à-dire 43,949,268 billets, sur chacun desquels est écrit un quine différent. Cela posé, un joueur qui prend un numéro, est censé dire : Je parie qu'il sortira un des billets sur lesquels est inscrit mon numéro, et la Loterie est censée parier le contraire. Or, sous ce point de vue, n'est-il pas évident que la possibilité d'avoir un lot doit se

dans les chances simples. 35

régler sur la quantité des billets que l'on aura pris, ou, ce qui est la même chose, sur la quantité des quines contenant le numéro désigné ?

Nous profiterons de ces réflexions pour la solution du problème suivant.

REMARQUE.

Si les enjeux étoient de part et d'autre proportionnels aux probabilités, il est clair qu'ils devroient être faits dans les rapports suivans, et que nous avons déjà établis ci-dessus.

	1 *Extr.*	1 *Amb.*	1 *Terne.*	1 *Quaterne.*	1 *Quine.*
Actionnaires.	1.	1.	1.	1.	1.
Loterie.	17.	$399\frac{1}{2}$.	11,747.	511,037.	43,949,267.
Sommes des enjeux	18.	$400\frac{1}{2}$.	11,748.	511,038.	43,949,268.

Par conséquent, la Loterie, comme dépositaire des enjeux, devroit en remettre la totalité à l'actionnaire gagnant; ou, en d'autres termes, elle devroit payer pour la rencontre de chaque chance désignée, autant de fois la mise qu'il est marqué par les sommes respectives que nous venons d'établir. Or, on sait qu'elle ne paye que . . .

fois la mise. 15. 270. 5,500. 75,000. 1,000,000.

Donc elle joue sur chaque chance avec un avantage que l'on peut marquer respectivement par les fractions . .

$$\frac{3}{18}. \quad \frac{130\frac{1}{2}}{400\frac{1}{2}}. \quad \frac{6,248}{11,748}. \quad \frac{436,038}{511,038}. \quad \frac{42,949,268}{43,949,268}.$$

qui se réduisent à peu près à

$$\frac{1}{6}. \quad \frac{1}{3}. \quad \frac{1}{2}. \quad \frac{5}{6}. \quad \frac{42}{43}.$$

PROBLÊME III.

Déterminer la probabilité d'avoir un Lot, lorsque l'on joue par extraits simples, ou, ce qui est la même chose, déterminer d'une part le nombre des quines où se trouvent les extraits sur lesquels on joue, et d'une autre part, le nombre des quines où ces mêmes extraits ne se trouvent pas.

Soient les 7 lettres $abcdfgh$ à combiner 5 à 5 pour en former des quines, il en résultera les 21 quines que l'on voit figurés ci-après:

A.

			Extr.	Amb.	Tern.	Quat.	Quin.
abcdf	bcdfg	cdfgh					
abcdg	bcdfh	.					
abcdh	bcdgh	.	1
abcfg	bcfgh	.	2	1	.	.	.
abcfh	bdfgh	.	3'	3	1	.	.
abcgh	.	.	4	6'	4	1	.
abdfg	.	.	5	10	10'	5	1
abdfh	.	.	6	15	20	15'	6
abdgh	.	.	7	21	35	35	21
abfgh	.	.					
acdfg	.	.					
acdfh	.	.					
acdgh	.	.					
acfgh	.	.					
adfgh	.	.					
15	5	1					

21

Que l'on construise actuellement une petite table de combinaisons, comme on le voit en A, et poussée seulement jusqu'à 7 numéros, attendu que nous nous bornons à représenter seulement les quines qui peuvent résulter des 7 lettres $abcdfgh$.

Ces dispositions étant faites, si l'on prend un seul numéro comme a, et qu'on veuille savoir le nombre des quines dans lesquels entre ce numéro, l'inspection prouve d'abord que ce numéro entre dans tous les quines formant la 1.re colonne, et qui sont au nombre de 15.

dans les chances simples. 37

Si l'on prend 2 numéros comme ab, l'inspection prouve que ces 2 numéros entrent dans tous les quines formant les 2 premières colonnes, et qui sont au nombre de $15+5=20$.

Si l'on prend 3 numéros tels que abc, ils entreront dans tous les quines qui forment les trois colonnes, et qui sont au nombre de $15+5+1=21$.

Et l'analogie conduit à voir que si nous eussions figuré un plus grand nombre de quines, il arriveroit,

Qu'en prenant 4 numéros, ils seroient compris dans la totalité des quines dont seroient formées les 4 premières colonnes, et que l'addition de ces 4 colonnes donneroit la suite $35+15+5+1$;

Qu'en prenant 5 numéros, ils seroient compris dans la totalité des quines formant les 5 premières colonnes, et dont l'addition donneroit la suite $70+35+15+5+1$;

En un mot, qu'en prenant n numéros, ils entreroient dans la totalité des quines formant les n premières colonnes, dont l'addition donneroit la suite $n \ldots +70+35+15+5+1$, qui est celle des quaternes, dans la table générale des combinaisons, mais écrite ici dans un ordre inverse.

Cela posé, si l'on jette un coup-d'œil sur la petite table de combinaisons A, l'on verra

1.º Que $15'$ qui exprime le nombre des quines favorables dans le cas où l'on prend un seul numéro comme a, se trouve le pénultième terme de la suite des quaternes. Par conséquent, ce pénultième terme répond, dans la table générale, au nombre 2,441,626, qui est aussi le pénultième terme de la suite des quaternes, et qui exprime les quines favorables au joueur qui se borne à prendre un seul numéro sur les 90 dont la Loterie est composée.

2.º La même table A fait voir qu'en prenant 2 numéros comme ab, il faut, pour avoir le nombre des quines favorables, sommer les deux termes 15 et 5 pris dans la co-

lonne des quaternes. Par conséquent, ces deux termes doivent répondre dans la table générale . $\left\{\begin{array}{l}2,331,890 \\ 2,441,626\end{array}\right.$
aux nombres

3.° La même table A fait voir, qu'en prenant 3 numéros comme *abc*, il faut, pour avoir le nombre des quines favorables, sommer les 3 termes 15 + 5 + 1 pris dans la colonne des quaternes et qui répondent $\left\{\begin{array}{l}2,225,895 \\ 2,331,890 \\ 2,441,626\end{array}\right.$
dans la table générale
aux nombres

D'où il est facile de conclure que la règle consiste à prendre dans la colonne des quaternes, et ce, à partir du pénultième terme, qui doit être considéré comme point de départ, à prendre, dis-je, autant de termes, en remontant, qu'il y a d'unités dans le nombre qui exprime les numéros sur lesquels on joue, et la somme de ces termes donnera le nombre des quines dans lesquels se trouvent les numéros choisis.

Il est clair que pour avoir les quines contraires, il suffira de retrancher la somme des quines favorables de . . 43,949,268 qui est la totalité des quines possibles avec les 90 numéros.

Par exemple, de la totalité exprimée par 43,949,268
je retranche 2,441,626
qui est le nombre des quines favorables au
joueur qui prend un seul numéro.

J'ai pour reste et par conséquent pour
le nombre des quines contraires 41,507,642.

En effet, dans le problème précédent, nous avons vu que, dans le cas dont il s'agit, les probabilités favorables et contraires étoient entr'elles comme les nombres 1 et 17. Il faut donc que les deux nombres 2,441,626 et 41,507,642 soient entr'eux dans le même rapport; or c'est ce que l'on trouve effectivement en les divisant chacun par le plus petit; ce qui confirme la règle.

Voici actuellement une seconde méthode qui est l'in-

dans les chances simples. 39

verse de la précédente, mais qui est plus simple, en ce qu'elle n'exige qu'une soustraction, tandis que la première exige à la fois une addition et une soustraction.

Lorsque vous prenez *n* numéros, il est clair que vous en abandonnez 90—*n* à la Loterie; cherchez donc dans la table, ce que l'on peut faire de quines avec 90—*n* numéros; vous aurez les quines où vos *n* extraits ne se trouvent pas, lesquels étant retranchés de la totalité, vous donneront un reste qui sera les quines où vos *n* extraits se trouvent.

Par exemple, lorsque l'on prend un numéro, on en abandonne 89 à la Loterie. Or, avec 89 numéros, l'on peut faire suivant la table N.° 1. . . 41,587,642 quines.

Or, ce nombre retranché de la totalité. 43,949,268

donne pour reste 2,441,626
en faveur du joueur qui prend ce numéro; ce qui confirme de nouveau la règle.

Pareillement, lorsque vous prenez 12 extraits, il est clair que vous en abandonnez 78 à la Loterie: or, la table N.° 1 vous apprend qu'avec 78 numéros, l'on fait. . .
. 21,111,090 quines.

Retranchez donc ce nombre de la totalité. 43,949,268

Vous aurez pour reste. . . . 22,838,178
qui exprime le nombre des quines où entrent vos 12 numéros.

Donc, dans ce cas, les hasards qui vous sont favorables sont à ceux favorables à la Loterie :: 22,838,178 : 21,111,090 ou en divisant chaque terme de ce rapport par le conséquent :: 1,08 : 1,00, c'est-à-dire que vous jouez à-peu-près à jeu égal avec la Loterie; et même qu'il y a un peu plus à parier pour vous que pour elle.

REMARQUE.

Ce dernier résultat met dans tout son jour la fausseté du raisonnement que nous avons combattu (Probl. II), et nous avertit qu'en matière de probabilités, il ne faut pas conclure du particulier au général, et prétendre, à cause que la probabilité de gagner un lot est $\frac{1}{8}$ en prenant un extrait, prétendre, dis-je, que cette probabilité sera 2 fois plus grande, en prenant 2 extraits, 3 fois plus grande en prenant 3 extraits, etc. Car, suivant cette manière de raisonner, il s'ensuivroit qu'on prenant 9 extraits, cette probabilité seroit $\frac{9}{18} = \frac{1}{2}$, c'est-à-dire, que l'on joueroit à jeu égal avec la Loterie, puisqu'il y auroit également $\frac{1}{2}$ à parier pour elle. Or, le calcul ci-dessus qui est, sans contre-dit, rigoureux, prouve qu'il faut prendre au moins 11 extraits, et même 12 pour se flatter de jouer avec égalité.

PROBLÈME IV.

Déterminer la même chose lorsque l'on joue par ambes.

Il faut retourner au tableau présenté dans le problème précédent, et qui comprend 21 quines composés avec les 7 lettres $a\ b\ c\ d\ f\ g\ h$. L'on verra 1.° qu'en prenant 2 numéros, comme $a.b$, pour en former un ambe, il y a 10 quines dans lesquels entre cet ambe $a\ b$;

2.° Qu'en prenant 3 numéros tels que $a\ b\ c$, il y a 18 quines dans lesquels se trouvent au moins 2 de ces 3 numéros ; or, ce nombre de quines favorables peut être mis sous la forme suivante :

3 numéros abc donnent $\begin{cases} 2 \times 4 = 8 \\ 1 \times 10 = 10 \end{cases}$

Total, 18 quin. favorables.

dans les chances simples. 41

3.° En prenant 4 numéros tels que *a b c d*, l'on a 21 quines dans lesquels il entre au moins 2 de ces 4 numéros : or, ce nombre de quines favorables peut s'écrire comme ci-après :

4 numeros *a b c d* donnent $\begin{cases} 3 \times 1 = 3 \\ 2 \times 4 = 8 \\ 1 \times 10 = 10 \end{cases}$

Total, 21 quin. favorables.

Cela posé. Je remarque que les nombres 1, 4, 10, etc. appartiennent dans la petite table de combinaisons A, construite dans le problême précédent, appartiennent, dis-je, à la colonne des ternes, et que 10' qui exprime le nombre des quines favorables, dans le cas où l'on prend un seul ambe, se trouve l'anté-pénultiéme terme de cette colonne. D'où je conclus que ce terme 10' doit répondre dans la table générale, N.° 1, au nombre 109,736, qui est aussi l'anté-pénultiéme de la colonne des ternes.

Par conséquent, je considère le nombre 109,736 comme le point de départ ; et en imitant les formules trouvées pour le cas où l'on suppose, comme nous l'avons fait, 7 numéros, j'en infère que, dans le cas d'une Loterie composée de 90 numéros, les quines favorables doivent se calculer de la manière suivante :

Pour 2 numéros $1 \times 109,736 = 109,736$ quin. favorables.

Pour 3 $\begin{cases} 2 \times 105,995 = 211,990 \\ 1 \times 109,736 = 109,736 \end{cases}$

Total 321,726

Pour 4 $\begin{cases} 3 \times 102,340 = 307,020 \\ 2 \times 105,995 = 211,990 \\ 1 \times 109,736 = 109,736 \end{cases}$

Total, 628,746

Des Probabilités

Et en s'abandonnant au fil de l'analogie, il est facile de voir que le nombre des quines favorables seroit

Pour 5 numéros $\begin{cases} 4 \times 98{,}770 = 395{,}080 \\ 3 \times 102{,}340 = 307{,}020 \\ 2 \times 105{,}995 = 211{,}990 \\ 1 \times 109{,}736 = 109{,}736 \end{cases}$

Total, 1,023,826

etc. etc.

En un mot, je conclus que la règle consiste à prendre dans la colonne des ternes (table N.° 1), et, à partir du nombre 109,736, à prendre, dis-je, autant de termes consécutifs, et en remontant, qu'il y a de numéros moins 1 sur lesquels on joue; en sorte que si ces numéros sont au nombre de n, il faudra prendre $n - 1$ termes consécutifs.

Ensuite on écrira, à côté de ces $n - 1$ termes, la suite des nombres naturels, dans un ordre inverse, et l'on multipliera chaque terme par le nombre naturel qui lui correspond.

Enfin, en sommant ces différens produits, cette somme sera le nombre des quines où se trouvent les ambes sur lesquels on joue.

Suivant cette règle, le nombre des quines favorables, dans le cas où l'on prend un seul ambe, est . . . 109,736

Si donc on retranche ce nombre de la totalité 43,949,268

le reste 43,839,532

exprimera le nombre des quines contraires.

Pour vérifier ce résultat, rappelons-nous qu'il a été trouvé (Probl. II), que, dans le cas dont il s'agit, les hasards favorables et contraires sont exprimés respectivement par les nombres 1 et $399\frac{1}{2}$. Donc, il faut ici que les nombres 109,736 et 43,839,532 soient entr'eux dans un rapport semblable. Or, c'est ce que l'on trouve effectivement, en les divisant chacun par le plus petit.

dans les chances simples. 43

PROBLÈME V.

Déterminer la même chose, lorsque l'on joue par ternes.

Je retourne encore au tableau des 21 quines formés avec les 7 numéros appelés *abcdfgh*, et, sans m'appesantir sur les détails, je passe sur le champ à l'opération graphique qui doit me faire découvrir ma règle.

3 numéros *abc* donnent . . . 6 quin. favorables.

4 numéros *abcd* donnent $\begin{cases} 3 \times 3 = 9 \\ 1 \times 6 = 6 \end{cases}$

 Total. 15 *id.*

5 numéros *abcdf* donnent $\begin{cases} 6 \times 1 = 6 \\ 3 \times 3 = 9 \\ 1 \times 6 = 6 \end{cases}$

 Total, 21 *id.*

 etc. etc.

Jetant ensuite un coup d'œil sur la petite table de combinaisons A, je vois que les nombres 6, 3, 1, appartiennent à la colonne des ambes, et que $6'$ qui exprime le nombre des quines favorables dans le cas où l'on prend un seul terne, se trouve le 4.e terme de cette colonne des ambes, en commençant à compter par la base ; d'où je conclus que ce terme $6'$ répond, dans la table générale, N.° *1*, au nombre 3741 qui se trouve également le 4.e dans la colonne des ambes, en partant de la base.

Cela posé, je prends ce nombre 3741 pour mon point de départ, et par imitation de ce que j'ai fait dans la supposition de 7 numéros, j'établis, de la manière suivante le nombre des quines favorables pour une Loterie de 90 numéros.

44 *Des Probabilités*

3 numéros donnent 3,741 quin. favorables

4 numéros donnent $\begin{cases} 3 \times 3,655 = 10,965 \\ 1 \times 3,741 = 3,741 \end{cases}$

Total, 14,706 *id.*

5 numéros donnent $\begin{cases} 6 \times 3,570 = 21,420 \\ 3 \times 3,655 = 10,965 \\ 1 \times 3,741 = 3,741 \end{cases}$

Total, 36,126 *id.*

Et me laissant aller au cours de l'analogie, je vois très-bien que,

6 numéros donnent $\begin{cases} 10 \times 3,486 = 34,860 \\ 6 \times 3,570 = 21,480 \\ 3 \times 3,655 = 10,965 \\ 1 \times 3,741 = 3,741 \end{cases}$

Total, 71,146 quin. favora.

etc. etc.

D'où je tire la règle que voici :

Soient n numéros que l'on veut jouer par ternes.

Prenez dans la colonne des ambes (Table n.° 1) et ce, à partir du nombre 3,741 qui doit être considéré comme point de départ, prenez, dis-je, autant de termes consécutifs, et en rétrogradant, qu'il y a d'unités dans $n-2$.

Ensuite écrivez à côté de ces $n-2$ termes et dans un ordre inverse la suite des triangulaires 1, 3, 6, 10, etc.

Enfin, multipliant chaque terme par le triangulaire correspondant, et sommant ces différens produits, cette somme vous donnera le nombre des quines où se trouvent les ternes sur lesquels vous jouez.

Vous aurez les quines contraires en prenant le complément à 43,949,268 qui est la totalité des quines.

Suivant cette règle, un seul terne est compris dans .

. 3,741 quines.

Si donc vous retranchez ce nombre de 43,949,268

Vous aurez pour reste 43,945,527.

dans les chances simples. 45

Donc, dans ce cas, les quines favorables et contraires sont entr'eux respectivement :: 3,741 : 43,945,527, ou simplement :: 1 : 11,747, c'est-à-dire, dans le même rapport que nous avons trouvé. (Prob. II.)

PROBLÊME VI.

Déterminer la même chose lorsque l'on joue par Quaternes.

Je consulte encore le tableau des 21 quines et je vois que,

4 numéros $abcd$ donnent 3 quin. favora.

5 numéros $cbcdf$ donnent $\begin{cases} 4 \times 2 = 8 \\ 1 \times 3 = 3 \end{cases}$

$\qquad\qquad\qquad$ Total. 11 id.

6 numéros $abcdfg$ donnent $\begin{cases} 10 \times 1 = 10 \\ 4 \times 2 = 8 \\ 1 \times 3 = 3 \end{cases}$

$\qquad\qquad\qquad$ Total, 21 id.

Je consulte aussi la petite table A, et je vois que les nombres 3, 2, 1 appartiennent à la colonne des extraits, et que le nombre 3', qui exprime les quines favorables dans le cas où on se borne à un seul quaterne, se trouve le 5.e de cette colonne si l'on commence à compter par la base ; par conséquent, ce nombre 3' répond dans la table générale N.º 1, au nombre 86 qui se trouve avoir la même position dans la colonne des extraits.

Donc, par imitation, et pour une Loterie de 90 numéros, je conclus que le nombre des quines favorables doit se calculer de la manière suivante :

4 numéros donnent 86 quin. favorables.

5 numéros donnent $\begin{cases} 4 \times 85 = 340 \\ 1 \times 86 = 86 \end{cases}$

$\qquad\qquad\qquad$ Total, 426 id.

6 numéros donnent $\begin{cases} 10 \times 84 = 840 \\ 4 \times 85 = 340 \\ 1 \times 86 = 86 \end{cases}$

Total, 1,266 quines favorables.

etc. etc.

Et sans aller plus loin, je vois que la règle consiste dans le cas où l'on joue sur n numéros par quaternes, à prendre dans la table générale, N.º 1, et ce, à partir du nombre 86, placé dans la colonne des extraits, à prendre, dis-je, autant de termes de cette colonne en rétrogradant, qu'il y a d'unités dans $n-3$.

Ensuite on écrira à côté de ces $n-3$ termes la suite des pyramidaux, 1, 4, 10, 20, etc. dans un ordre inverse.

Enfin, multipliant chaque terme par le pyramidal correspondant, et sommant ces différens produits, cette somme sera le nombre des quines où se trouvent les quaternes sur lesquels on joue.

Il est clair que l'on aura les quines contraires en prenant le complément à la totalité des quines.

Conformément à cette règle, on n'a que 86 quines en sa faveur, lorsqu'on se borne à un seul quaterne, et par conséquent 43,949,182 quines contre soi. Or, on trouve que ces deux nombres sont entr'eux comme 1 : 511,037; et ce rapport est précisément le même que celui trouvé. (Prob. II.)

COROLLAIRE.

Il seroit inepte de nous proposer la question de savoir quel est le nombre des quines où se trouvent les quines sur lesquels on joue; car, dès qu'on joue par quines, il est clair que pour connoître le nombre de ceux que l'on peut faire avec les numéros choisis, il suffit, en supposant que ces numéros soient au nombre de n, de chercher Table générale N.º 1, ce nombre n dans la co-

dans les chances simples. 47

lonne des extraits, et de voir à quel nombre il correspond horisontalement dans la colonne des quines.

Cependant, pour conserver l'analogie, et surtout pour confirmer les règles précédentes, on peut imaginer dans la table N.º 1, une sixième colonne, qui sera celle des nombres constans ou des unités, et qui sera placée en avant de la colonne des extraits, c'est-à-dire qui sera la première de la table.

Cela posé, que l'on prenne ou 5, ou 6, ou 7 numéros, en un mot autant de numéros qu'on voudra, et qu'on les joue par quines ; en suivant le fil de l'analogie, il est évident qu'on aura le nombre des quines favorables, ou entièrement composés des numéros choisis, en imitant les calculs ci-après :

5 numéros donnent 1 quine favorable.

6 numéros donnent $\begin{cases} 5 \times 1 = 5 \\ 1 \times 1 = 1 \end{cases}$

$\qquad\qquad\qquad$ Total, $\overline{6}$ \quad id.

7 numéros donnent $\begin{cases} 15 \times 1 = 15 \\ 5 \times 1 = 5 \\ 1 \times 1 = 1 \end{cases}$

$\qquad\qquad\qquad$ Total, $\overline{21}$ \quad id.

\qquad etc. etc.

C'est-à-dire que quand on joue sur n numéros par quines, l'on pourroit, pour avoir le nombre de ceux où il n'entre que les numéros désignés, prendre, dans la colonne des nombres constans, autant de termes moins 4, qu'il y a d'unités dans n, et écrire à côté de ces $n-4$ termes, et dans un ordre inverse, la suite 1, 5, 15, 35, etc. qui est celle des pyramidaux du second ordre. Enfin, faisant les produits respectifs, et les additionnant, la somme sera celle des quines favorables.

48 *Des Probabilités*

L'analogie de cette règle avec les précédentes est frappante, et confirme d'une manière incontestable l'infaillibilité de notre méthode; car, que l'on consulte la table, N.º 1, et l'on verra qu'avec ou 5, ou 6, ou 7 numéros, l'on fait précisément le nombre de quines trouvé par la méthode directe que nous venons d'employer.

PROBLÊME VII.

Après avoir trouvé la méthode de déterminer la probabilité de gagner un lot, lorsque l'on joue sur une combinaison particulière, il s'agit actuellement de déterminer cette probabilité pour les cas où l'on joue sur plusieurs ou sur toutes les combinaisons à-la-fois.

On s'attend bien que ce problême n'a d'autre objet que de présenter le résumé des règles fournies par l'analyse des précédens.

En effet, soit 5 numéros quelconques, joués suivant toutes les combinaisons admises, par extraits, ambes, ternes, quaternes et quines.

Il est clair qu'en appliquant les règles précédentes, il faut d'abord préparer le calcul figuré ci-après:

Extraits.	Ambes.	Ternes.	Quaternes.	Quines.
2,441,626	1 × 109,736	1 × 3,741	1 × 86	1.
2,331,890	2 × 105,995	3 × 3,655	4 × 85	
2,225,895	5 × 102,340	6 × 3,570		
2,123,555	4 × 98,770			
2,024,795				

Nous avons enseigné comment il falloit puiser dans la table des combinaisons tous les élémens de ce calcul.

Ensuite, faisant les multiplications indiquées, et sommant les produits, on aura le résultat suivant :

11,147,751 — 1,023,826 — 36,126 — 426 — 1.

dans les chances simples.

Il est facile d'interpréter ce résultat, et de voir qu'il conduit à un double but ; savoir : 1°. celui où l'on se propose de connoître la probabilité qu'il y a de gagner un lot quelconque, gros ou petit ; 2°. celui où l'on se propose de connoître la probabilité qu'il y a de gagner un lot déterminé.

Car le nombre 11,147,751 exprime non seulement les quines favorables à la sortie d'un extrait, mais encore ceux favorables à la sortie d'un ambe, d'un terne, d'un quaterne et d'un quine.

En effet, si, pour gagner un extrait, il suffit qu'il sorte un quine de l'espèce de ceux contenant un des 5 numéros désignés, à plus forte raison doit-on gagner par extraits lorsqu'il sort un quine contenant plusieurs ou tous les numéros désignés.

Pareillement le nombre 1,023,826 exprime, outre les quines favorables à la sortie d'un ambe, ceux favorables à la sortie d'un terne, d'un quaterne et d'un quine.

En un mot, chacun des nombres qui composent ce résultat, à l'exception du dernier, exprime, outre la probabilité de gagner sur la combinaison à laquelle il se rapporte, celle de gagner sur les combinaisons plus élevées.

L'on sait que pour avoir les quines contraires, il suffit de prendre pour chacun des nombres ci-dessus le complément à 43,949,268 qui est la totalité des quines possibles avec les 90 numéros.

C'est d'après ces principes que nous avons construit la table suivante, qui étoit le véritable objet de toutes les recherches précédentes.

(N.º 2.)

TABLE

Générale de Probabilités pour les chances simples.

En faveur des Actionnaires.

N.ºˢ	EXTRAITS	AMBES.	TERNES.	QUATERN.	QUINES.
1	2,441,626
2	4,773,516	109,736
3	6,999,411	321,726	3,741
4	9,122,966	628,746	14,706	86	. . .
5	11,347,751	1,023,626	35,126	426	1
6	13,077,252	1,500,246	70,986	1,266	6
7	14,914,872	2,051,532	122,031	2,926	21
8	16,663,932	2,671,452	191,772	5,796	56
9	18,327,672	3,354,012	282,492	10,332	126
10	19,909,252	4,093,452	396,252	17,052	252
11	21,411,753	4,884,242	534,897	26,532	462
12	22,838,178	5,721,078	700,062	39,402	792
13	24,191,453	6,598,878	893,178	56,342	1,287
14	25,474,428	7,512,778	1,115,478	78,078	2,002
15	26,689,878	8,458,128	1,368,003	105,378	3,003
16	27,840,504	9,430,488	1,551,608	139,048	4,368
17	28,928,934	10,425,624	1,866,968	179,928	6,188
18	29,957,724	11,439,504	2,214,584	228,888	8,568
19	30,929,359	12,468,294	2,594,789	286,824	11,628
20	31,846,254	13,508,354	3,007,754	354,654	15,504
21	32,710,755	14,556,234	3,453,494	433,314	20,349
22	33,525,140	15,608,670	3,931,874	523,754	26,334
23	34,291,620	16,662,580	4,442,615	626,934	33,649
24	35,012,340	17,715,060	4,985,300	743,820	42,504
25	35,689,380	18,763,380	5,559,380	875,380	53,130
26	36,324,756	19,804,980	6,164,180	1,022,580	65,780
27	36,920,421	20,837,466	6,798,905	1,186,380	80,730
28	37,478,266	21,858,606	7,462,646	1,367,730	98,280
29	38,000,121	22,866,326	8,154,386	1,567,566	118,755
30	38,487,756	23,858,706	8,873,006	1,786,806	142,506

(N°. 2.)

TABLE

Générale de Probabilités pour les chances simples.

En faveur de la Loterie.

N.os	EXTRAIT.	AMBES.	TERNES.	QUATERN.	QUINES.
1	41,507,642
2	39,175,752	43,839,532
3	36,949,857	43,627,542	43,945,527
4	34,826,302	43,320,522	43,934,562	43,949,182	. . .
5	32,801,517	42,925,442	43,913,142	43,948,842	43,949,267
6	30,872,016	42,449,032	43,878,282	43,948,002	43,949,262
7	29,034,396	41,897,736	43,827,237	43,946,342	43,949,247
8	27,285,336	41,277,816	43,757,496	43,943,472	43,949,212
9	25,621,596	40,595,256	43,666,776	43,938,936	43,949,142
10	24,040,016	39,855,816	43,553,016	43,932,216	43,949,016
11	22,537,515	39,065,026	43,414,371	43,922,736	43,948,806
12	21,111,090	38,228,190	43,249,206	43,909,866	43,948,476
13	19,757,815	37,350,390	43,056,090	43,892,926	43,947,981
14	18,474,840	36,436,490	42,833,790	43,871,190	43,947,266
15	17,250,390	35,491,140	42,581,265	43,843,890	43,946,265
16	16,108,764	34,518,780	42,397,660	43,810,220	43,944,900
17	15,020,334	33,523,644	42,082,300	43,769,340	43,943,080
18	13,991,544	32,509,764	41,734,684	43,720,380	43,940,700
19	13,019,909	31,480,974	41,354,479	43,662,444	43,937,640
20	12,103,014	30,440,914	40,941,514	43,594,614	43,933,764
21	11,238,513	29,393,034	40,495,774	43,515,954	43,928,919
22	10,424,128	28,340,598	40,017,394	43,425,514	43,922,934
23	9,657,648	27,286,688	39,506,653	43,322,334	43,915,619
24	8,936,928	26,234,208	38,963,068	43,205,448	43,906,764
25	8,259,888	25,185,888	38,389,888	43,073,888	43,896,138
26	7,624,512	24,144,288	37,785,088	42,926,688	43,883,488
27	7,028,847	23,111,802	37,150,363	42,762,888	43,868,538
28	6,471,002	22,090,662	36,486,622	42,581,538	43,850,988
29	5,949,147	21,082,942	35,794,882	42,381,702	43,830,713
30	5,461,512	20,090,562	35,076,262	42,162,462	43,806,762

(N.º 2.)

Suite de la Table générale des Probabilités pour les chances simples.

En faveur des Actionnaires.

N.ºˢ	EXTRAIT.	AMBES.	TERNES.	QUATERN.	QUINES.
31	38,942,882	24,833,976	9,617,291	2,026,346	169,911
32	39,367,152	25,790,512	10,385,936	2,287,056	201,376
33	39,762,162	26,726,832	11,177,552	2,569,776	237,336
34	40,129,452	27,641,592	11,990,672	2,875,312	278,256
35	40,470,507	28,533,582	12,823,757	3,204,432	324,632
36	40,786,758	29,401,722	13,675,202	3,557,862	376,992
37	41,079,583	30,245,058	14,543,342	3,936,282	435,897
38	41,350,308	31,062,758	15,426,458	4,340,322	501,942
39	41,600,208	31,854,098	16,322,783	4,770,558	575,757
40	41,830,508	32,618,498	17,230,508	5,227,508	658,008
41	42,042,384	33,355,458	18,147,788	5,711,628	749,398
42	42,236,964	34,064,594	19,072,748	6,223,308	850,668
43	42,415,329	34,745,624	20,003,489	6,762,868	962,598
44	42,578,514	35,398,364	20,947,094	7,330,554	1,086,008
45	42,727,509	36,022,724	21,883,634	7,926,534	1,221,759
46	42,863,260	36,618,704	22,820,174	8,550,894	1,370,754
47	42,986,670	37,186,390	23,754,779	9,203,634	1,533,939
48	43,098,600	37,725,950	24,685,520	9,884,664	1,712,304
49	43,199,870	38,237,630	25,610,480	10,593,800	1,906,884
50	43,291,260	38,721,750	26,517,760	11,330,760	2,118,760
51	43,373,511	39,178,700	27,425,485	12,095,160	2,349,060
52	43,447,326	39,608,936	28,321,810	12,886,510	2,598,960
53	43,513,371	40,012,976	29,204,926	13,704,210	2,869,685
54	43,572,276	40,391,396	30,073,066	14,547,546	3,162,510
55	43,624,636	40,744,826	30,914,511	15,415,686	3,478,761
56	43,671,012	41,073,946	31,747,596	16,307,676	3,819,816
57	43,711,932	41,379,482	32,560,716	17,222,436	4,187,106
58	43,747,892	41,662,202	33,352,332	18,158,756	4,582,116
59	43,779,357	41,922,912	34,120,977	19,115,292	5,006,386
60	43,806,762	42,162,452	34,845,262	20,090,562	5,461,512
61	43,830,513	42,381,692	35,583,882	21,033,323	5,949,147
62	43,850,988	42,581,528	36,275,622	21,991,483	6,471,002
63	43,868,538	42,762,878	36,939,363	22,963,213	7,028,847

Dans les chances simples. 53

(N.º 2.)

Suite de la Table générale des Probabilités pour les chances simples.

En faveur de la Loterie.

N.ºˢ	EXTR.	AMBES.	TERNES.	QUATERN.	QUINES.
21	5,006,386	19,115,292	34,331,977	41,922,922	43,779,357
32	4,582,116	18,158,756	33,563,332	41,662,212	43,747,892
33	4,187,106	17,222,436	32,771,716	41,379,492	43,711,932
34	3,819,816	16,307,676	31,958,596	41,073,956	43,671,012
35	3,478,761	15,415,686	31,125,511	40,744,836	43,624,636
36	3,162,510	14,547,546	30,274,066	40,391,406	43,572,276
37	2,869,685	13,704,210	29,405,926	40,012,986	43,513,371
38	2,598,960	12,886,510	28,522,810	39,608,946	43,447,326
39	2,349,060	12,095,170	27,626,485	39,178,710	43,373,511
40	2,118,760	11,330,770	26,718,760	38,721,760	43,291,260
41	1,906,884	10,593,810	25,801,480	38,237,640	43,199,870
42	1,712,304	9,884,674	24,876,520	37,725,960	43,098,600
43	1,533,939	9,203,644	23,945,779	37,186,400	42,986,670
44	1,370,754	8,550,904	23,002,174	36,618,714	42,863,260
45	1,221,759	7,926,544	22,065,634	36,023,734	42,727,509
46	1,086,008	7,330,564	21,129,094	35,398,374	42,578,514
47	962,598	6,762,878	20,194,489	34,745,634	42,415,329
48	850,668	6,223,318	19,263,748	34,064,604	42,136,964
49	749,398	5,711,638	18,338,788	33,355,468	42,042,384
50	657,008	5,227,518	17,431,508	32,618,508	41,830,508
51	575,757	4,770,568	16,523,783	31,854,108	41,600,208
52	501,942	4,340,332	15,627,458	31,062,758	41,350,308
53	435,897	3,936,292	14,744,342	30,245,058	41,079,583
54	376,992	3,557,872	13,876,202	29,401,722	40,786,758
55	324,632	3,204,442	13,034,757	28,533,582	40,470,507
56	278,256	2,875,322	12,201,672	27,641,592	40,129,452
57	237,336	2,569,786	11,388,552	26,726,832	39,762,162
58	201,376	2,287,066	10,596,936	25,790,512	39,367,152
59	169,911	2,026,356	9,828,291	24,833,976	38,942,882
60	142,506	1,786,816	9,104,006	23,858,706	38,487,756
61	118,755	1,567,576	8,365,386	22,915,945	38,000,121
62	98,280	1,367,740	7,673,646	21,957,785	37,478,266
63	80,730	1,186,390	7,009,905	20,986,055	36,920,421

(N.º 2.)

Suite de la Table générale de Probabilités pour les chances simples.

En faveur des Actionnaires.

N.ºˢ	EXTRAITS	AMBES.	TERNES.	QUATERN.	QUINES.
64	43,883,488	42,926,678	37,574,088	23,946,533	7,624,512
65	43,896,138	43,073,878	38,178,888	24,939,308	8,259,888
66	43,906,764	43,205,438	38,752,968	25,939,244	8,936,928
67	43,915,619	43,322,324	39,295,653	26,943,884	9,657,648
68	43,922,934	43,425,504	39,806,394	27,950,604	10,424,128
69	43,928,919	43,515,944	40,284,774	28,956,609	11,238,513
70	43,933,754	43,594,604	40,730,514	29,958,929	12,103,014
71	43,937,640	43,662,434	41,143,479	30,954,415	13,019,900

EXPLICATION.

Les lecteurs doivent être suffisamment renseignés sur la méthode de construire cette table, ainsi que sur la manière de la consulter.

Veut-on savoir, par exemple, la probabilité qu'il y a de gagner un ambe en prenant 12 numéros; l'on se portera sur le nombre 12 (colonne des numéros), tant du côté des actionnaires, que du côté de la loterie, et prenant les deux nombres placés dans la colonne des ambes, sur la même ligne que 12, l'on établira les probabilités respectives de la manière suivante :

En faveur du Joueur.	En faveur de la Loterie.
5,721,078.	38,228,190.

Ce qui signifie qu'il y a 5,721,078 quines, dans lesquels il entre au moins 2 numéros sur les 12 dont on a fait choix ; et qu'il y a 38,228,190 autres quines qui ne contiennent aucun, ou qui contiennent au plus un seul numéro des 12 en question.

dans les chances simples. 55

(N.º 2.)

Suite de la Table générale de Probabilités pour les chances simples.

En faveur de la Loterie.

Nº	EXTRAITS	AMBES.	TERNES.	QUATERN.	QUINES.
64	65,780	1,022,590	6,375,180	20,002,735	36,324,756
65	53,130	875,390	5,770,380	19,009,960	35,689,380
66	42,504	743,830	5,196,300	18,010,024	35,012,340
67	33,649	626,944	4,653,615	17,005,384	34,291,620
68	26,334	523,764	4,142,874	16,998,664	33,525,140
69	20,349	433,324	3,664,494	14,992,659	32,710,755
70	15,504	354,664	3,218,754	13,990,339	31,846,254
71	11,628	285,834	2,805,789	12,994,853	30,929,359

Et si l'on ajoute entr'eux les 2 nombres ci-dessus, on reproduira la totalité des quines, laquelle est, comme on sait, exprimée par 43,949,268.

Cette Table seroit, sans contredit, plus commode si l'on réduisoit à leur plus simple expression les rapports des nombres dont elle est composée, mais nous avons préféré de laisser subsister ces rapports dans toute leur plénitude, afin d'en faciliter la vérification. D'ailleurs, cette réduction peut se faire approximativement, et d'un coup d'œil. Par exemple, dans le cas dont il s'agit, l'on voit sur-le-champ qu'il y a à parier 5 contre 38, ou 1 contre 7 à-peu-près, qu'il sortira un ambe.

Nous avons arrêté cette Table à 14, 23, 33, 38 et 43 numéros respectivement pour les extraits, les ambes, les ternes, les quaternes et les quines, parce que ce sont là les différentes limites que l'on ne peut passer sans être dupe, c'est-à-dire, sans faire des mises qui balancent ou qui excèdent les rentrées : ce dont on peut se convaincre en consultant la Table des Combinaisons (N.º 1.)

En effet, si, lorsqu'on joue le terne, par exemple, l'on prenoit seulement 34 numéros, c'est-à-dire, un nombre de numéros qui excédât seulement d'une unité le maximum 33, que nous venons d'assigner pour cette chance, il en résulteroit 5984 ternes : or, en mettant un franc sur chacun, l'on feroit une mise plus forte que la rentrée de 5500 francs que la loterie payeroit pour la rencontre d'un terne.

Cependant nous avons poussé cette Table jusqu'à 71 numéros pour toutes les chances, parce que cette extension nous sera nécessaire pour des calculs ultérieurs, qui, sans cela, seroient d'une difficulté presque insurmontable.

Cette Table nous découvre une vérité importante ; savoir : que l'on peut jouer avec quelqu'avantage sur l'extrait, mais qu'il est impossible de se mettre au niveau de la loterie, dans le jeu de l'ambe, du terne, du quaterne et du quine ; car il faudroit prendre respectivement pour chacune de ces 4 chances jusqu'à 29, 46, 62 et 79 numéros. Or, tous ces nombres sont bien au-delà des limites que nous venons de poser.

PROBLÊME VIII.

Trouver le nombre des extraits et ambes déterminés que l'on peut faire avec les 90 numéros.

On sait qu'un extrait déterminé est un numéro dont on assigne l'ordre de sortie. Ainsi quand on parie que le numéro A sortira le premier de la roue, alors le numéro A est ce qu'on appelle un extrait déterminé.

On peut parier aussi que le numéro A sortira ou le deuxième, ou le troisième, ou le quatrième, ou le cinquième.

Ou bien encore, on peut assigner au numéro A deux sorties, trois sorties, quatre sorties, et même toutes les sorties.

dans les chances simples. 57

Or, comme chaque numéro ne peut sortir que de cinq manières différentes, il s'ensuit qu'il ne peut y avoir que $5 \cdot 90 = 450$ extraits déterminés : ce qui résout le problème relativement aux extraits.

Pareillement, quand on joue par ambes, et qu'on parie que le numéro A sortira le premier, et le numéro B le second, alors A, B est ce qu'on appelle un ambe déterminé.

De même qu'on peut assigner à un extrait une ou plusieurs sorties, on peut aussi assigner à un ambe plusieurs sorties, et même toutes les sorties.

Mais, pour savoir de combien de manières différentes un ambe comme A, B, peut sortir, il faut considérer les cinq sorties comme cinq cases dans lesquelles il s'agiroit de placer deux objets, A et B, suivant toutes les positions qu'ils peuvent recevoir; ou bien encore comme cinq portes par lesquelles il s'agiroit de faire sortir deux personnes, A et B, de toutes les manières possibles. Or, le tableau ci-après va nous faire découvrir toutes ces variations.

Lorsque a précède b.					Lorsque b précède a.				
Sorties.					*Sorties.*				
1.re	2.e	3.e	4.e	5.e	1re.	2.e	3.e	4.e	5.e
a	b	.	.	.	b	a	.	.	.
a	.	b	.	.	b	.	a	.	.
a	.	.	b	.	b	.	.	a	.
a	.	.	.	b	b	.	.	.	a
.	a	b	.	.	.	b	a	.	.
.	a	.	b	.	.	b	.	a	.
.	a	.	.	b	.	b	.	.	a
.	.	a	b	.	.	.	b	a	.
.	.	a	.	b	.	.	b	.	a
.	.	.	a	b	.	.	.	b	a
4.	3.	2.	1.	.	4.	3.	2.	1.	.

RÉSULTAT.

Lorsque *a* précède *b* $\quad 1 + 2 + 3 + 4$
Lorsque *b* précède *a* $\quad 1 + 2 + 3 + 4$

$\quad\quad\quad\quad\quad\quad\quad\quad 2 + 4 + 6 + 8 = 20$

Ce résultat fait voir qu'un ambe comme A, B peut sortir de vingt manières différentes; et parce qu'on peut faire 4005 ambes simples avec les 90 numéros, il s'ensuit qu'il y a en tout $20 \times 4005 = 80,100$ ambes déterminés : ce qui résout le problème relativement aux ambes.

Cette solution nous apprend très-bien qu'un ambe auquel on assigne toutes les sorties, peut sortir de vingt manières différentes; mais cette connoissance ne suffit pas, il faut savoir aussi de combien de manières un ambe peut sortir lorsqu'on ne lui assigne que 2, ou 3, ou 4 sorties; et cette considération nous conduit naturellement au problème suivant :

PROBLÊME IX.

Trouver le nombre des différentes manières dont un ambe déterminé peut sortir, quel que soit d'ailleurs le nombre de sorties qu'on lui assigne.

Il suffit de jeter un coup d'œil sur le tableau présenté dans le problème précédent, pour être en état de résoudre celui-ci; ce que nous allons faire par une opération graphique.

déterminées.

2 sorties $\begin{cases} a \text{ précède } b. \quad \ldots \quad .1 \\ b \text{ précède } a. \quad \ldots \quad .1 \end{cases} =$ 2 manières.

3 *id.* $\begin{cases} a \text{ précède } b. \quad \ldots \quad 1+2 \\ b \text{ précède } a. \quad \ldots \quad 1+2 \end{cases} =$ 6 *id.*

4 *id.* $\begin{cases} a \text{ précède } b. \quad . \quad 1+2+3 \\ b \text{ précède } a. \quad . \quad 1+2+3 \end{cases} =$ 12 *id.*

5 *id.* $\begin{cases} a \text{ précède } b. \quad 1+2+3+4 \\ b \text{ précède } a. \quad 1+2+3+4 \end{cases} =$ 20 *id.*

Le problême étant résolu par la considération d'un seul ambe, il est clair qu'il l'est en même temps pour un aussi grand nombre d'ambes que l'on voudra.

Soit donc en général, n numéros. On sait qu'en les combinant 2 à 2, il en peut résulter $\frac{n.n-1}{2}$ ambes simples. Si, actuellement, de ces ambes simples, on veut faire des ambes déterminés, il suffira de multiplier la formule $\frac{n.n-1}{2}$ respectivement par les nombres 2, 6, 12 et 20, suivant qu'on assignera à ces ambes ou 2, ou 3, ou 4, ou 5 sorties, et en vertu de cette multiplication, l'on obtiendra les 4 formules suivantes :

FORMULES.

2 sorties $\quad 2.\dfrac{n.n-1}{2} = 1.n.n-1$

3 *id.* $\quad 6.\dfrac{n.n-1}{2} = 3.n.n-1$

4 *id.* $\quad 12.\dfrac{n.n-1}{2} = 6.n.n-1$

5 *id.* $\quad 20.\dfrac{n.n-1}{2} = 10.n.n-1$

Il est facile de fixer ces quatre formules dans sa mémoire, en observant que c'est toujours la même expres-

sion $n.n-1$ qui est multipliée par la suite des quatre premiers nombres triangulaires 1, 3, 6, 10.

Pour en faire une application, soient 5 numéros que l'on vent jouer par ambes déterminés sur trois sorties quelconques. En imitant la formule $3.n.n-1$, et en substituant 5 au lieu de n, on aura $3.5.4 = 60$ ambes déterminés ; en sorte que si l'on veut mettre 10 centimes sur chacun, il en coûtera 600 centimes = 6 francs pour le billet.

Au surplus l'on peut encore se dispenser de charger sa mémoire des quatre formules ci-dessus, au moyen de la Table suivante, qui réduit tout ce calcul à une simple consultation.

déterminées.

(N.º 3.)

TABLE

De Combinaisons pour les Ambes déterminés.

N.os	2 SORTIES.	3 SORTIES.	4 SORTIES.	5 SORTIES.
2	2	6	12	20
3	6	18	36	60
4	12	36	72	120
5	20	60	120	200
6	30	90	180	300
7	42	126	252	420
8	56	168	336	560
9	72	216	432	720
10	90	270	540	900
11	110	330	660	1,100
12	132	396	792	1,320
13	156	468	936	1,560
14	182	546	1,092	1,820
15	210	630	1,260	2,100
16	240	720	1,440	2,400
17	272	816	1,632	2,720
18	306	918	1,836	3,060
19	342	1,026	2,052	3,420
20	380	1,140	2,280	3,800
21	420	1,260	2,520	4,200
22	462	1,326	2,652	4,620
23	506	1,518	3,036	5,060
24	552	1,656	3,312	5,520
25	600	1,800	3,600	
26	650	1,950	3,900	
27	702	2,106	4,212	
28	756	2,268	4,536	
29	812	2,436	4,872	
30	870	2,610	5,220	
31	930	2,790		

(N°. 3.)

Suite de la Table de Combinaisons pour les Ambes déterminés.

N.os	2 SORTIES.	3 SORTIES.	4 SORTIES.	5 SORTIES.
32	992	2,976		
33	1,056	3,168		
34	1,122	3,366		
35	1,190	3,570		
36	1,260	3,780		
37	1,332	3,996		
38	1,406	4,218		
39	1,482	4,446		
40	1,560	4,680		
41	1,640	4,920		
42	1,722	5,166		
43	1,806			
44	1,892			
45	1,980			
46	2,070			
47	2,162			
48	2,256			
49	2,352			
50	2,450			
51	2,550			
52	2,652			
53	2,756			
54	2,862			
55	2,970			
56	3,080			
57	3,192			
58	3,306			
59	3,422			
60	3,540			
61	3,660			
62	3,782			
63	3,906			

déterminées.

(N.º 3.)

Suite de la Table de Combinaisons pour les Ambes déterminés

N.ºˢ	2 SORTIES.	3 SORTIES.	4 SORTIES.	5 SORTIES.
64	4,032			
65	4,160			
66	4,290			
67	4,422			
68	4,556			
69	4,692			
70	4,820			
71	4,970			
72	5,112			

EXPLICATION.

La méthode directe pour la construction de la table ci-dessus découle naturellement de la solution du problème 9, et consiste à multiplier chaque terme de la colonne des ambes simples (table nº. 1) successivement par 2, par 6, par 12, et par 20; et en vertu de ces multiplications l'on formera respectivement les colonnes des ambes déterminés sur 2, sur 3, sur 4, et sur 5 sorties.

Mais on peut encore construire cette table par une méthode plus simple, et dont voici le procédé :

Après avoir rempli la seconde colonne, qui est celle des ambes déterminés sur 2 sorties, conformément à la méthode directe, l'on formera, savoir :

La 3ᵉ. en triplant chaque terme de la 2ᵉ.

La 4ᵉ. en doublant chaque terme de la 3ᵉ.

Et la 5ᵉ. en décuplant chaque terme de la 2ᵉ.

Il est facile de sentir la raison pour laquelle les colonnes de cette table ne sont point également remplies ; c'est que dans le jeu de l'ambe déterminé l'on est forcé de s'arrêter à 71, 41, 29 et 23 numéros respectivement pour 2, 3, 4 et 5 sorties; car, en prenant seulement un numéro de plus dans chacun de ces quatre cas, et en supposant que l'on mette un franc sur chaque ambe, il en résultera des mises qui toutes excéderont la rentrée de 5,100, qui est la plus petite que l'on puisse espérer, et qui doit servir de régulateur.

PROBLÊME X.

Déterminer la probabilité de gagner un Lot, lorsque l'on joue par extraits déterminés : ou, ce qui est la même chose, déterminer le nombre des quines où se trouvent, dans l'ordre désigné de sortie, les extraits sur lesquels on joue.

Je prends d'abord un seul numéro, que je nomme a, et je le joue par extrait déterminé sur une sortie quelconque, qui sera, si l'on veut, la première.

De plus, je suppose un quine représenté généralement par les cinq lettres $a\ b\ c\ d\ f$, et dans lequel se trouve le numéro a.

Cela posé, il est clair que ce quine ne sera favorable au joueur qui parie que le numéro a sortira le premier, qu'autant que ce quine aura dans sa sortie une disposition pareille à celle que nous lui donnons ici; ou plus généralement, qu'autant que le numéro a précédera les quatre autres numéros dont il est accompagné. Il s'agit donc de savoir :

1°. De combien de manières différentes l'on peut varier l'ordre des cinq lettres $a\ b\ c\ d\ f$, en les supposant toutes cinq en mouvement. Or, cet ordre peut varier de $1.2.3.4.5 = 120$ manières.

2°. En supposant le numéro a immobile et toujours à

la première place, il s'agit de savoir aussi de combien de manières on peut varier la position des quatre autres numéros $b\,c\,d\,f$: or, on sait que ces quatre lettres peuvent subir $1.2.3.4 = 24$ permutations différentes.

Ainsi sur les 120 manières différentes dont le quine $a\,b\,c\,d\,f$ peut sortir, le joueur qui parie que le numéro a sortira le premier, n'a en sa faveur que les $\frac{24}{120} = \frac{1}{5}$ de ces 120 manières.

On voit donc que pour établir les probabilités dans le jeu des chances déterminées, il faut considérer deux choses :

1°. Le nombre des quines favorables et contraires;

2°. Les différentes permutations dont ces quines sont susceptibles.

Afin de nous rendre plus intelligible, et surtout pour économiser les paroles, nous allons mettre sous les yeux du lecteur le tableau des 120 permutations que peut subir le quine $a\,b\,c\,d\,f.$

Des Probabilités

A.	B.	C.	D.	F.
abcdf	bacdf	cabdf	dabcf	fabcd
abcfd	bacfd	cabfd	dabfc	fabdc
abfcd	bafcd	cafbd	dafbc	fadbc
abdcf	badcf	cadbf	dacbf	facbd
abdfc	badfc	cadfb	dacfb	facdb
abfdc	bafdc	cafdb	dafcb	fadcb
acbdf	bcadf	cbadf	dbacf	fbacd
acbfd	bcafd	cbafd	dbafc	fbadc
acfbd	bcfad	cbfad	dbfac	fbdac
acdbf	bcdaf	cbdaf	dbcaf	fbcad
acdfb	bcdfa	cbdfa	dbcfa	fbcda
acfdb	bcfda	cbfda	dbfca	fbdca
adbcf	bdacf	cdabf	dcabf	fcabd
adbfc	bdafc	cdafb	dcafb	fcadb
adfbc	bdfac	cdfab	dcfab	fcdab
adcbf	bdcaf	cdbaf	dcbaf	fcbad
adcfb	bdcfa	cdbfa	dcbfa	fcbda
adfcb	bdfca	cdfba	dcfba	fcdba
afbcd	bfacd	cfabd	dfabc	fdabc
afbdc	bfadc	cfadb	dfacb	fdacb
afdbc	bfdac	cfdab	dfcab	fdcab
afcbd	bfcad	cfbad	dfbac	fdbac
afcdb	bfcda	cfbda	dfbca	fdbca
afdcb	bfdca	cfdba	dfcba	fdcba

24 + 24 + 24 + 24 + 24 = 120.

Je prends actuellement 5 numéros, tels que $a\ b\ c\ d\ f$, pour les jouer par extraits déterminés successivement sur 1, 2, 3, 4 et 5 sorties.

dans les chances déterminées.

Mais pour fixer les idées, je conviens d'adopter

La 1.^{re} sortie, en déterminant sur . . . 1 sortie;
Les 2 premières sorties, en déterminant sur 2
Les 3 id. sur 3
Les 4 id. sur 4

Convenons aussi de désigner généralement par f les quines favorables, en distinguant néanmoins chaque espèce de ces quines par un exposant qui indique le nombre des numéros choisis qui entrent dans leur composition; ensorte que nous appellerons

f^1 les quines contenant un N.° désigné a
f^2 ceux contenant 2 N.^{os} désignés ab
f^3 id. 3 id. abc
f^4 id. 4 id. $abcd$
f^5 id. 5 id. $abcdf$

Tout cela posé, si l'on passe à l'inspection du tableau, et si l'on dépouille les cinq colonnes dont il est composé, en considérant successivement chaque espèce de quines, il sera facile de connoître les permutations favorables et d'en vérifier le nombre, en les ordonnant de la manière suivante :

Des Probabilités

	A. B. C. D. F.	Permutations favorables.

1 sortie.
$$\begin{cases} f^1 & 24 \ldots\ldots\ldots = 24 \\ f^2 & 24+24\ldots\ldots = 48 \\ f^3 & 24+24+24\ldots = 72 \\ f^4 & 24+24+24+24\ldots = 96 \\ f^5 & 24+24+24+24+24 = 120 \end{cases}$$

2 sorties.
$$\begin{cases} f^1 & 24+ 6+ 6+ 6+ 6 = 48 \\ f^2 & 24+24+12+12+12 = 84 \\ f^3 & 24+24+24+18+18 = 108 \\ f^4 & 24+24+24+24+24 = 120 \\ f^5 & \ldots idem.\ldots = 120 \end{cases}$$

3 sorties.
$$\begin{cases} f^1 & 24+12+12+12+12 = 72 \\ f^2 & 24+24+20+20+20 = 108 \\ f^3 & 24+24+24+24+24 = 120 \\ f^4 & \ldots idem.\ldots = 120 \\ f^5 & \ldots idem.\ldots = 120 \end{cases}$$

4 sorties.
$$\begin{cases} f^1 & 24+18+18+18+18 = 96 \\ f^2 & 24+24+24+24+24 = 120 \\ f^3 & \ldots idem.\ldots = 120 \\ f^4 & \ldots idem.\ldots = 120 \\ f^5 & \ldots idem.\ldots = 120 \end{cases}$$

5 sorties.
$$\begin{cases} f^1 & 24+24+24+24+24 = 120 \\ f^2 & \ldots idem.\ldots = 120 \\ f^3 & \ldots idem.\ldots = 120 \\ f^4 & \ldots idem.\ldots = 120 \\ f^5 & \ldots idem.\ldots = 120 \end{cases}$$

D'après ce dépouillement, il est clair que les probabilités favorables aux Actionnaires doivent s'établir de la manière suivante :

1 Sortie.

$$\frac{24f^1 + 48f^2 + 72f^3 + 96f^4 + 120f^5}{120} = \frac{f^1 + 2f^2 + 3f^3 + 4f^4 + 5f^5}{5}$$

2 Sorties.

$$\frac{48f^1 + 84f^2 + 108f^3 + 120f^4 + 120f^5}{120} = \frac{4f^1 + 7f^2 + 9f^3 + 10f^4 + 10f^5}{10}$$

3 Sorties.

$$\frac{72f^1 + 108f^2 + 120f^3 + 120f^4 + 120f^5}{120} = \frac{6f^1 + 9f^2 + 10f^3 + 10f^4 + 10f^5}{10}$$

4 Sorties.

$$\frac{96f^1 + 120f^2 + 120f^3 + 120f^4 + 120f^5}{120} = \frac{4f^1 + 5f^2 + 5f^3 + 5f^4 + 5f^5}{5}$$

5 Sorties.

$$\frac{120f^1 + 120f^2 + 120f^3 + 120f^4 + 120f^5}{120} = f^1 + f^2 + f^3 + f^4 + f^5$$

Pour faire évanouir les dénominateurs dans les formules ci-dessus, il est évident qu'il faudroit multiplier la première et la quatrième par 5, ensuite la seconde et la troisième par 10. Or, si nous appelons c les quines contraires, alors c exprimera la probabilité en faveur de la Loterie. Or, comme les formules ci-dessus sont dans un rapport quelconque avec c, il est clair que ce rapport ne changera pas si l'on en multiplie les deux termes, savoir : par 5 dans l'hypothèse d'une seule sortie, et de quatre sorties ; et par 10 dans l'hypothèse de deux et trois sorties. Ainsi en effec-

70 *Des Probabilités*

tuant ces multiplications, les probabilités respectives se réduisent aux expressions suivantes :

	En faveur des Actionnaires.	En faveur de la Loterie.
1 sortie.	$f^1+2f^2+3f^3+4f^4+5f^5$	$5\,c$
2 sorties.	$4f^1+7f^2+9f^3+10f^4+10f^5$	$10\,c$
3 id.	$6f^1+9f^2+10f^3+10f^4+10f^5$	$10\,c$
4 id.	$4f^1+5f^2+5f^3+5f^4+5f^5$	$5\,c$
5 id.	$f^1+f^2+f^3+f^4+f^5$	c

Il s'agit d'exprimer en nombres ce dernier résultat, en prenant dans la table générale des probabilités, n°· 2, les valeurs numériques et correspondantes aux valeurs littérales fournies par l'analyse.

Mais occupons-nous d'abord d'établir les probabilités en faveur des actionnaires, et l'on verra que celles en faveur de la Loterie s'en déduiront très-facilement.

Pour cet effet, je remarque que puisqu'il s'agit de 5 numéros, je dois me porter sur le chiffre 5, colonne des numéros, et côté des actionnaires, et ramasser tous les nombres écrits sur la même ligne que 5, ce qui me donnera les 5 nombres que l'on voit ci-après en A, B, C, D, F.

Extraits.	Ambes.	Ternes.	Quaternes.	Quines.
11,147,751.	1,023,826.	36,126.	426.	1.
A	B	C	D	F

Actuellement il faut se rappeler que le nombre qui est en A comprend la totalité des quines favorables, c'est-à-dire que ce nombre comprend les f^1, les f^2, les f^3, les f^4, et les f^5, attendu que dans le cas de 5 numéros joués par extraits, l'on peut gagner en vertu des quines, contenant depuis 1 jusqu'à 5 numéros choisis.

Pareillement, le nombre en B comprend non seulement

dans les chances déterminées. 71

les f^2, mais encore les f^3, les f^4, et les f^5, ainsi de suite. Cela posé,

1.° Puisque $A = f^1 + f^2 + f^3 + f^4 + f^5$

et que $\quad B = \ldots \; f^2 + f^3 + f^4 + f^5$

Il est évident, par ces deux équations, que pour avoir la valeur de f^1, il suffit de retrancher B de A.

Donc $f^1 = A - B$.

2.° Puisque $B = f^2 + f^3 + f^4 + f^5$

et que $\quad C = \ldots \; f^3 + f^4 + f^5$

Il est encore évident, par ces deux équations, que pour avoir la valeur de f^2, il faut retrancher C de B.

Donc $f^2 = B - C$.

3.° Puisque $C = f^3 + f^4 + f^5$

et que $\quad D = \ldots \; f^4 + f^5$

on aura $\quad f^3 = C - D$.

4.° Puisque $D = f^4 + f^5$

et que $\quad F = \ldots \; f^5$

on aura $\quad f^4 = D - F$.

5.° Enfin, il est évident que l'on a $f^5 = F$.

Par conséquent, les équations suivantes vont nous donner la solution du problème, dans toutes les hypothèses de sortie.

72 *Des Probabilités*

1 Sortie.

$$\left.\begin{matrix}1f^1\\2f^2\\3f^3\\4f^4\\5f^5\end{matrix}\right\}=\left\{\begin{matrix}1A-1B\\2B-2C\\3C-3D\\4D-4F\\5F\quad.\end{matrix}\right\}=\left\{\begin{matrix}A\\B\\C\\D\\F\end{matrix}\right\}=\left\{\begin{matrix}1\times 11,147,751\\1\times 1,023,826\\1\times 36,126\\1\times 426\\1\times 1\end{matrix}\right\}=\left\{\begin{matrix}11,147,751\\1,023,826\\36,126\\426\\1\end{matrix}\right.$$

$$\overline{12,208,130}$$

2 Sorties.

$$\left.\begin{matrix}4f^1\\7f^2\\9f^3\\10f^4\\10f^5\end{matrix}\right\}=\left\{\begin{matrix}4A-4B\\7B-7C\\9C-9D\\10D-10F\\10F\quad.\end{matrix}\right\}=\left\{\begin{matrix}4A\\3B\\2C\\1D\\.\end{matrix}\right\}=\left\{\begin{matrix}4\times 11,147,751\\3\times 1,023,826\\2\times 36,126\\1\times 426\\.\end{matrix}\right\}=\left\{\begin{matrix}44,591,004\\3,071,478\\72,252\\426\\.\end{matrix}\right.$$

$$\overline{47,735,160}$$

3 Sorties.

$$\left.\begin{matrix}6f^1\\9f^2\\10f^3\\10f^4\\10f^5\end{matrix}\right\}=\left\{\begin{matrix}6A-6B\\9B-9C\\10C-10D\\10D-10F\\10F\quad.\end{matrix}\right\}=\left\{\begin{matrix}6A\\3B\\1C\\.\\.\end{matrix}\right\}=\left\{\begin{matrix}6\times 11,147,751\\3\times 1,023,826\\1\times 36,126\\.\\.\end{matrix}\right\}=\left\{\begin{matrix}66,886,506\\3,071,478\\36,126\\.\\.\end{matrix}\right.$$

$$\overline{69,994,110}$$

4 Sorties.

$$\left.\begin{matrix}4f^1\\5f^2\\5f^3\\5f^4\\5f^5\end{matrix}\right\}=\left\{\begin{matrix}4A-4B\\5B-5C\\5C-5D\\5D-5F\\5F\quad.\end{matrix}\right\}=\left\{\begin{matrix}4A\\1B\\.\\.\\.\end{matrix}\right\}=\left\{\begin{matrix}4\times 11,147,751\\1\times 1,023,826\\.\\.\\.\end{matrix}\right\}=\begin{matrix}44,591,004\\1,023,826\\.\\.\\.\end{matrix}$$

$$\overline{45,614,830}$$

5 Sorties.

$$\left.\begin{matrix}f^1\\f^2\\f^3\\f^4\\f^5\end{matrix}\right\}=\left\{\begin{matrix}A-B\\B-C\\C-D\\D-F\\F\quad.\end{matrix}\right\}=\left\{\begin{matrix}A\\.\\.\\.\\.\end{matrix}\right\}=\left\{\begin{matrix}11,147,751\\.\\.\\.\\.\end{matrix}\right.=\begin{matrix}11,147,751\\.\\.\\.\\.\end{matrix}$$

$$\overline{11,147,751}$$

dans les chances déterminées. 73

C'est par une analyse semblable que nous pourrions parvenir à trouver le nombre des quines favorables à la Loterie; mais on peut abréger considérablement l'opération en observant que, dès qu'on connoît le nombre des quines favorables aux Joueurs, celui des quines favorables à la loterie s'ensuit nécessairement en prenant le complément du nombre connu à la totalité des quines, laquelle est toujours exprimée par $5 \times 43,949,268 = \ldots 219,746,540$, dans l'hypothèse d'une seule sortie ou de 4 sorties, et par $10 \times 43,949,268 = 439,492,680$, dans l'hypothèse de 2 ou de 3 sorties.

CONCLUSION

Ou formules générales comprenant toutes les règles qu'il faut suivre pour déterminer les probabilités dans le jeu de l'extrait déterminé.

FORMULE
Pour les Actionnaires.

1 sort.	2 sort.	3 sort.	4 sort.	5 sort.
1×ext.	4×ext.	6×ext.	4×ext.	1×ext.
1×am.	3×am.	3×am.	1×am.	.
1×ter.	2×ter.	1×ter.	.	.
1×qua.	1×qua.	.	.	.
1×qui.
Total.	Total.	Total.	Total.	Total.

FORMULE
Pour la Loterie.

1 sor.	2 sor.	3 sor.	4 sor.	5 sor.
$5T-f$	$10T-f$	$10T-f$	$5T-f$	$T-f$

Les deux formules ci-dessus sont une instruction abrégée et synoptique de toutes les règles fournies par l'analyse précédente ; et ces règles sont indiquées d'une manière si claire, qu'il nous semble superflu d'en faire le commentaire.

En effet, qui ne voit pas d'abord que quand on joue n numéros, par extraits déterminés sur une seule sortie, par exemple, il faut, pour connoître le nombre des hasards favorables au Joueur, se porter sur le nombre n (Table N°. 2, colonne des numéros, et côté des actionnaires), et sommer tous les nombres écrits sur la même ligne que n, lesquels nombres sont désignés ici par le titre des colonnes auxquelles ils appartiennent. Il est facile de voir que la multiplication de ces nombres par les unités qui leur correspondent, ne peut les modifier en aucune manière ; car ces unités ne sont là comme facteurs que pour mieux faire sentir l'analogie.

Lorsque n ou le nombre des numéros sur lesquels on joue est plus petit que 5, alors on trouve moins de 5 nombres écrits sur la même ligne que n ; mais dans ce cas on imaginera que les colonnes vides sont remplies par des zéros qui ne peuvent rien produire.

Si l'on vouloit, dans la même hypothèse d'une sortie, connoître le nombre des hasards favorables à la Loterie, il est clair qu'en appelant T la totalité des hasards, et f ceux en faveur du Joueur, il faut, pour avoir ceux en faveur de la Loterie, retrancher f du quintuple de T.

L'interprétation de ces deux formules est également facile pour tous les autres cas.

L'on doit remarquer comme tout s'enchaîne dans cet ouvrage ; et nous osons dire que, sans la construction préalable des Tables n°. 1, et N°. 2, le problême actuel auroit été d'une difficulté insurmontable, du moins quant à la conversion en nombres des quantités littérales fournies par l'analyse.

REMARQUE.

Lorsque l'on détermine sur toutes les sorties, il est clair que l'on a pour soi toutes les permutations que peuvent subir les quines où entrent les numéros choisis; en sorte que ce cas est essentiellement le même, du moins quant à la détermination des probabilités, que celui où l'on joue par extraits simples, c'est-à-dire que les hasards favorables et contraires sont entr'eux respectivement :: 1 : 17, si l'on se borne à prendre un seul numéro; donc c'est dans ce rapport que les mises devroient être faites. Mais, parce qu'un extrait déterminé sur toutes les sorties, peut sortir de cinq manières différentes, la Loterie exige que, dans ce cas, l'on fasse une mise 5 fois plus grande que si l'on jouoit l'extrait simple, c'est-à-dire que l'on mette 5 au lieu de 1. Par conséquent, si l'on veut avoir égard aux probabilités, la Loterie, de son côté, devroit faire une mise 5 fois plus grande que 17, c'est-à-dire qu'elle devroit mettre 85; alors la somme des enjeux seroit $5 + 85 = 90$.

Donc, la Loterie, comme dépositaire des enjeux, devroit en remettre la totalité $=\frac{90}{90}$ à l'actionnaire gagnant; or, on sait qu'elle ne paye que $\frac{70}{90}$; donc elle joue avec un avantage de $\frac{20}{90} = \frac{2}{9} =$ un peu moins de $\frac{1}{4}$.

COROLLAIRE.

La solution du Problème précédent nous fournit une règle bien simple pour résoudre celui-ci : *Quelle probabilité y a-t-il pour voir sortir un quine symétrique; c'est-à-dire, un quine de l'espèce* 1, 2, 3, 4, 5 ?

D'abord, il faut distinguer si l'on veut avoir égard à l'arrangement des numéros, ou si, abstraction faite de cet arrangement, on entend simplement que ces cinq nu-

méros sortent au même tirage, n'importe dans quel ordre.

Or, ce second cas ne peut avoir aucune difficulté; car, ce quine n'est qu'un des 43,949,268 quines possibles avec les 90 numéros; et la probabilité pour la sortie d'un tel quine est absolument la même que pour tout autre, c'est-à-dire, qu'elle est $\frac{1}{43,949,268}$.

Mais si l'on veut avoir égard à l'arrangement des numéros, et si l'on pose la condition que ces numéros devront sortir dans l'ordre suivant, par exemple, 1, 2, 3, 4, 5, alors, on remarquera que sur les 120 arrangemens différens dont ces cinq numéros sont susceptibles, il n'y a qu'un seul arrangement qui soit précisément tel qu'on le demande; ce qui fait que la probabilité n'est plus que le $\frac{1}{120}$ de $\frac{1}{43,949,268} = \frac{1}{5,273,912,160}$; et comme la probabilité contraire est le complément de cette fraction à l'unité, l'on ne doit plus s'étonner si l'on n'a pas encore vu un quine de l'espèce en question.

PROBLÈME XI.

Déterminer la probabilité d'avoir un lot lorsque l'on joue par ambes déterminés, ou, ce qui est la même chose, déterminer le nombre de quines où se trouvent dans l'ordre assigné de sortie les ambes sur lesquels on joue.

L'uniformité de notre marche nous dispense de nous répéter. C'est pourquoi nous renvoyons au tableau des 120 permutations du quine $a\ b\ c\ d\ f$, attendu que c'est de l'inspection de ce tableau que doit se tirer toujours la démonstration des résultats auxquels nous allons nous borner.

On remarquera seulement qu'ici nous n'avons nullement à considérer les quines de l'espèce f^1, ou contenant un seul numéro désigné, attendu qu'il faut au moins 2

dans les chances déterminées. 77

numéros pour constituer un ambe. Il est clair aussi qu'on ne peut pas supposer moins de deux sorties, attendu que 2 numéros sortant au même tirage ne peuvent manquer d'avoir 2 sorties différentes.

Cela posé : en prenant toujours 5 numéros tels que $abcdf$ pour les jouer par ambes déterminés successivement sur 2, 3, 4 et 5 sorties, et en parcourant de l'œil le tableau des 120 permutations, l'on trouvera, savoir :

 A. B. C. D. F. Permutations favorables.

2 sorties.
$\begin{cases} f^2 & 6+6\ldots\ldots = 12 \\ f^3 & 12+12+12\ldots = 36 \\ f^4 & 18+18+18+18\ldots = 72 \\ f^5 & 24+24+24+24+24 = 120 \end{cases}$

3 sorties.
$\begin{cases} f^2 & 12+12+4+4+4 = 36 \\ f^3 & 20+20+20+12+12 = 84 \\ f^4 & 24+24+24+24+24 = 120 \\ f^5 & \ldots \text{idem.} \ldots = 120 \end{cases}$

4 sorties.
$\begin{cases} f^2 & 18+18+12+12+12 = 72 \\ f^3 & 24+24+24+24+24 = 120 \\ f^4 & \ldots \text{idem.} \ldots = 120 \\ f^5 & \ldots \text{idem.} \ldots = 120 \end{cases}$

5 sorties.
$\begin{cases} f^2 & 24+24+24+24+24 = 120 \\ f^3 & \ldots \text{idem.} \ldots = 120 \\ f^4 & \ldots \text{idem.} \ldots = 120 \\ f^5 & \ldots \text{idem.} \ldots = 120 \end{cases}$

D'où l'on tire, en faveur des actionnaires les probabilités ci-après :

2 Sorties.

$$\frac{12f^2+36f^3+72f^4+120f^5}{120} = \frac{f^2+3f^3+6f^4+10f^5}{10}$$

3 Sorties.

$$\frac{36f^2+84f^3+120f^4+120f^5}{120} = \frac{3f^2+7f^3+10f^4+10f^5}{10}$$

4 Sorties.

$$\frac{72f^2+120f^3+120f^4+120f^5}{120} = \frac{3f^2+5f^3+5f^4+5f^5}{5}$$

5 Sorties.

$$\frac{120f^2+120f^3+120f^4+120f^5}{120} = f^2+f^3+f^4+f^5$$

Et si l'on désigne en général par c les quines contraires, l'on pourra, en multipliant des deux côtés par 10 dans l'hypothèse de 2 et de 3 sorties, et par 5 dans l'hypothèse de 4 sorties, l'on pourra, dis-je, exprimer les probabilités respectives par les formules suivantes :

	En faveur des Actionnaires.	En faveur de la Loterie.
2 sorties.	$f^2+3f^3+6f^4+10f^5$	10 c
3 id.	$3f^2+7f^3+10f^4+10f^5$	10 c
4 id.	$3f^2+5f^3+5f^4+5f^5$	5 c
5 id.	$f^2+f^3+f^4+f^5$	c

Actuellement si l'on transforme les formules relatives aux actionnaires, et si l'on substitue les valeurs numériques ainsi que nous l'avons fait dans le problême précédent, on aura :

dans les chances déterminées. 79

2 Sorties.

$$\left.\begin{array}{c}f^2\\3f^3\\6f^4\\10f^5\end{array}\right\} = \left\{\begin{array}{cc}B- & C\\3C- & 3D\\6D- & 6F\\10F\end{array}\right\} = \left\{\begin{array}{c}B\\2C\\3D\\4F\end{array}\right\} = \left\{\begin{array}{c}1\times 1{,}023{,}826\\2\times36{,}126\\3\times426\\4\times1\end{array}\right\} = \left\{\begin{array}{r}1{,}023{,}826\\72{,}252\\1{,}278\\4\end{array}\right.$$

$$\overline{1{,}097{,}360}$$

3 Sorties.

$$\left.\begin{array}{c}3f^2\\7f^3\\10f^4\\10f^5\end{array}\right\} = \left\{\begin{array}{cc}3B- & 3C\\7C- & 7D\\10D- & 10F\\10F\end{array}\right\} = \left\{\begin{array}{c}3B\\4C\\5D\\\cdot\end{array}\right\} = \left\{\begin{array}{c}3\times 1{,}023{,}826\\4\times36{,}126\\5\times426\\\cdot\end{array}\right\} = \left\{\begin{array}{r}3{,}071{,}478\\144{,}504\\1{,}278\end{array}\right.$$

$$\overline{3{,}217{,}260}$$

4 Sorties.

$$\left.\begin{array}{c}3f^2\\5f^3\\5f^4\\5f^5\end{array}\right\} = \left\{\begin{array}{cc}3B- & 3C\\5C- & 5D\\5D- & 5F\\5F\end{array}\right\} = \left\{\begin{array}{c}3B\\2C\\\cdot\\\cdot\end{array}\right\} = \left\{\begin{array}{c}3\times 1{,}023{,}826\\2\times36{,}126\\\cdot\\\cdot\end{array}\right\} = \left\{\begin{array}{r}3{,}071{,}478\\72{,}252\\\cdot\end{array}\right.$$

$$\overline{3{,}143{,}730}$$

5 Sorties.

$$\left.\begin{array}{c}f^2\\f^3\\f^4\\f^5\end{array}\right\} = \left\{\begin{array}{cc}B- & C\\C- & D\\D- & F\\F\end{array}\right\} = \left\{\begin{array}{c}B\\\cdot\\\cdot\\\cdot\end{array}\right\} = \left\{\begin{array}{c}1{,}023{,}826\\\cdot\\\cdot\\\cdot\end{array}\right\} = \left\{\begin{array}{r}1{,}023{,}826\\\cdot\\\cdot\end{array}\right.$$

$$\overline{1{,}023{,}826}$$

Des Probabilités

CONCLUSION

Ou formules générales comprenant toutes les règles qu'il faut suivre pour déterminer les probabilités dans le jeu de l'ambe déterminé.

FORMULE Pour les Actionnaires.				FORMULE Pour la Loterie.			
2 sort.	3 sort.	4 sort.	5 sort.	2 sort.	3 sort.	4 sort.	5 sort.
$1\times$am.	$3\times$am.	$3\times$am.	$1\times$am.	$10T-f$	$10T-f$	$5T-f$	$T-f$
$2\times$ter.	$4\times$ter.	$2\times$ter.	.				
$3\times$qua	$3\times$qua	.	.				
$4\times$qui.	.	.					
Total.	Total.	Total	Total.				

C'est-à-dire qu'en jouant n numéros par ambes déterminés, il faut, si l'on détermine sur 2 sorties, par exemple, prendre dans la table générale des probabilités, numéro 2, et ce, à partir de la colonne des ambes, les 4 nombres consécutifs placés sur la même ligne que n, côté des actionnaires; les multiplier ensuite chacun par le terme de la suite naturelle 1, 2, 3, 4 qui lui correspond, et enfin sommer ces 4 produits. Cette somme sera le nombre des quines favorables au Joueur.

Et si l'on appelle T la totalité des quines, et f ceux en faveur du Joueur, on aura ceux en faveur de la Loterie en retranchant f du décuple de T.

dans les chances déterminées. 81

L'interprétation est également facile pour tous les autres cas.

REMARQUE.

Lorsque l'on détermine sur toutes les sorties, il est évident que l'on a pour soi toutes les permutations que peuvent admettre les quines dans lesquels il entre au moins 2 numéros désignés; en sorte que ce cas est essentiellement le même, du moins quant à la détermination des probabilités, que si l'on jouoit par ambes simples. Donc, dans cette hypothèse, lorsque l'on prend un seul ambe, les hasards favorables et contraires sont entr'eux respectivement $:: 1 : 399\frac{1}{2}$. Par conséquent, c'est dans ce rapport que les mises devroient être faites. Mais parce qu'un ambe déterminé sur toutes les sorties peut se produire de 20 manières différentes, la Loterie exige que dans ce cas l'on fasse une mise 20 fois plus forte que s'il s'agissoit d'un ambe simple. Cependant, quand le Joueur fait une mise comme 20, il faudroit, pour que les paris demeurassent proportionnels aux probabilités, que la Loterie fît une mise comme $20 + 399\frac{1}{2} = 7990$. Ce qui fait une somme d'enjeux égale à 8010. C'est donc cette dernière somme que la Loterie devroit payer au Joueur lorsque le hasard le favorise. Or, on sait qu'elle ne paye que 5,100. Donc elle joue avec un avantage de $\frac{2,910}{8,010} = \frac{97}{267} =$ un peu plus de $\frac{1}{3}$.

C'est d'après les principes développés dans les deux problèmes précédens que nous avons construit les deux Tables de probabilités que l'on voit ci-après. On se doute bien que ces tables si commodes pour les Joueurs n'ont pas fait le délassement de l'auteur.

Des Probabilités

(N.º 4.)

TABLE

De Probabilités pour le Jeu de l'Extrait déterminé.

En faveur des Actionnaires.

N.ºˢ	1 SORTIE.	2 SORTIES.	3 SORTIES.	4 SORTIES.	5 SORTIES.
1	2,441,626	9,766,504	14,649,756	9,766,504	2,441,626
2	4,883,252	19,423,272	28,970,304	19,203,800	4,773,516
3	7,324,888	28,970,304	42,965,385	28,319,380	6,999,411
4	9,766,504	38,407,600	56,638,740	37,120,610	9,122,966
5	12,208,130	47,735,160	69,994,110	45,614,820	11,147,751
6	14,649,756	56,952,984	83,035,236	53,809,254	13,077,252
7	17,091,382	66,061,072	95,765,859	61,711,020	14,914,872
8	19,533,008	75,059,424	108,189,720	69,327,180	16,663,932
9	21,974,634	83,948,040	120,310,560	76,664,700	18,327,672
10	24,416,260	92,726,920	132,132,120	83,730,460	19,909,252
11	26,857,886	101,396,064	143,658,141	90,531,254	21,411,753
12	29,299,512	109,955,472	154,892,364	97,073,790	22,838,178
13	31,741,138	118,495,144	165,838,530	103,364,690	
14	34,182,764	126,745,080	176,500,380	109,410,490	
15	36,624,390	134,975,280	186,881,655	115,217,640	
16	38,965,016	142,895,744	196,886,096		
17	41,407,642	150,906,472	206,717,444		
18	43,849,268	158,807,464	216,279,440		
19	46,290,894	166,598,720	225,575,825		
20	48,732,520	174,280,240			
21	51,174,146	181,852,024			
22	53,615,772	189,314,072			
23	56,017,398	196,666,384			
24	58,499,024	203,908,960			
25	60,940,650	211,041,800			
26	63,382,276	218,064,904			
27	65,823,902	224,978,272			
28	68,265,528				
29	70,707,154				
30	73,148,780				
31	75,590,406				

dans les chances déterminées. 83

(N°. 4.)

TABLE

De Probabilités pour le Jeu de l'Extrait déterminé.

En faveur de la Loterie.

N.ᵒˢ	1 SORTIE.	2 SORTIES.	3 SORTIES.	4 SORTIES.	5 SORTIES.
1	217,304,714	429,726,176	424,842,924	209,079,836	41,507,642
2	214,863,088	420,069,408	410,522,376	200,542,540	39,175,752
3	212,421,452	410,522,376	396,527,295	191,426,960	36,949,857
4	209,979,836	401,085,080	382,853,940	182,625,730	34,826,302
5	207,538,210	391,757,520	369,498,570	174,131,520	32,801,517
6	205,096,584	382,539,696	356,457,444	165,937,086	30,872,016
7	202,654,958	373,431,608	343,726,821	158,035,320	29,034,396
8	200,213,332	364,433,256	331,302,960	150,419,160	27,285,336
9	197,971,706	355,544,640	319,182,120	143,081,640	25,621,596
10	195,330,080	346,765,750	307,360,560	136,015,880	24,040,016
11	192,888,454	338,096,616	295,834,530	129,215,086	22,537,515
12	190,446,828	329,537,208	284,602,316	122,672,550	21,111,090
13	188,005,202	320,997,536	273,654,150	116,381,650	
14	185,563,576	312,747,600	262,992,300	110,335,850	
15	183,121,950	304,517,400	252,611,025	104,528,700	
16	180,780,324	296,596,936	242,606,584		
17	178,338,698	288,586,208	232,775,236		
18	175,897,072	280,685,216	223,213,240		
19	173,455,446	272,893,960	213,916,855		
20	171,013,820	265,212,440			
21	168,572,194	257,640,656			
22	166,130,568	250,178,608			
23	163,728,942	242,826,296			
24	161,247,316	235,583,720			
25	158,805,690	228,450,880			
26	156,364,064	221,427,776			
27	153,912,438	214,514,408			
28	151,480,812				
29	149,039,186				
30	146,597,560				
31	144,155,934				

(N.º 4.)

Suite de la Table de Probabilités pour le Jeu de l'Extrait déterminé.

En faveur des Actionnaires.

N.ºˢ	1 SORTIE.	2 SORTIES.	3 SORTIES.	4 SORTIES.	5 SORTIES.
32	78,032,032				
33	80,473,658				
34	82,915,284				
35	85,356,910				
36	87,798,536				
37	90,240,162				
38	92,681,788				
39	95,123,403				
40	97,565,030				
41	100,006,656				
42	102,448,282				
43	104,889,908				
44	107,340,534				
45	109,782,160				
46	112,223,786				

(N.º 4.)

Suite de la Table de Probabilités pour le Jeu de l'Extrait déterminé.

En faveur de la Loterie.

N.ᵒˢ	1 SORTIE.	2 SORTIES.	3 SORTIES.	4 SORTIES.	5 SORTIES.
32	141,714,308				
33	139,272,682				
34	136,831,056				
35	134,389,430				
36	131,947,804				
37	129,506,178				
38	127,064,552				
39	124,622,937				
40	122,181,310				
41	119,739,684				
42	117,298,058				
43	114,856,432				
44	112,405,806				
45	109,964,180				
46	107,522,754				

(N.º 5.)

TABLE

De Probablités pour le Jeu de l'Ambe déterminé.

En faveur des Actionnaires.

N.ᵒˢ	2 SORTIES.	3 SORTIES.	4 SORTIES.	5 SORTIES.
2	109,736	329,208	329,208	109,736
3	329,208	980,142	972,660	321,726
4	658,416	1,945,380	1,915,650	628,746
5	1,097,360	3,217,260	3,143,730	1,023,826
6	1,646,040	4,788,480	4,642,710	1,500,246
7	2,304,456	6,651,498	6,398,658	2,051,532
8	3,072,608	8,798,832	8,397,900	2,671,452
9	3,950,496	11,223,000	10,627,020	3,354,012
10	4,938,120	13,916,520	13,072,860	4,093,452
11	6,035,480	16,871,910	15,722,520	4,884,242
12	7,242,576	20,081,688	18,563,358	5,721,078
13	8,559,408	23,538,372	21,582,990	6,598,878
14	9,985,276	27,234,480	24,769,290	7,512,778
15	11,522,280	31,162,530	28,110,390	8,458,128
16	12,968,320	34,915,040	31,394,680	9,430,488
17	14,714,096	39,284,528	35,010,808	10,425,624
18	16,589,608	43,863,512	38,747,680	11,439,504
19	18,564,856	48,644,510	42,594,460	12,468,294
20	20,649,840	53,620,040	46,540,570	13,508,354
21	22,844,560	58,782,620	50,575,690	14,556,234
22	25,149,016	64,124,768	54,689,758	15,608,670
23	27,563,208	69,739,002	58,872,970	16,662,580
24	30,087,136	75,317,840	63,115,780	
25	32,720,800	81,153,800	67,408,900	
26	35,464,200	87,139,400	71,743,300	
27	38,317,336	93,267,158	76,110,208	
28	41,280,208	99,529,592	80,501,110	
29	44,352,816	105,910,220	84,907,750	
30	47,535,160	112,428,560		
31	50,827,240	119,050,130		

dans les chances déterminées. 87

(N.º 5.)

TABLE

De Probabilités pour le Jeu de l'Ambe déterminé.

En faveur de la Loterie.

N.ºˢ	2 SORTIES.	3 SORTIES.	4 SORTIES.	5 SORTIES.
2	439,382,944	439,163,472	219,417,132	43,839,532
3	439,163,472	438,512,538	218,773,680	43,627,542
4	438,834,264	437,547,300	217,830,690	43,320,522
5	438,395,320	436,275,420	216,602,610	42,925,442
6	437,846,640	434,704,200	215,103,630	42,449,022
7	437,188,224	432,841,182	213,347,682	41,897,736
8	436,420,072	430,693,848	211,348,440	41,277,816
9	435,542,184	428,269,680	209,119,320	40,595,256
10	434,554,560	425,576,160	206,673,480	39,855,816
11	433,457,200	422,620,770	204,023,820	39,065,026
12	432,250,104	419,410,992	201,182,082	38,228,190
13	430,933,272	415,954,308	198,163,350	37,350,390
14	429,507,404	412,258,200	194,977,050	36,436,490
15	427,970,400	408,330,150	191,635,950	35,491,140
16	426,524,360	404,577,640	188,351,660	34,518,780
17	424,778,584	400,208,152	184,735,532	33,523,644
18	422,903,072	395,629,168	180,998,660	32,509,764
19	420,927,824	390,848,170	177,151,880	31,480,974
20	418,842,840	385,872,640	173,205,770	30,440,914
21	416,648,120	380,710,060	169,170,650	29,393,034
22	414,343,664	375,367,912	165,056,582	28,340,598
23	411,929,472	369,753,678	160,873,370	27,286,688
24	409,405,544	364,174,840	156,630,560	
25	406,771,880	358,338,880	152,337,440	
26	404,028,480	352,353,280	148,003,040	
27	401,175,344	346,225,522	143,636,132	
28	398,212,472	339,963,088	139,245,230	
29	395,139,864	383,573,460	134,838,590	
30	391,955,520	327,064,120		
31	388,665,440	320,442,550		

Des Probabilités

(N.º 5.)

Suite de la Table de Probabilités pour le Jeu de l'Ambe déterminé.

En faveur des Actionnaires.

N.ºˢ	2 SORTIES.	3 SORTIES.	4 SORTIES.	5 SORTIES.
32	54,229,056	125,776,448		
33	57,740,608	132,600,032		
34	61,361,896	139,512,400		
35	65,092,920	145,521,710		
36	68,933,680	153,579,560		
37	72,884,176	160,717,388		
38	76,944,408	167,915,072		
39	81,114,366	175,165,100		
40	85,394,070	182,460,050		
41	89,783,510	189,792,410		
42	94,282,686			
43	98,791,598			
44	103,628,246			
45	108,456,630			
46	113,394,750			
47	118,442,606			
48	123,600,198			
49	128,867,526			
50	134,224,590			
51	139,711,390			
52	145,307,926			
53	151,014,198			
54	156,830,206			
55	162,735,950			
56	168,771,430			
57	174,916,646			
58	181,171,598			
59	187,536,286			
60	194,010,710			
61	200,446,013			
62	206,991,229			
63	213,646,631			
64	220,412,501			
65	227,299,130			

dans les chances déterminées.

(N.º 5.)

Suite de la Table de Probabilités pour le Jeu de l'Ambe déterminé.

En faveur de la Loterie.

N.ºˢ	2 SORTIES.	3 SORTIES.	4 SORTIES.	5 SORTIES.
32	385,263,624	313,716,232		
33	381,752,072	306,892,648		
34	378,130,784	299,980,280		
35	374,399,760	293,970,970		
36	370,559,000	285,913,120		
37	366,608,504	278,775,292		
38	362,548,272	271,577,608		
39	358,378,314	264,327,580		
40	354,098,610	257,032,630		
41	349,709,170	249,700,270		
42	345,209,994			
43	340,701,082			
44	335,864,434			
45	331,036,050			
46	326,097,930			
47	321,050,074			
48	315,892,482			
49	310,625,154			
50	305,268,090			
51	299,781,290			
52	294,184,754			
53	288,478,482			
54	282,662,474			
55	276,756,730			
56	270,721,250			
57	264,576,034			
58	258,321,082			
59	251,956,394			
60	245,481,970			
61	239,046,667			
62	232,501,451			
63	225,846,049			
64	219,080,179			
65	212,193,550			

Des Probabilités

(Nº. 5.)

Suite de la Table de Probabilités pour le Jeu de l'Ambe déterminé.

En faveur des Actionnaires.

N.ºˢ	2 SORTIES.	3 SORTIES.	4 SORTIES.	5 SORTIES.
66	205,215,862			
67	241,375,874			
68	248,586,616			
69	255,009,371			
70	263,344,475			
71	270,892,273			

EXPLICATION

Pour les deux Tables ci-dessus.

Les lecteurs qui nous ont suivi dans l'analyse des deux problêmes précédens, n'ont pas besoin qu'on leur explique la construction de ces Tables.

Quant à la manière de les consulter, l'inspection suffit pour l'apprendre.

Nous avons arrêté la Table des extraits respectivement à 46, 27, 19, 15 et 12 numéros, suivant qu'on détermine sur 1, sur 2, sur 3, sur 4 et sur 5 sorties, parce que dès qu'on en est là, les probabilités sont à-peu-près égales des deux côtés, et même la balance commence à pencher en faveur des Joueurs. D'où il suit que dans le jeu de l'extrait déterminé l'on peut se mesurer avec la Loterie sans courir le danger d'être dupe, c'est-à-dire, de faire des

(N.º 5.)

Suite de la Table de Probabilités pour le Jeu de l'Ambe déterminé.

En faveur de la Loterie.

N.ᵒˢ	2 SORTIES.	3 SORTIES.	4 SORTIES.	5 SORTIES.
66	205,215,862			
67	198,116,806			
68	190,906,064			
69	183,583,309			
70	176,148,205			
71	168,600,407			

mises qui excèdent les rentrées; car les limites que nous posons sont exprimées par des nombres tous plus petits que 70, qui est la véritable limite, attendu que la Loterie paie 70 fois la mise pour la rencontre de chaque extrait déterminé.

Nous avons arrêté la table des ambes à 71, 41, 29 et 23 numéros respectivement pour 2, 3, 4 et 5 sorties, parce qu'on ne peut passer ces limites sans faire des mises plus fortes que les rentrées, comme on peut s'en convaincre à l'inspection de la Table N.º 3. En effet, la Loterie ne payant que 5100 fois la mise, il faut bien, pour ne pas être dupe, se borner à un nombre d'ambes déterminés qui n'excède pas 5100. D'où il suit que, dans le jeu de l'ambe déterminé, l'on ne peut se mettre au pair avec la Loterie qu'en déterminant sur deux sorties.

L'on pourroit réduire encore le rapport des nombres

dont ces deux tables sont composées ; mais nous avons cru devoir laisser subsister ces nombres tels qu'on les obtient immédiatement par les règles enseignées (probl. 10 et 11), afin qu'il soit plus facile d'en vérifier l'exactitude.

PROBLÉME XII.

Quelle probabilité y a-t-il pour qu'un numéro sorti au tirage dernier sorte encore au tirage suivant ? ou, plus généralement, quelle probabilité y a-t-il pour qu'une combinaison quelconque, qui sera, si l'on veut, un extrait, un ambe, un terne, un quaterne, un quine, sorte 2 fois de suite, 3 fois de suite, en un mot un aussi grand nombre de fois de suite que l'on voudra ?

Analysons d'abord le cas le plus simple, savoir celui où l'on cherche à déterminer la probabilité qu'il y a pour que le même numéro sorte deux fois de suite ; et pour cet effet, imaginons deux tirages qui, au lieu de s'opérer à 10 jours d'intervalle, s'opèrent simultanément au moyen de 2 roues, dont l'une appelée A, et l'autre B.

Si nous considérons toujours ces 2 roues comme 2 dés semblables, et dont le nombre des faces est égal à celui des quines différens qu'elles peuvent produire, il est clair que chacun des 2 dés, après avoir roulé, ou que chacune des 2 roues, après avoir tourné, présentera, au moment du repos, une face ou un quine quelconque.

Je nomme f les quines favorables à la sortie du numéro désigné, et c les quines contraires, en sorte que l'on aura $f + c$ pour la totalité des quines contenus dans chaque roue.

Tout cela posé, je dis que, du mouvement simultané de ces 2 roues, il n'en peut résulter que l'une quelconque des 4 combinaisons qu'on va voir.

1.° Les 2 roues peuvent émettre chacune un quine de

dans différens cas problématiques. 93

l'espèce f, lesquels quines, en se joignant ensemble, donneront la combinaison ff.

2.° Il peut sortir de la roue A un quine de l'espèce f, et de la roue B un quine de l'espèce c, ce qui donnera la combinaison fc.

3.° Réciproquement la roue A peut donner un quine de l'espèce c, et la roue B un quine de l'espèce f, d'où résultera la combinaison cf.

4.° Enfin les 2 roues peuvent émettre en même temps un quine de l'espèce c, lesquels quines, en se joignant ensemble, formeront la combinaison cc.

Actuellement, si l'on rassemble ces 4 combinaisons différentes, en les ordonnant par rapport à la lettre f, on aura

$$ff + fc + cc$$
$$+ cf$$

Ou bien $ff + 2fc + cc$, ce qui n'est autre chose que le développement de la puissance $(f+c)^2$, ou du quarré de $f+c$.

Sur quoi nous remarquerons que les hasards favorables pour 2 sorties consécutives du même numéro, sont donnés par le premier terme ff de cette puissance, lequel est une combinaison pure des f sans aucun mélange des c, et signifie que les 2 roues ou que les 2 tirages consécutifs ont fourni chacun un quine de l'espèce f. Par conséquent les hasards contraires sont exprimés par la somme des deux autres termes $2fc + cc$, qui signifient que l'un ou l'autre tirage, ou que tous deux ensemble ont fourni un quine de l'espèce c; ce qui est tout-à-fait contraire à ce qu'on demande.

On peut donc dire que la probabilité favorable est $\frac{f^2}{(f+c)^2}$ et que la probabilité contraire est $\frac{(f+c)^2 - f^2}{(f+c)^2}$.

Des Probabilités

Si l'on vouloit savoir actuellement quelle probabilité il y a pour que le même numéro sorte 3 fois de suite, on imagineroit une 3.ᵉ roue C, tournant avec les 2 précédentes et contenant, comme elles, $f+c$ quines différens. Ensuite, rappelant les combinaisons déjà obtenues par la considération des 2 premières roues, $ff+2fc+cc$, il est évident que les quines de la roue C, tant ceux de l'espèce f que ceux de l'espèce c, allant se joindre aux combinaisons ci-dessus, donneront respectivement, et en les ordonnant toujours par rapport à f, donneront, dis-je,

$$fff + 2ffc + fcc + ccc$$
$$+\ ffc + 2fcc$$

ou bien $f^3 + 3f^2c + 3fc^2 + c^3$ ce qui n'est autre chose que le développement de la puissance $(f+c)^3$ ou du cube de $f+c$.

Sur quoi nous remarquerons encore que les hasards qui favorisent 3 sorties consécutives du même numéro sont exprimés uniquement par le premier terme f^3 de cette puissance, tandis que les hasards contraires sont exprimés par la somme de tous les autres termes.

D'où il suit que les probabilités pour et contre sont respectivement $\dfrac{f^3}{(f+c)^3}$ et $\dfrac{(f+c)^3 - f^3}{(f+c)^3}$.

Sans aller plus loin, l'on peut déduire de cette analyse la règle que nous cherchons. En effet, puisque les hasards qui favorisent et qui s'opposent aux sorties consécutives du même numéro, sont exprimés, savoir :

	Hasards favorables.	Hasards contraires.
Pour 2 sorties consécutives par	f^2	$(f+c)^2 - f^2$
Pour 3	f^3	$(f+c)^3 - f^3$

L'analogie et l'analyse concourent à prouver que ces hasards doivent être exprimés,

	hasards favorables.	hasards contraires.
pour 4 sorties consécutives par	f^4.	$(f+c)^4 - f^4$.
Pour 5	f^5.	$(f+c)^5 - f^5$.
Pour 6	f^6.	$(f+c)^6 - f^6$.
Pour p	f^p,	$(f+c)^p - f^p$.

Ainsi la probabilité pour la sortie d'un numéro quelconque étant $\frac{f}{f+c}$ au premier tirage, ou à partir d'un tirage dont le quantième est arbitraire, la probabilité pour p sorties consécutives du même numéro doit être exprimée par $\frac{f^p}{(f+c)^p}$.

Mais cette règle ne se borne pas au cas où l'on considère un seul numéro, elle est également applicable à tous les cas sans exception où il s'agit de déterminer la probabilité qu'il y a pour plusieurs sorties consécutives d'une combinaison quelconque, qui sera, si l'on veut, un ambe, un terne, un quaterne, un quine. Car il existe pour une sortie unique de chacune de ces combinaisons un certain nombre de quines favorables et un certain nombre de quines contraires. Ainsi en appelant les uns f et les autres c, la probabilité pour une sortie unique sera $\frac{f}{f+c}$ et la probabilité pour que cette sortie ait lieu pendant p tirages consécutifs, sera $\frac{f^p}{(f+c)^p}$.

Nous nous bornons à présenter ici une petite Table des différentes probabilités qu'il y a pour deux sorties consécutives de chacune des 5 combinaisons admises à la Loterie. Mais il faut se reporter au Problème II, où nous avons établi ces probabilités pour une sortie unique; ensuite, en appliquant la règle ci-dessus, on établira les probabilités pour deux sorties consécutives, de la manière suivante:

Pour un extrait. $\left(\frac{1}{18}\right)^{1} = \frac{1}{324}$.

Un ambe. $\left(\frac{2}{801}\right)^{2} = \frac{4}{641,601}$.

Un terne. $\left(\frac{1}{11,748}\right)^{3} = \frac{1}{138,015,504}$.

Un quaterne. $\left(\frac{1}{511,038}\right)^{4} = \frac{1}{261,159,837,444}$.

Un quine. $\left(\frac{1}{43,949,268}\right)^{5} = \frac{1}{1,931,538,157,735,824}$.

Il est clair que l'on aura les probabilités contraires en prenant pour chacune de ces fractions leur complément à l'unité.

Il est facile, à l'inspection de cette Table, de se rendre raison pourquoi depuis qu'il existe des Loteries, l'on n'a pas encore vu le même quine se répéter 2 fois de suite; c'est qu'on peut parier un nombre épouvantable contre 1 que cet événement n'aura pas lieu, quoiqu'il soit dans l'ordre des possibles. Cependant l'on a vu le même quaterne reparoître deux fois de suite à la Loterie de Bruxelles, en cette manière :

568.e Tirage. 34, 53, 39, 18, 86.
569.e *Idem.* . 53, 3, 39, 86, 34.

Ce qui est un phénomène digne de remarque.

COROLLAIRE I.

La même règle peut encore servir à résoudre la question de savoir *quelle probabilité il y a pour que les 5 Loteries se rencontrent dans un même tirage, pour l'émission d'un même numéro ou d'une combinaison quelconque*.

dans différens cas problématiques.

car demander quelle probabilité il y a pour que le même numéro sorte des 5 roues à-la-fois, c'est absolument la même chose que si l'on demandoit quelle probabilité il y a pour que le même numéro sorte de la même roue 5 fois.

D'après cette considération, la probabilité pour l'émission d'un numéro quelconque par une des 5 roues, étant $\frac{1}{18}$, il est évident que la probabilité pour l'émission simultanée du même numéro, par chacune des 5 roues, sera $\left(\frac{1}{18}\right)^5 = \frac{1}{1,889,568}$, en sorte que l'on peut parier 1,889,567 contre 1 que cette rencontre simultanée n'aura pas lieu.

En général, si l'on imagine p roues tournant ensemble, ou successivement, la probabilité pour l'émission d'une combinaison quelconque, par une seule de ces roues, étant $\frac{f}{f+c}$, on aura, pour la probabilité que les p roues se rencontreront dans l'émission de la même combinaison, $\frac{f^p}{(f+c)^p}$.

COROLLAIRE II.

Enfin l'on peut encore se servir de la même règle pour résoudre la question de savoir *quelle probabilité il y a pour gagner plusieurs fois de suite en jouant toujours sur les mêmes numéros, quel que soit leur nombre.*

En effet, soit 14 numéros joués à toutes chances, on aura, suivant la Table générale des Probabilités (N.° 2), 25,474,428 quines favorables et 18,474,840 quines contraires. Or, ces deux nombres sont entr'eux à-peu-près :: 4 : 3. Ainsi la probabilité de gagner une seule fois un lot quelconque est $\frac{4}{7}$; donc celle de gagner deux fois de suite à la même Loterie ou dans deux Loteries à-la-fois sera . . $\left(\frac{4}{7}\right)^2 = \frac{16}{49} = \frac{1}{3}$ à peu près;

Celle de gagner trois fois de suite à la même Loterie, ou dans trois Loteries à-la-fois sera $\left(\frac{4}{7}\right)^3 = \frac{64}{343} = \frac{1}{5}$ à peu près;

Et généralement celle de gagner p fois de suite à la même Loterie ou dans p Loteries à-la-fois sera $\left(\frac{4}{7}\right)^p$.

PROBLÊME XIII.

Combien faut-il laisser passer de tirages depuis la sortie d'un numéro, afin de pouvoir parier avec avantage pour ce numéro ? ou, plus généralement, quel intervalle de temps faut-il mettre entre deux apparitions d'une même combinaison, afin de jouer avantageusement sur cette combinaison ?

L'on va voir que ce problème n'est au fond qu'un corollaire du précédent.

Nous supposerons d'abord le cas le plus simple, savoir, celui où l'on cherche à déterminer le nombre des tirages après la révolution desquels on peut espérer de voir reparoître le même numéro. Or, parce qu'il existe à chaque tirage un certain nombre de quines favorables, et un certain nombre de quines contraires à la sortie de ce numéro, nous désignerons toujours les premiers par f et les seconds par c, en sorte qu'on aura $f+c$ pour la totalité des quines possibles à chaque tirage.

Cela posé, si l'on imagine d'abord deux tirages consécutifs, il est clair que les $f+c$ quines du 1.er tirage, en se combinant avec les $f+c$ quines du 2.e tirage, donneront, ainsi qu'on l'a vu dans le Problême précédent, $(f+c)^2$ hasards différens. Ainsi, en développant cette puissance, on aura $f^2 + 2fc + c^2$. Or, ce développement fait voir que les hasards favorables à la sortie du numéro en question, sont donnés par la somme des deux

premiers termes de cette puissance, attendu qu'il ne s'agit pas ici de gagner 2 fois de suite, mais de gagner seulement une fois dans l'intervalle de deux tirages. Or, c'est ce qu'expriment les deux termes $f^2 + 2fc$, puisque chacun contient au moins un hasard de l'espèce f. D'un autre côté, on remarquera que les hasards contraires sont donnés uniquement par le dernier terme c^2.

Actuellement, si l'on conçoit 3 tirages consécutifs, il est clair que les $(f+c)^2$ hasards possibles des deux premiers tirages, en se joignant aux $f+c$ hasards du 3.e tirage, donneront $(f+c)^3$ hasards différens pendant ces 3 tirages. Or, si l'on développe cette 3.e puissance, on aura $f^3 + 3f^2c + 3fc^2 + c^3$.

Sur quoi nous remarquerons encore que les hasards qui favorisent la sortie du numéro en question sont exprimés par la somme de tous les termes de cette puissance, à l'exception du dernier, qui ne contient que des c.

En un mot, si l'on suppose p tirages consécutifs, il faudra développer la puissance $(f+c)^p$ et l'on se convaincra que les hasards favorables sont toujours exprimés par la somme de tous les termes de cette puissance, à l'exception du dernier, lequel est c^p.

Ainsi donc la probabilité favorable pour la sortie du numéro en question, dans l'intervalle de p tirages, doit s'exprimer par $\frac{(f+c)^p - c^p}{(f+c)^p}$ et la probabilité contraire par $\frac{c^p}{(f+c)^p}$.

Or, je dis que l'espérance de voir sortir le numéro en question ne peut être fondée que lorsque les probabilités pour et contre se balancent, c'est-à-dire, que lorsqu'on a $\frac{(f+c)^p - c^p}{(f+c)^p} = \frac{c^p}{(f+c)^p}$. Or comme la somme de ces deux fractions, quelle que soit la puissance p, est toujours égale à l'unité, je dis que cette espérance sera fondée au mo-

ment où on aura la probabilité contraire $\dfrac{c^p}{(f+c)^p} = \dfrac{1}{2}$; car c'est une nécessité alors que la probabilité favorable soit aussi $= \dfrac{1}{2}$.

La question se réduit donc à savoir quel doit être l'exposant p pour que l'on ait la probabilité contraire $\dfrac{c^p}{(f+c)^p} = \dfrac{1}{2}$.

On peut encore envisager la chose autrement et considérer que les hasards contraires étant toujours exprimés par le dernier terme c^p, il s'ensuit que les probabilités pour et contre ne se balanceront qu'au moment où le dernier terme c^p sera égal à la somme de tous ceux qui le précèdent dans la puissance $(f+c)^p$, ou qu'autant que ce dernier terme c^p sera précisément égal à la moitié de la somme de tous les termes. Or la somme de tous les termes de $(f+c)^p$ étant $(f+c)^p$ lui-même, il faut donc que $\dfrac{(f+c)^p}{2} = c^p$, pour que les probabilités soient égales des deux côtés.

Pour appliquer cette règle à un exemple en nombres, rappelons-nous que lorsqu'on prend un seul numéro, il y a 2,441,626 quines favorables, et 41,527,642 quines contraires à la sortie de ce numéro, et parce que ces deux nombres sont entr'eux :: 1 : 17, l'on concevra seulement 18 hasards différens dont un seul favorable et 17 contraires, en sorte qu'en faisant $f = 1$ et $c = 17$, on aura $f + c = 18$.

Cela posé, puisque les probabilités pour et contre ne peuvent être égales qu'autant que $\dfrac{(f+c)^p}{2} = c^p$, ou en substituant qu'autant que $\dfrac{18^p}{2} = 17^p$, je vois qu'il faut élever respectivement 18 et 17 à leurs puissances consécutives, et m'arrêter dans cette élévation au moment où une puis-

dans différens cas problématiques. 101

sance de 17 qui m'est encore inconnue, sera précisément égale à la moitié d'une semblable puissance de 18; or, parvenu aux 12.e et 13.e puissances lesquelles sont respectivement,

$18^{12} = 1,156,831,381,426,176$ | $17^{12} = 582,622,237,229,761$
$18^{13} = 20,822,964,865,671,168$ | $17^{13} = 9,904,578,032,905,937$

je vois que $\frac{18^{12}}{2}$ est plus petit que 17^{12}, mais aussi on a $\frac{18^{13}}{2}$ plus grand que 17^{13}, d'où je concluds qu'il faut laisser passer au moins 12 tirages depuis la sortie d'un numéro, mais qu'après 12 tirages révolus, l'on peut parier avec avantage que ce numéro reviendra vers le 13.e tirage et au dessus.

Comme la méthode ci-dessus est un peu tâtonneuse et jette dans des calculs auxquels la vie humaine ne pourroit suffire lorsqu'il s'agit d'assigner le retour périodique d'un quaterne ou d'un quine, il est à propos de chercher une méthode plus directe et surtout plus expéditive.

Pour cet effet, je reviens à ma première idée, qui consistoit à dire qu'après p tirages, l'on a pour la probabilité contraire $\frac{c^p}{(f+c)^p}$. Or, quand la valeur de l'exposant p est telle que $\frac{c^p}{(f+c)^p} = \frac{1}{2}$, alors seulement il est avantageux de jouer sur le numéro qui n'est point sorti pendant ces p tirages.

Or, puisqu'ici $\frac{c}{f+c} = \frac{17}{18}$, la question se réduit donc à savoir à quelle puissance il faut élever la fraction $\frac{17}{18}$, pour qu'elle devienne enfin égale à $\frac{1}{2}$; car l'exposant de cette puissance étant connu, il exprimera le nombre des tirages qui doivent s'écouler entre deux apparitions du même numéro.

Si l'on vouloit savoir pourquoi une fraction telle que

$\frac{17}{18}$ peut se réduire à $\frac{1}{2}$, et même à zéro, en l'élevant à ses puissances consécutives, c'est qu'en général multiplier par une fraction c'est diviser; donc une fraction multipliée continuellement par elle-même, se trouve continuellement divisée ou atténuée, en sorte que quand l'exposant de la puissance à laquelle on l'élève devient infiniment grand, c'est une nécessité que la fraction devienne infiniment petite. Ou bien encore, c'est qu'en multipliant une fraction continuellement par elle-même, l'on forme une progression géométrique décroissante, dont le dernier terme est zéro quand elle est infinie; or ce dernier terme n'est autre chose que la fraction elle-même élevée à une puissance infiniment grande.

Cela posé, soit x l'exposant de la puissance à laquelle il faut élever la fraction $\frac{17}{18}$, pour qu'elle se réduise à $\frac{1}{2}$; on aura donc $\frac{17^x}{18^x} = \frac{1}{2}$. Mais parce que l'inconnue x est un exposant, on ne peut tirer de cette équation la valeur de x que par le secours des logarithmes. Ainsi, en prenant les logarithmes, l'équation deviendra $x \log 17 - x \log 18 = \log 1 - \log 2$; ou parce que $\log 1 = 0$, on aura $x \log 17 - x \log 18 = - \log 2$, ou bien en changeant les signes $x \log 18 - x \log 17 = \log 2$, que l'on peut mettre sous cette forme $x (\log 18 - \log 17) = \log 2$, d'où l'on tire $x = \dfrac{\log 2}{\log 18 - \log 17}$.

Or, le logarithme de $18 =$ $1,2552725$

Celui de $17 =$ $1,2304489$

Différence $0,0248235$

Divisant donc le logarithme de $2 = 0,3010300$ par cette différence, on aura pour quotient $12\frac{2}{15}$. Ce qui confirme le résultat trouvé par le tâtonnement, et ce qui prouve, comme nous l'avons déjà remarqué, qu'il y auroit du désavantage à jouer sur un numéro au 12.ᵉ tirage depuis sa

dans différens cas problématiques. 103

sortie, mais qu'on peut le faire avec avantage au 13.e tirage.

C'est absolument la même règle qu'il faut suivre lorsqu'il est question de déterminer le retour périodique du même ambe, du même terne, du même quaterne, et du même quine. Mais il faut se reporter au Problême II, où nous avons établi les probabilités contraires à la sortie de chacune de ces combinaisons pour le cas où l'on s'arrête à un seul tirage; et l'on saura le nombre des tirages après lesquels on peut espérer de voir revenir chacune des 5 combinaisons admises à la Loterie, en résolvant les équations suivantes à l'instar de celle que nous avons résolue par la considération d'un extrait.

Nombre de tirages
qu'il faut laisser passer.

$$\text{Extr.} \quad x = \frac{\text{Log. } 2}{\text{Log. } 18 - \text{Log. } 17} \quad \cdots \quad = \quad 12\tfrac{1}{13}.$$

$$\text{Ambe.} \quad x = \frac{\text{Log. } 2}{\text{Log. } 801 - \text{Log. } 799} \quad \cdots \quad = \quad 277\tfrac{1}{4}.$$

$$\text{Terne.} \quad x = \frac{\text{Log. } 2}{\text{Log. } 11{,}748 - \text{Log. } 11{,}747} \quad \cdots \quad = \quad 8{,}157\tfrac{147}{349}.$$

$$\text{Quat.} \quad x = \frac{\text{Log. } 2}{\text{Log. } 511{,}038 - \text{Log. } 511{,}037} \quad \cdots \quad = \quad 376{,}287\tfrac{1}{2}.$$

$$\text{Quine.} \quad x = \frac{\text{Log. } 2}{\text{Log. } 43{,}949{,}268 - \text{Log. } 43{,}949{,}267} = 30{,}103{,}000.$$

REMARQUE.

Comme il y a 3 tirages par mois, ce qui fait 36 tirages par an, l'on peut parier au pair que le quine sorti à la Loterie de Paris, le 5 vendémiaire an 9, par exemple, reviendra dans le cours d'une période de 836,194 ans à-peu-

près, ce que l'on peut vérifier en divisant par 36 le nombre 30,103,000 qui est celui des tirages qui doivent s'écouler entre deux apparitions probables du même quine.

Au surplus, nous ne garantissons pas l'exactitude de ce dernier calcul, attendu que, suivant les tables de Callet, le logarithme, de 43,949,268, eu égard aux différences tabulaires $=$ 7,6429516, et ce logarithme est absolument le même que celui de 43,949,267, d'où il suit que la différence de ces deux logarithmes est zéro. C'est pourquoi nous avons été forcés d'exprimer par le logarithme de 2, lequel est 30103000, le nombre des tirages qui doivent s'écouler entre deux sorties présumées du même quine.

On arriveroit sans doute à une solution plus rigoureuse si l'on avoit à sa disposition les nouvelles tables de logarithmes qui doivent être publiées par les citoyens Prony, Delambre, Carnot, et autres géomètres distingués; car nous osons assurer que notre estimation, qui peut paroître exagérée, est néanmoins trop foible.

Notre manière de voir s'éloigne un peu des idées communes, car les personnes qui n'ont point approfondi ces sortes de matières s'imaginent qu'il faut à-peu-près une période de 18 tirages pour être fondé à espérer le retour du même numéro. Voici le raisonnement sur lequel on appuie ce faux jugement. Puisqu'il existe, dit-on, 90 numéros, et qu'il en sort 5 à chaque tirage, il est clair que si chaque tirage fournissoit des numéros nouveaux, il ne faudroit que 18 tirages pour épuiser tous les numéros; d'où l'on conclut qu'il en doit être à-peu-près ainsi dans la théorie des hasards.

C'est comme si l'on prétendoit qu'avec un dé ordinaire il faut avoir 6 coups à jouer pour qu'il soit également probable d'amener ou de ne pas amener une face déterminée, en se fondant sur ce que ce dé ayant 6 faces, il est naturel de croire que le tour de chaque face, pour se montrer, ne doit revenir qu'après une période de 6 coups. Or, il y a

longtemps qu'il a été démontré qu'il suffit d'avoir 3 à 4 coups à jouer pour faire ce pari avec égalité. Il y a du désavantage à l'entreprendre en 3 coups seulement, mais il y a réellement de l'avantage à l'entreprendre en 4 coups.

Il en est de même ici. Lorsqu'un joueur parie pour un numéro quelconque de la Loterie, l'on peut supposer qu'il joue avec un dé à 18 faces, et qu'il parie d'amener une face déterminée. Or, sous ce point de vue, ce joueur a seulement une face pour lui, et 17 contre lui. Actuellement si ce joueur demandoit quel nombre de coups il doit avoir à jouer pour faire ce pari avec égalité, l'on trouveroit en traitant cette question comme celle qui a fait la matière du Problême précédent, qu'il doit avoir à jouer 12 à 13 coups avec son dé, ou bien un seul coup avec 12 à 13 dés semblables.

PROBLÊME XIV.

Il s'agit, lorsque l'on joue sur des numéros lents à sortir, de déterminer la martingale qu'il faut nourrir, ou plus généralement de trouver la raison des différentes progressions suivant lesquelles les mises doivent être faites, soit qu'on ait pour but de compenser la perte par le gain, ou d'atteindre à un bénéfice quelconque.

DÉFINITION.

On entend, par martingale en matière de jeu, une suite de mises faites suivant une progression quelconque. Cette progression est ordinairement géométrique. Par exemple, soit une suite de mises dont chacune soit exprimée par un terme de la progression double 1, 2, 4, 8, 16, 32, etc, on aura l'idée d'une martingale.

Pour ne pas brouiller les idées, nous prévenons le lecteur que, dans tout le cours de ce Problême, nous avons employé indifféremment l'un pour l'autre les mots *gain*

et *bénéfice*, quoiqu'ils ne soient pas synonymes, en sorte qu'il faut toujours entendre par ces mots l'excédent de la rentrée sur la mise. Ainsi, par exemple, lorsque l'on a fait une mise d'un franc qui produit un lot de 15 francs, l'excédent 14 de la rentrée sur la mise est ce que j'appelle *gain* ou *bénéfice*.

I.re HYPOTHÈSE.

L'on poursuit la rentrée de ses Mises sans prétendre à aucun bénéfice.

Supposons généralement que le gain soit p fois plus grand, ou p fois plus petit que la mise, en un mot, que le gain soit dans un rapport quelconque avec la mise, en sorte que la première mise, étant appelée m, le gain soit égal à pm, p étant une fraction ou un nombre entier.

Cela posé, lorsque l'on a perdu sa 1.re mise m, et qu'on a simplement le projet d'en poursuivre la rentrée sans aucun bénéfice, voici la manière dont il faut raisonner pour savoir quelle doit être la 2.e mise :

« Si un gain comme pm vient de m, d'où peut venir un gain comme m qu'il me faudroit pour couvrir ma perte m ? »

Ce qui donne cette règle de trois,
$$pm : m :: m : x = \frac{m^2}{pm} = \frac{m}{p}.$$

Ainsi la seconde mise doit être $\frac{m}{p}$, en sorte qu'après 2 tirages malheureux, on aura mis et perdu
$$m + \frac{m}{p} = \frac{pm+m}{p} = m\frac{p+1}{p}.$$

L'on saura donc quelle doit être la 3.e mise, en continuant de raisonner de la même manière, et en disant :

« Si un gain comme pm vient de m, d'où peut venir le

De la Martingale.

« gain $m\frac{p+1}{p}$ qu'il me faudroit pour balancer mes pertes? »

Ce qui donne encore cette règle de trois,

$$p\,m : m :: m\frac{p+1}{p} : x = m\frac{p+1}{p^2}.$$

Sur quoi nous remarquerons, avant d'aller plus loin, que dans cette seconde proportion les deux premiers termes sont absolument les mêmes que dans la première, en sorte que, pour résoudre ces deux proportions, ce la se réduit à multiplier dans chacune le 3.e terme par $\frac{m}{p}\,\frac{1}{p}$. Ainsi, sans nous assujétir éternellement à poser des proportions, il nous suffit, pour savoir quelle doit être la mise actuelle, de multiplier la perte qui est toujours exprimée par le 3.e terme, de multiplier, dis-je, cette perte par $\frac{1}{p}$.

Cela posé, reprenons le fil de l'analyse. On aura donc pour la 3.e mise $m\frac{p+1}{p^2}$, en sorte qu'après 3 tirages malheureux, on aura mis et perdu $m + m\frac{1}{p} + m\frac{p+1}{p^2}$.

Ainsi, pour savoir quelle doit être la 4.e mise, il s'agit, d'après la remarque ci-dessus, de multiplier simplement toute cette perte par $\frac{1}{p}$; ce qui donnera $\frac{m}{p} + \frac{m}{p} + \frac{mp+m}{p^3}$; et en réduisant au même dénominateur, on aura

$$\frac{mp^2+mp+mp+m}{p^3} = \frac{mp^2+2mp+m}{p^3} = m\left(\frac{p^2+2p+1}{p^3}\right)$$

$= m\frac{(p+1)^2}{p^3}$. En sorte qu'après 4 tirages malheureux, on aura mis et perdu: $m + m\frac{1}{p} + m\frac{p+1}{p^2} + m\frac{(p+1)}{p^3}$.

Or ici la raison de la progression commence à se ma-

nifester, et sans aller plus loin, il est facile de voir que cette raison, à partir du second terme, est $\frac{p+1}{p}$; car si l'on multiplie le second terme $m\frac{1}{p}$ par la raison $\frac{p+1}{p}$ l'on obtiendra le 3.e terme $m\frac{p+1}{p^2}$; et si l'on multiplie encore ce 3.e terme par la raison $\frac{p+1}{p}$, l'on obtiendra le 4.e terme $m\frac{(p+1)^2}{p^3}$, ainsi de suite.

Donc, après n tirages malheureux, les mises doivent se succéder comme ci-après.

Tirages.	1	2	3	4	5	n
Mises.	$m\;+$	$m\frac{1}{p}\;+$	$m\frac{p+1}{p^2}\;+$	$m\frac{(p+1)^2}{p^3}\;+$	$m\frac{(p+1)^3}{p^4}\;+$	$m\frac{(p+1)^{n-2}}{p^{n-1}}$.

Nous verrons bientôt que cette formule est aussi générale qu'elle peut l'être, quel que soit le rapport du gain à la mise; mais avant d'en venir aux applications, il nous faut encore analyser le problème dans l'hypothèse suivante.

II.e HYPOTHÈSE.

L'on poursuit, avec la rentrée de ses mises, le même bénéfice auquel on aspiroit dès sa première mise, ou un bénéfice quelconque.

Supposons qu'on ait perdu sa première mise m, qui devoit apporter un gain comme $p\,m$, et qu'on ait le projet d'en poursuivre la rentrée, en conservant toujours la même prétention au gain $p\,m$; l'on saura quelle doit être la seconde mise en disant :

« Si un gain comme $p\,m$ vient de m, d'où peut venir
» le gain $m + p\,m$; qu'il me faudroit, tant pour couvrir ma
» perte m, que pour conserver mon bénéfice $p\,m$? »

De la Martingale. 109

Ce qui donne cette règle de trois,

$$p\,m : m :: m+p\,m : x = \frac{m+pm}{p} = m\frac{p+1}{p}.$$

Ainsi la seconde mise doit être $m\frac{p+1}{p}$, en sorte qu'après 2 tirages malheureux, on aura mis et perdu . . . $m+m\frac{p+1}{p}$.

Poursuivant toujours la rentrée des deux premières mises, et en outre le gain $p\,m$, il faudra, pour savoir quelle doit être la 3.e mise, dire encore :

« Si un gain comme $p\,m$ vient de m, d'où peut venir » $m+m\frac{p+1}{p}+p\,m$. C'est-à-dire

» $pm : m :: m+m\frac{p+1}{p}+pm : x$ ».

Avant d'aller plus loin, je remarque que, pour résoudre cette seconde proportion, il faut, comme dans la première, multiplier le 3.e terme par $\frac{m}{pm}=\frac{1}{p}$. Or, le 3.e terme revient, en réduisant au même dénominateur à $\frac{pm+pm+m+p^2m}{p}=\frac{p^2m+2pm+m}{p}=m\frac{(p+1)^2}{p}$. Et si, sous cette dernière forme, je le multiplie par $\frac{1}{p}$, j'aurai finalement pour la 3.e mise $m\frac{(p+1)^2}{p^2}$, en sorte qu'après 3 tirages malheureux, on aura mis et perdu . . . $m+m\frac{p+1}{p}+m\frac{(p+1)^2}{p^2}$.

Et parce que la loi de la progression se manifeste dès la seconde mise, je conclus que la martingale cherchée doit être représentée généralement par la formule suivante :

Tirages.	1	2	3	4	5	n
Mises.	$m+$	$m\left(\frac{p+1}{p}\right)^2$	$+m\left(\frac{p+1}{p}\right)^3$	$+m\left(\frac{p+1}{p}\right)^3$	$+m\left(\frac{p+1}{p}\right)$	$+m\left(\frac{p+1}{p}\right)^{n-1}$

Il y a une analogie très-marquée entre cette martingale et celle de l'hypothèse précédente; car en donnant à la première martingale la forme suivante:

$$m+m\frac{(p+1)^0}{p}+m\frac{(p+1)^1}{p^2}+m\frac{(p+1)^2}{p^3}+m\frac{(p+1)^3}{p^4}+,\text{etc.};$$

il est clair que le second terme $m\frac{(p+1)^0}{p}$ revient à $m\frac{1}{p}$, tel que nous l'avons trouvé d'abord, attendu que $(p+1)^0=1$; ainsi dans chacune de ces deux progressions, la raison $\frac{p+1}{p}$ entre dès le second terme avec cette seule différence que dans la première, cette raison se montre avec un numérateur dont l'exposant est zéro, tandis que dans la seconde, cette même raison se montre avec un numérateur dont l'exposant est 1.

Il s'agit actuellement de vérifier ces deux formules en les appliquant à quelques exemples en nombres; mais pour abréger, nous nommerons 1.° *Martingale compensative*, celle trouvée dans la première hypothèse et dont l'effet est de faire rentrer toutes les mises perdues, sans aucun bénéfice; 2.° *Martingale productive*, celle trouvée dans la seconde hypothèse, et qui tend à poursuivre non seulement la rentrée de toutes les mises perdues, mais encore le gain auquel on prétendoit dès la première mise.

I.er EXEMPLE, *où le bénéfice est égal à la mise.*

Supposons d'abord, pour plus de simplicité, que le gain soit égal à la mise, ce qui est pourtant assez rare à la Loterie : dans cette supposition, si l'on fait la première mise $m=1$, il faut aussi que $p=1$: or, en substituant ces valeurs de m et de p dans les deux formules générales, on

De la Martingale. 111

aura, pour la martingale compensative, la progression A; et pour la martingale productive, la progression B.

Tirages.	1	2	3	4	5	6	n
A Mises.	1	$+1$	$+2^1$	$+2^2$	$+2^3$	$+2^4$	$+2^{n-2}$

Ou bien. $1 + 1 + 2 + 4 + 8 + 16 + .. =$ dépense, 32

Bénéfice. . 16

Recette. . 32

Tirages.	1	2	3	4	5	6	n
B Mises.	1	$+2^1$	$+2^2$	$+2^3$	$+2^4$	$+2^5$	$+2^{n-1}$

Ou bien. $1 + 2 + 4 + 8 + 16 + 32 + .. =$ dépense, 63

Bénéfice. . 32

Recette. . 64

Il est facile de voir que, dans l'hypothèse A, la recette balance toujours la dépense, et que, dans l'hypothèse B, la recette excède toujours la dépense de 1, ou du gain auquel on aspiroit dès sa première mise. Cette vérité est constante, quel que soit le terme auquel on s'arrête dans l'une et l'autre progressions, et quelque prolongées qu'on les suppose ; car, si l'on gagne au 6.e tirage, par exemple, il est clair que, suivant la progression A, la 6.e mise sera 16, laquelle doit rapporter un bénéfice égal à elle-même ; en sorte qu'on recevra en tout 32, somme qui balance parfaitement celle des mises faites jusques là.

Pareillement, suivant la progression B, la 6.e mise étant 32, il est clair que cette mise rentrera avec un bénéfice pareil ; ce qui fera en tout 64, somme qui excède de 1 celle

63 des mises faites jusqu'au 6.e tirage : or, ce bénéfice 1 est bien véritablement celui vers lequel on tendoit dès la première mise.

Si l'on suppose $m = 10$, alors il est clair qu'il suffit de multiplier par 10 chaque terme des deux martingales ci-dessus où nous avions $m = 1$, et qu'on aura :

Tirages.	1	2	3	4	5	6...
A Mises.	10+	10+	20+	40+	80 +	160+
B Mises.	10+	20+	40+	80+	160+	320+

En général, il est toujours très-commode, quelle que soit la véritable valeur de m, de supposer d'abord $m = 1$, parce que la martingale étant déterminée d'après cette supposition, il suffit après cela de multiplier chaque terme par la véritable valeur de m.

Première Règle.

Le développement des deux progressions ci-dessus nous apprend que, dans le cas où le gain est égal à la mise, il faut martingaler en raison doublée, en sorte qu'une mise quelconque doit toujours être double de celle qui la précède immédiatement; mais il y a cette différence entre la martingale compensative et la productive, que dans la première la progression ne doit commencer qu'à partir du second terme, tandis que dans la seconde la progression est parfaite dans toute son étendue.

En prenant 35 extraits déterminés sur une sortie, et en faisant une mise comme 1 sur chacun, on est à découvert de 35, mais la rencontre d'un seul de ces extraits fait rentrer 70, ce qui fait que le bénéfice est égal à la mise, et qu'on se trouve dans le cas que nous venons de supposer.

L'on se trouve encore dans la même position en prenant 7 extraits déterminés sur toutes les sorties, car on sait que 7 extraits déterminés sur 5 sorties sont la même chose que 7 fois $5 = 35$ extraits déterminés sur une seule sortie,

De la Martingale.

II.e Exemple, *où le bénéfice est plus grand que la mise.*

Soit $m = 1$ et $p = 2$, en sorte que le gain pm soit double de la mise.

Cela posé, en substituant ces valeurs dans les deux formules générales, elles deviendront respectivement ce qu'elles sont ci-après en A et en B : on aura A pour la martingale compensative, et B pour la productive.

A Tirages. 1 2 3 4 5 6 etc.

A Mises. $1 + \dfrac{1}{2} + \dfrac{3}{4} + \dfrac{9}{8} + \dfrac{27}{16} + \dfrac{81}{32}$ dépense.

Ou bien $32 + 16 + 24 + 36 + 54 + 81 = 243$
Bénéfice. $2 \times 81 = 162$

Recette. 243

B Tirages. 1 2 3 4 5 6 etc.

B Mises. $1 + \dfrac{3}{2} + \dfrac{9}{4} + \dfrac{27}{8} + \dfrac{81}{16} + \dfrac{243}{32}$ dépense.

Ou bien $32 + 48 + 72 + 108 + 162 + 243 = 665$
Bénéfice. $2 \times 243 = 486$

Recette. 729.

Si dans l'une et l'autre progressions l'on réduit tous les termes au même dénominateur, de manière que ce dénominateur commun soit 32, qui est celui du dernier terme, et si l'on chasse ensuite ce dénominateur commun, alors chaque terme sera exprimé par un nombre entier, et sous cette forme il sera facile de se convaincre que dans l'hypothèse A la recette est toujours égale à la dépense quel que

soit le terme que l'on considère ; et que dans l'hypothèse B la recette excède toujours la dépense de 64, ou du bénéfice auquel on prétendoit en entrant au jeu, lequel bénéfice doit être double de la première mise $= 3a$.

Lorsque l'on prend cinq extraits et qu'on fait une mise comme 1 sur chacun, on est obligé à une dépense comme 5 : or, si l'on gagne seulement un extrait, on reçoit 15, dont déduisant la mise 5, reste un bénéfice 10 qui est double de la mise, en sorte qu'on se trouve dans le cas supposé.

Seconde Règle.

Si le gain étoit triple de la mise, et qu'on voulût s'en tenir à la martingale productive, alors on feroit $p = 3$, et en substituant cette valeur de p dans la raison $\frac{p+1}{p}$ elle deviendroit $\frac{3+1}{3} = \frac{4}{3}$; or dès qu'on connoît le premier terme et la raison d'une progression, il est facile d'en déterminer un aussi grand nombre de termes qu'on veut. Il faudroit donc, dans cette hypothèse, multiplier constamment la mise actuelle par la raison $\frac{4}{3}$, afin d'avoir la mise suivante :

Si le gain étoit quadruple de la mise, la raison seroit $\frac{4+1}{4} = \frac{5}{4}$;

Si le gain étoit quintuple de la mise, la raison seroit $\frac{5+1}{5} = \frac{6}{5}$;

Si le gain étoit 14 fois plus grand que la mise, comme il arrive quand on joue sur un seul extrait, la raison seroit $\frac{14+1}{14} = \frac{15}{14}$, ainsi de suite.

C'est donc par $\frac{15}{14}$ qu'il faut multiplier toujours sa mise actuelle quand on martingale sur un extrait; mais il faut faire en sorte que tous ces produits soient des multiples de 5 si l'on compte par sols, ou des multiples de 25 si l'on compte par centimes.

De la Martingale. 115

III.e EXEMPLE, *où le bénéfice est plus petit que la mise.*

Soit $m = 1$ et $p = \frac{1}{2}$, en sorte que le gain pm ne soit que la moitié de la mise.

Cela posé, après la substitution de ces valeurs numériques, les deux martingales marcheront, savoir, la compensative comme en A, et la productive comme en B.

Tirages. 1 2 3 4 5 6, etc.

 dépense.

A Mises. $1 + 2 + 6 + 18 + 54 + 162 =$ 243

 Bénéfice $\frac{162}{2} = .\ 81$

 Recette . . . 243

Tirages. 1 2 3 4 5 6, etc.

 dépense.

B Mises. $1 + 3 + 9 + 27 + 81 + 243 =$ 364

 Bénéfice $\frac{243}{2} = .\ 121\frac{1}{2}$.

 Recette $364\frac{1}{2}$.

Si l'on gagne au 6.e tirage, par exemple, il est facile de voir que dans l'hypothèse A, la recette 243 balancera parfaitement la somme des 6 mises que l'on avoit faites; et que dans l'hypothèse B, la recette $364\frac{1}{2}$ excédera de $\frac{1}{2}$ la somme des mises. Or, ce gain $\frac{1}{2}$ est précisément celui que nous avons supposé provenir de la première mise $m = 1$.

En jouant 10 numéros par extraits simples, et en faisant une mise comme 1 sur chacun, la mise totale sera 10; et parce qu'au pis aller il peut rentrer 15, si l'on gagne seulement un extrait, il est clair que cette rentrée

procure un bénéfice comme 5 ou égal à la moitié de la mise ; par conséquent, l'on se trouve dans le cas supposé.

Troisième Règle.

Si le gain n'étoit que le $\frac{1}{3}$ de la mise, et qu'on voulût passer par la martingale productive, la raison $\frac{p+1}{p}$ seroit
$$\frac{\frac{1}{3}+1}{\frac{1}{3}}=4.$$

Si le gain n'étoit que le $\frac{1}{4}$ de la mise, la raison seroit..
$$\frac{\frac{1}{4}+1}{\frac{1}{4}}=5.$$

Et en général, si le gain n'étoit que le $\frac{1}{d}$ de la mise, la raison seroit $d+1$, ou égale à un nombre entier exprimé par le dénominateur d de la fraction $\frac{1}{d}$, plus l'unité.

IV.e EXEMPLE, où le gain est dans un rapport quelconque avec la mise.

Supposons que la mise soit au gain comme 2 est à 3, en sorte que l'on ait $m : pm :: 2 : 3$, ou simplement $m : pm :: 1 : \frac{3}{2}$. Suivant cette dernière proportion, on aura $m = 1$ et $p = \frac{3}{2}$; et la substitution de ces valeurs dans les deux formules générales, donnera pour la compensative la progression A, et pour la productive la progression B.

Tirages 1 2 3 4 5, etc.

A Mises $1 + \frac{2}{3} + \frac{10}{9} + \frac{50}{27} + \frac{250}{81}$

Ou bien $81 + 54 + 90 + 150 + 250 = \underbrace{625}_{\text{dépense.}}$

Le bénéfice = les $\frac{3}{2}$ de 250 = 3.125 = 375

Recette. . . . 625

De la Martingale.

Tirages 1 2 3 4 5, etc.

B Mises $1 + \frac{5}{3} + \frac{25}{9} + \frac{125}{27} + \frac{625}{81}$

Ou bien $81 + 135 + 225 + 375 + 625 = \underbrace{1441}_{\text{dépense.}}$

Le bénéfice = les $\frac{3}{2}$ de $625 = \frac{1875}{2} = 937\frac{1}{2}$

Recette . . . $1562\frac{1}{2}$

Si dans ces deux progressions l'on fait évanouir les dénominateurs, en donnant à chaque terme, pour dénominateur commun, 81, qui est le dénominateur du dernier terme, il sera facile, après cette transformation, de voir que dans la martingale A, la recette est toujours au niveau de la dépense, et que dans la martingale B la recette excède toujours la dépense d'une quantité qui est à la première mise, comme 3 : 2. En effet, si l'on gagne au 5.ᵉ tirage, par exemple, on recevra $1562\frac{1}{2}$, ce qui excède la dépense 1441 de $121\frac{1}{2}$. Par conséquent, $121\frac{1}{2}$ sera le bénéfice net. Or, il est clair que la première mise 81, et que le gain $121\frac{1}{2}$ sont entr'eux :: 2 : 3, ce que l'on trouve en réduisant la proportion à ses moindres termes :

$$81 : 121\frac{1}{2} :: 2 : 3.$$

Ou bien 162 243 2 3.

Et si l'on divise le premier rapport par 81, on aura les deux rapports identiques :

$$2 : 3 : 2 : 3.$$

Quatrième Règle.

Si le gain étoit les $\frac{n}{d}$ de la mise, $\frac{n}{d}$ étant une fraction

quelconque avec un numérateur plus grand que l'unité, la raison $\frac{p+1}{p}$ de la productive seroit :

$$\frac{\frac{n}{d}+1}{\frac{n}{d}} = \frac{\frac{n+d}{d}}{\frac{n}{d}} = \frac{n+d}{n},$$ c'est-à-dire, que la raison seroit exprimée par la somme des deux termes de la fraction divisée par le numérateur.

COROLLAIRE.

Avant d'entreprendre une martingale, la prudence commande de s'assurer d'abord si l'on est en état de la soutenir pendant le nombre de tirages présumés nécessaires pour la faire réussir.

Pour cet effet, après avoir déterminé la martingale, il faudra en sommer tous les termes par voie d'addition, ou plus directement par la méthode usitée pour la sommation des progressions géométriques, comme on va le voir.

1.° Rappelons-nous que la martingale compensative peut s'exprimer généralement par

Tirages 1 2 3 4 5 . . . n

Mises $m + m\frac{1}{p} + m\frac{p+1}{p^2} + m\frac{(p+1)^2}{p^3} + m\frac{(p+1)^3}{p^4} + m\frac{(p+1)^{n-2}}{p^{n-1}}$

Ainsi pour sommer cette progression, je fais pour un moment abstraction du premier terme m, attendu que la progression ne commence véritablement qu'au second terme.

J'aurai donc pour ce second terme considéré comme

De la Martingale.

premier $m\dfrac{1}{p}$; pour le dernier terme $m\dfrac{(p+1)^{n-2}}{p^{n-2}}$ et pour la raison $\dfrac{p+1}{p}$.

Or, avec ces trois données, et conformément à la règle usitée pour la sommation des progressions géométriques, qui consiste à multiplier le dernier terme par la raison, à retrancher de ce produit le premier terme, et à diviser le reste par la raison diminuée d'une unité, il est clair que la somme de la progression ci-dessus sera . . .
$$\dfrac{m\dfrac{(p+1)^{n-2}}{p^{n-2}}\times\dfrac{p+1}{p}-m\dfrac{1}{p}}{\dfrac{p+1}{p}-1}, \text{ qui se réduit à . , . . :}$$

. . $m\left(\dfrac{p+1}{p}\right)^{n-1}-m$.. Si à ce dernier résultat j'ajoute le premier terme m dont j'ai fait abstraction, j'aurai finalement, pour ma formule générale de sommation, . . $m\left(\dfrac{p+1}{p}\right)^{n-1}$, dans laquelle m exprime la première mise, p le rapport du gain à la mise, et n le nombre des tirages pendant lesquels on veut martingaler.

Pour vérifier cette formule, supposons que la mise soit égale au gain, et qu'on veuille martingaler pendant 6 tirages. Dans cette supposition, si la première mise $m=1$, on a aussi $p=1$ et $n=6$. Or, en substituant ces valeurs dans la formule, elle deviendra $1\left(\dfrac{1+1}{1}\right)^{6-1}=2^5=32$ et cette somme 32 est bien véritablement celle trouvée par voie d'addition (1.er Exemple).

2.º Nous avons vu que la martingale productive pouvoit se représenter généralement par

Tirages.	1	2	3	4	5	n
Mises.	$m+$	$m\dfrac{p+1}{p}+$	$m\left(\dfrac{p+1}{p}\right)^2+$	$m\left(\dfrac{p+1}{p}\right)^3+$	$m\left(\dfrac{p+1}{p}\right)^4+$	$m\left(\dfrac{p+1}{p}\right)^{n-1}$

Or, comme cette progression est parfaite, et que l'on a le premier terme $= m$, le dernier $= m \left(\frac{p+1}{p}\right)^{n-1}$ et la raison $= \frac{p+1}{p}$, il est clair que la somme de cette progression sera
$$\frac{m\left(\frac{p+1}{p}\right)^{n-1} \times \frac{p+1}{p} - m}{\frac{p+1}{p} - 1}$$
qui se réduit à $m\frac{(p+1)^n}{p^{n-1}} - m - mp$.

Pour faire une application de cette dernière formule, soit $m=1$, $p=1$ et $n=6$, en sorte que la mise soit égale au gain, et qu'on ait le projet de martingaler pendant 6 tirages. Après la substitution, on aura $1\frac{(1+1)^6}{1^{6-1}} - 1 = 2^6 - 1 = 64 - 1 = 63$. En effet, cette somme 63 est exactement celle trouvée par l'addition (1.er Exemple).

REMARQUE.

L'assujétissement où l'on est aux réglemens de la Loterie, et qui oblige à graduer ses mises de 5 sols en 5 sols, dans le jeu de l'extrait, et de 2 sols en 2 sols dans le jeu de l'ambe, ne permet pas, lorsque l'on fait de petites mises, de suivre rigoureusement la loi mathématique des progressions que nous venons d'établir, en sorte que, dans ce cas, l'art de bien martingaler consiste à concilier la loi de la progression, avec celle imposée par la Loterie; mais on sent que ce double joug conduit à des progressions irrégulières, dont la sommation ne peut se faire commodément que par voie d'addition. Le seul moyen de se soustraire à cette gêne est de mettre, en entrant au jeu, un franc sur chaque extrait ou sur chaque ambe.

PROBLÊME XV.

Est-il des méthodes de jouer telles qu'en les observant il soit démontré par le calcul, et confirmé par l'expérience, que l'on doit gagner infailliblement ?

D'abord le bon sens suffit pour avertir qu'il ne doit point exister de secret infaillible ; que l'interprétation des songes, que les numéros cabalistiques, mystiques, sympatiques, en un mot, que toutes les billevesées dont on berce la multitude, ne sont que des piéges tendus à la crédulité. Le secret de gagner, s'il pouvoit exister, ou plutôt l'art de bien jouer, doit nécessairement découler des principes posés dans cet ouvrage. C'est donc en nous fondant sur ces principes même, et en les appliquant à l'expérience, que nous allons apprendre si l'on peut attaquer la Loterie avec quelqu'avantage.

DU JEU DE L'EXTRAIT SIMPLE.

PREMIER EXEMPLE.

L'on joue avec 12 numéros.

L'on peut voir par la Table N.º 2, qu'en prenant 12 numéros par extraits, les probabilités sont à-peu-près égales des deux côtés, et même que la balance commence à pencher en faveur des actionnaires. Si donc, dans ce cas, la Loterie mettoit au jeu une somme égale à celle du joueur, celui-ci prendroit infailliblement le dessus. Néanmoins malgré cette inégalité dans les enjeux, qui donne à la Loterie un si grand avantage, nous allons voir qu'on peut encore sans témérité entreprendre de se mesurer avec elle.

Soit donc 12 numéros quelconques, les 12 premiers, par exemple, car l'art de bien jouer consiste encore plus

dans la quantité des numéros qu'on prend que dans le choix qu'on en peut faire. Cela posé :

Tirages.	Quines sorties.	Doit.	Avoir.
1.	83. 4. 51. 27. 5.	12.	30.
2.	45. 87. 50. 47. 6.	12.	15.
3.	15. 38. 54. 11. 29.	12.	15.
4.	37. 19. 50. 88. 10.	12.	15.
5.	31. 71. 81. 50. 27.	12.	
6.	53. 10. 84. 22. 45.	60.	75.
7.	84. 16. 87. 7. 1.	12.	15.
8.	90. 39. 44. 89. 45.	12.	
9	15. 5. 21. 6. 8.	60.	225
	etc. etc.		
		204.	390.
	Bénéfice	186.	
		390.	

Je transcris les 9 premiers tirages qui ont eu lieu lors de l'établissement de la Loterie en France, au mois d'avril 1758 (v. st.), et prenant dans un seul billet les 12 premiers numéros, depuis 1 jusques et compris 12, je les joue à tout coup par extraits, en faisant une mise comme 1 sur chacun, ce qui fait une mise totale comme 12.

Je me débite de 12 pour chaque mise que je fais, et je me crédite de 15 pour chaque extrait qui me sort.

Comme je perds au 5.ᵉ tirage, je martingale sur le 6.ᵉ en quintuplant ma mise, ce qui fait une dépense comme 60. La raison pour laquelle je quintuple ma mise est qu'en mettant 12 et gagnant au pis aller 15, mon bénéfice est seulement 3, qui n'est que le $\frac{1}{4}$ de ma mise : or, dans ce cas, la

raison de la progression doit être $4 + 1 = 5$ (Problème XIV), et parce que ma dépense est quintuplée, ma recette doit l'être aussi ; par conséquent je dois recevoir, pour chaque extrait heureux $5 \times 15 = 75$.

Enfin j'arrive après 9 tirages à un bénéfice de 186 sur 204 de mises, ce qui s'appelle presque doubler ses fonds, ou gagner 100 pour 100.

Mais ce jeu peut devenir perfide à cause de la disproportion du gain à la mise, qui oblige à passer par une martingale croissant en raison quintuple. Or, une martingale de cette espèce auroit bientôt dévoré une somme immense, comme on le voit ci-après :

Tirages	1	2	3	4	5	6	etc.
A Mises	12	+12	+60	+300	+1500	+7,500	
B Mises	12	+60	+300	+1,500	+7,500	+37,500	

Car en se bornant à la martingale compensative, les mises doivent se succéder comme en A ; et si l'on adopte la martingale productive, elles augmenteront dans la progression B. Or il arrive assez communément qu'il se passe 2, 3 et 4 tirages avant l'apparition d'un numéro sur 12, et l'on peut parcourir une de ces périodes malheureuses comme celle du 1.er juillet au 30 octobre 1779, qui comprend 7 tirages consécutifs pendant lesquels les 12 premiers numéros se sont éclipsés.

Cependant, chose étonnante ! dès le premier tirage la probabilité contraire peut s'exprimer par $\frac{1}{2}$, puisque le sort est égal des deux côtés. Or, après 7 tirages, cette probabilité contraire se réduit à la 7.e puissance de $\frac{1}{2}$ (Probl. 12 et 13), c'est-à-dire à $\frac{1}{128}$. Par conséquent, la probabilité favorable est alors le complément de cette fraction à l'unité, c'est-à-dire $\frac{127}{128}$. L'on voit que la fortune ne peut pas être plus ingrate, puisqu'elle vous trahit quand il y a 127 contre 1 à parier pour vous.

II.ᵉ EXEMPLE. *L'on joue sur les dizaines.*

Partagez les 90 numéros en séries de 10 numéros chacune ou en dizaines, vous aurez 9 séries.

Séries	1	2	3	4	5	6	7	8	9
	1	11	21	31	41	51	61	71	81
	à	à	à	à	à	à	à	à	à
	10	20	30	40	50	60	70	80	90

Ensuite, en remontant depuis le tirage sur lequel vous voulez jouer jusqu'à 5 à 6 tirages au-dessus, vous marquerez les séries qui, pendant cette période, auront fourni des numéros. Si après cette opération il vous reste une série vierge, vous la jouerez de préférence, sinon vous adopterez celle qui aura le moins fourni.

Tirages.	Quines sortis.	Doit	Avoir.
1.	70. 27. 86. 77. 49.	.	.
2.	2. 44. 17. 67. 15.	.	.
3.	15. 16. 85. 54. 40.	.	.
4.	65. 74. 78. 19. 89.	.	.
5.	54. 79. 68. 60. 2.	.	.
6.	79. 85. 27. 57. 58.	20.	15.
7.	21. 31. 60. 85. 67.	30.	45.
		50.	60.
	Bénéfice	10.	
		60.	

de l'Extrait simple.

Je transcris les 7 premiers tirages de la Loterie de Paris, depuis son rétablissement, à partir du 16 frimaire an 6, et je me propose de jouer sur le 6.ᵉ tirage. Pour cet effet, je parcours de l'œil les 5 tirages précédens, et je vois que la 3.ᵉ série de 21 à 30, et la 4.ᵉ de 31 à 40 n'ont fourni chacune qu'un numéro, tandis que les autres en ont fourni davantage. Comme je suis embarrassé du choix, je joue sur ces deux séries à-la-fois, en faisant une mise comme 1 sur chaque numéro, en sorte que les deux billets me coûtent chacun 10.

Je mets donc 20 au 6.ᵉ tirage, et la sortie du numéro 27 compris dans la 3.ᵉ série me fait rentrer 15. Mais je perds sur la 4.ᵉ série : je martingale en raison triplée sur cette série malheureuse, c'est-à-dire je mets 30, et la sortie du numéro 31, qui m'appartient, me fait rentrer $3 \times 15 = 45$. En sorte qu'en résultat je gagne 10, qui est le plus petit gain que je pouvois espérer en entrant au jeu.

La raison pour laquelle il faut martingaler en raison triplée, c'est qu'en mettant 10 et recevant au pis aller 15, le gain n'est que la moitié de la mise. Or, dans ce cas la raison de la martingale doit être $2 + 1 = 3$. (Prob. XIV.)

Ce jeu est fondé sur ce qu'en prenant 10 numéros, les probabilités pour et contre sont entr'elles comme les nombres 19,909,252 et 24,040,016 (Table N°. 2.), ou simplement comme 5 est à 6 : en sorte que la probabilité contraire peut s'exprimer par $\frac{6}{11}$. Or, en laissant passer 5 tirages sans jouer, et en jouant seulement au 6.ᵉ, l'on se trouve dans le cas d'un joueur qui parie que dans cette période de 6 tirages, il lui sortira un numéro sur 10, en sorte que, pendant ces 6 tirages, la probabilité contraire $\frac{6}{11}$ doit diminuer comme les puissances consécutives de cette fraction (Probl. XII et XIII.)

Puissances 1.re 2.e 3.e 4.e 5.e 6.e

$$\frac{6}{11}, \frac{36}{122}, \frac{216}{1342}, \frac{1296}{14,762}, \frac{7776}{162,382}, \frac{46,656}{1,786,202};$$

Ainsi, au 6.e tirage la probabilité contraire n'est plus que $\frac{46,656}{1,786,202}$ qui se réduit à-peu-près à $\frac{1}{37}$. L'on voit donc qu'il y a à parier 37 contre 1 pour réussir au moins au 6.e tirage.

Comme on peut attaquer de cette manière les 5 Loteries à-la-fois, on doit gagner infailliblement à tous les tirages; et comme il suffit d'un seul numéro sorti pour gagner, il est clair que ceux qui sortent en sus sont pur bénéfice.

On voit ci-après ce même genre d'attaque dirigé contre les Loteries de Bruxelles, Lyon et Strasbourg *.

	Quines sortis. au 6.e tirage.	Dizaines à jouer.	Doit.	Av.
Bruxel.	68. 5. 23. 19. 46.	41 à 50.	10	15
Lyon.	70. 9. 53. 27. 7.	21 à 30\|51 à 60\|61 à 70.	30	45
Strasb.	76. 54. 1. 75. 33.	1 à 10.	10	15
			50	75
		Bénéfice	25.	
			75.	

A Bruxelles, je joue sur la dizaine de 41 à 50, qui n'a

(*) J'écris ceci au mois de floréal an IX, c'est-à-dire, à une époque où la Loterie de Bordeaux n'est point encore en activité; mais il y a tout lieu de croire que la même tactique réussiroit contre cette Loterie.

rien donné pendant les 5 premiers tirages, et je gagne un extrait en vertu du numéro 46 sorti au 6.e tirage.

A Lyon, je joue sur les trois dizaines de 21 à 30, 51 à 60 et 61 à 70, qui, pendant les 5 premiers tirages, n'ont fourni chacune qu'un seul numéro, tandis que les autres en ont fourni davantage, et je gagne par tout en vertu des numéros 27, 53 et 70.

A Strasbourg, je joue sur la dixaine de 1 à 10, qui, pendant les 5 premiers tirages, n'a fourni qu'un seul numéro, tandis que les autres en ont fourni davantage, et je gagne un extrait en vertu du numéro 1.

En résultat j'obtiens un bénéfice de 25 sur 50 de mises, c'est-à-dire, un bénéfice qui est précisément égal à la moitié des mises, ce qui doit être, puisque la plus petite mise est au plus petit bénéfice :: 10 : 5 ou :: 2 : 1.

III.e EXEMPLE. *L'on joue sur les finales.*

L'on peut partager aussi les 90 numéros en 10 séries de 9 numéros chacune, mais la division la plus commode est, sans contredit, celle où chaque série comprend une finale entière. L'on sait qu'il y a 10 finales ou 10 terminaisons différentes, savoir :

$$1, 2, 3, 4, 5, 6, 7, 8, 9 \text{ et } 0,$$

lesquelles comprennent chacune 9 numéros. Cela posé ;

Il faut épier dans chaque Loterie la finale la plus tardive, ou celle qui a le moins fourni depuis 5 à 6 tirages, ou mieux encore, depuis le plus grand nombre possible de tirages, et on la jouera.

	Quines sortis. au 15 flor.¹ an 9.	Finales à jouer.	Doit.	Avoir.
Paris.	71. 72. 54. 77. 70.	0	9.	15.
Bruxelles.	60. 90. 18. 54. 36.	4.	9.	15.
Lyon.	26. 8. 48. 58. 17.	1 et 8.	18.	45.
id.	87. 22. 30. 61. 53.	1	27.	45.
Strasbourg.	48. 75. 50. 80. 27.	0.	9.	30.
			72.	150.
		Bénéfice	78.	
			150.	

Au tirage de Paris, du 15 floréal an 9, qui répond, pour Bruxelles, Lyon et Strasbourg respectivement, aux 17, 19 et 22 du même mois, je joue, savoir :

A Paris, la finale 0, qui n'est point sortie depuis 6 tirages, et je gagne un extrait sur le 70.

A Bruxelles, je joue la finale 4, qui n'a fourni que 3 fois depuis le rétablissement, tandis que tous les autres ont fourni chacune un beaucoup plus grand nombre de fois; je gagne un extrait sur le 54.

A Lyon, je joue sur les finales 1 et 8, qui, depuis l'origine, n'ont donné chacune que deux fois, tandis que les autres ont donné bien davantage. Je gagne 3 extraits sur les numéros 8, 48 et 58; mais je perds sur la finale 1. Je martingale un seul coup et en raison triplée sur cette finale perdante; et, le tirage d'après, je gagne un extrait sur le 61.

A Strasbourg, je joue la finale 0, qui est encore vierge, et je gagne deux extraits sur les numéros 50 et 80.

En résultat, mon bénéfice est de 78 sur 72 de mises.

La raison pour laquelle j'ai martingalé en raison triplée, c'est qu'en mettant 9, et recevant au pis aller 15, il s'en-

suit que la plus petite mise est au plus petit bénéfice possible :: 9 : 6, ou :: 3 : 2, en sorte que le gain n'est que les $\frac{2}{3}$ de la mise. Or, dans ce cas, la raison de la martingale doit être $\frac{2+3}{2}=\frac{5}{2}$ qui approche assez d'être égal à 3. (Prob. XIV).

Ce jeu se démontre comme celui de l'exemple précédent.

IV.º Exemple. *L'on joue sur les initiales et sur les finales.*

Si l'on se donne la peine d'observer les tirages dans toutes les Loteries, on se convaincra que trois tirages consécutifs pris où l'on voudra, présentent presque toujours les 10 figures différentes de chifres, en sorte que toute figure qui n'a point paru dans l'intervalle de deux tirages, doit paroître très-probablement au 3.º, et j'ose dire infailliblement au 4º.

La raison en est que chaque figure se trouve répétée 18 fois dans les 90 numéros, tant en initiale qu'en finale ; l'on en voit la preuve par la figure 1.

Initiales : 10, 12, 13, 14, 15, 16, 17, 18, 19.
Finales : 1, 11, 21, 31, 41, 51, 61, 71, 81.

Il n'y a d'exception à faire que pour les deux figures 9 et 0 dont chacune n'est répétée que 9 fois en finale.

Je suppose donc que l'une quelconque des 8 autres figures, qui sont 1, 2, 3, 4, 5, 6, 7 et 8, ne se soit pas montrée pendant 2 tirages consécutifs, l'on pourra au 3.º tirage jouer avantageusement sur les 18 numéros dans lesquels entre cette figure, en prenant 2 billets de 9 numéros

chacun, dont l'un comprendra les initiales, et l'autre les finales. Par exemple :

		Doit.	Avoir.
Lyon.	$\begin{cases} 46.\ 2.\ 47.\ 15.\ 11. \\ 74.\ 79.\ 32.\ 39.\ 23. \\ 54.\ 82.\ 45.\ 8.\ 74. \end{cases}$	18.	30.
Strasbourg.	$\begin{cases} 22.\ 66.\ 42.\ 56.\ 87. \\ 85.\ 54.\ 27.\ 21.\ 89. \\ 54.\ 39.\ 13.\ 24.\ 18. \end{cases}$	18.	30.
		36.	60.
	Bénéfice 24.		
			60.

Je transcris les 3 premiers tirages des Loteries de Lyon et Strasbourg, et je remarque

1.º Qu'à Lyon, les 2 premiers tirages comprennent toutes les figures différentes de chifres, à l'exception des figures 8 et 0. Mais n'ayant aucun égard à la figure 0, qui n'est répétée que 9 fois dans les 90 numéros, je me borne à jouer, au 3.ᵉ tirage, sur la figure 8, prise comme initiale, et comme finale, et je gagne deux extraits, en vertu des numéros 82 et 8.

2.º Je remarque qu'à Strasbourg toutes les figures ont paru pendant les 2 premiers tirages, à l'exception des figures 3 et 0. Négligeant la figure 0 pour raison déduite ci-dessus, et jouant seulement sur la figure 3, prise en initiale et en finale, je gagne encore deux extraits, en vertu des numéros 39 et 13.

Si l'on gagnoit seulement sur les initiales, le pis aller seroit de martingaler pendant trois tirages pour gagner sur les finales *et vice versâ*. Mais la martingale doit marcher

en raison triplée, ainsi qu'on l'a vu dans l'exemple précédent.

La raison pour laquelle il est extrêmement probable que les 8 premières figures, qui sont 1, 2, 3, 4, 5, 6, 7 et 8, doivent paroître toutes dans l'intervalle de trois tirages, c'est que, comme nous l'avons déjà remarqué, chacune d'elles se trouve comprise dans 18 numéros différens. Or, les probabilités favorables et contraires à la sortie d'un seul numéro sur 18, sont entr'elles respectivement comme les nombres 29,957,724 et 13,991,544 (Table N°. 2), ou plus simplement, comme 2 est à 1, à-peu-près; en sorte que, dès le premier tirage, la probabilité contraire peut s'exprimer par $\frac{1}{3}$, et après 3 tirages cette probabilité n'est plus que $\left(\frac{1}{3}\right)^3 = \frac{1}{27}$. (Prob. XII et XIII). Donc il y a 26 contre 1 à parier pour que chacune de ces 8 figures se montre dans une période de 3 tirages.

V.^e EXEMPLE. *L'on joue avec 7 numéros.*

L'extrait simple se joue aussi fort heureusement avec 7 numéros. L'on trouvera plus bas un exemple de cette manière de jouer dans le jeu de l'extrait déterminé sur toutes les sorties, qui ne diffère nullement, du moins quant aux probabilités, du jeu de l'extrait simple.

DU JEU
DE L'EXTRAIT DÉTERMINÉ.

I.^{er} EXEMPLE.

L'on détermine sur une sortie.

L'on sait, par la table N.° 4, que quand l'on joue l'extrait déterminé sur une sortie, il faut, si l'on veut se mettre au pair avec la Loterie, prendre 46 numéros, et que, dès qu'on prend ce nombre de numéros, la fortune commence

déjà à tourner le dos à la Loterie pour se mettre du côté des joueurs. Mais en nous bornant à 45 numéros, ce qui fait la moitié juste des 90 numéros, voici comment il faut procéder.

Cherchez dans chaque Loterie les sorties qui, depuis 5 à 6 tirages, n'ont fourni aucun numéro compris dans les 45 premiers ou les 45 derniers, dans les 45 pairs, ou les 45 impairs : ou bien encore, remontez dans les tirages précédens jusqu'à ce que vous ayiez rencontré 5 finales différentes, et jouez sur les 5 autres finales que vous n'aurez pas rencontrées. De cette manière, vous employerez également 45 numéros, puisque chaque finale entière comprend 9 numéros.

C'est en suivant ce dernier procédé que nous allons donner un exemple.

de l'Extrait déterminé.

Tirages.	1.re sortie.	Finales à jouer.	DOIT.	AVOIR.
1.	70.	.		
2.	2.	.		
3.	15.	.		
4.	63.	.		
5.	54.	.		
6.	79.	1, 6, 7, 8, 9.	45.	70.
7.	21.	0, 1, 6, 7, 8.	45.	70.
8.	21.	0, 2, 6, 7, 8.	45.	
9.	15.	idem.	135.	
10.	30.	idem.	405.	630.
11.	44.	2, 3, 6, 7, 8.	45.	
12.	37.	idem.	135.	210.
13.	52.	2, 3, 6, 8, 9.	45.	70.
14.	36.	1, 3, 6, 8, 9.	45.	70.
15.	55.	1, 3, 5, 8, 9.	45.	70.
16.	86.	0, 1, 3, 8, 9.	45.	
17.	29.	idem.	135.	210.
18.	41.	0, 1, 3, 4, 8.	45.	70.
etc. etc.			1,215.	1,470.
		Bénéfice.	255.	
			1,470.	

Depuis le rétablissement de la Loterie de Paris, la première sortie a fourni, pendant les 18 premiers tirages, les numéros ci-dessus. Parvenu au 6.e tirage, je remarque que les 5 tirages précédens ont donné les finales 4, 3, 5, 2, 0, qui sont toutes différentes; je joue donc sur les 5 autres finales, 1, 6, 7, 8, 9, et je gagne un extrait sur le 79, qui appartient à la finale 9.

Au 7.e tirage, je remarque que les 5 tirages immédia-

tement précédens ont fourni les finales 9, 4, 3, 5, 2; je joue donc sur les 5 autres finales 0, 1, 6, 7, 8, et je gagne un extrait sur le 21, qui appartient à la finale 1.

Je suis le même procédé jusqu'au 18.ᵉ tirage, et quand je perds, je martingale en raison triplée, parce que, mettant 45 pour recevoir 70, mon bénéfice net est 25, ce qui est un peu plus que la moitié de ma mise : or, quand le gain n'est que la moitié de la mise, on sait qu'il faut martingaler dans la raison $2 + 1 = 3$ (Probl. XIV).

Si, dans chaque Loterie, l'on attaquoit les 5 sorties de cette manière, l'on pourroit faire 25 mises à chaque tirage, et les bénéfices grossiroient rapidement; mais pour éviter la martingale, qui est assez scabreuse dans ce jeu, l'on fera prudemment de remonter le plus haut possible dans les tirages précédens, pour faire le relevé des finales les plus tardives et les plus rares que l'on adoptera de préférence.

II.ᵉ EXEMPLE. *L'on détermine sur deux sorties.*

Ici nous avons besoin d'un développement sans lequel il seroit très-difficile de nous comprendre.

Soit les 5 sorties désignées respectivement par les chifres qui marquent leur rang, c'est-à-dire par 1, 2, 3, 4, 5.

Soit encore 5 numéros quelconques, que nous appellerons $a\,b\,c\,d\,f$.

Si l'on combine 2 à 2, et séparément ces 5 sorties et ces 5 numéros, il en résultera de part et d'autre 10 combinaisons, comme on le voit ci-après :

Sorties.				N.ᵒˢ			
1-2.	2-3.	3-4.	4-5.	*ab*	*bc*	*cd*	*df*
1-3.	2-4.	3-5.		*ac*	*bd*	*cf*	
1-4.	2-5.			*ad*	*bf*		
1-5.				*af*			

de l'Extrait déterminé. 135

Cela posé. La Table N.o 4 fait voir que, dès qu'on prend 27 extraits déterminés sur 2 sorties, les probabilités sont à-peu-près égales des deux côtés, et même un peu plus favorables au joueur qu'à la Loterie. Mais, pour ne pas jouer trop gros jeu, nous nous bornerons à 9 numéros, en prenant une finale entière.

Or, 9 extraits déterminés sur deux sorties, en supposant qu'on mette 1 sur chaque extrait, exigent une mise comme $2 \cdot 9 = 18$; et parce qu'il y a 10 manières différentes de les déterminer, ainsi qu'il est évident par le tableau ci-dessus, je suppose un joueur qui attaque ces 10 combinaisons à-la-fois, il est clair que les 10 billets mentionnant chacun 9 numéros pareils, mais une combinaison différente de sortie, étant pris à raison de 18 chacun, coûteront 180.

Actuellement, il s'agit de savoir les différens gains que l'on peut faire suivant qu'il sort ou 1, ou 2, ou 3, ou 4, ou enfin 5, des 9 numéros désignés : or, c'est ce qui est indiqué par le calcul suivant.

N.os	1.	2.	3.	4.	5.
Progression des rentrées.	$4 \times 70.$	$8 \times 70.$	$12 \times 70.$	$16 \times 70.$	$20 \times 70.$
Rentrées.	280.	560.	840.	1120.	1400.
Mises.	180.	180.	180.	180.	180.
Bénéfice.	100.	380.	660.	940.	1,220.

L'on voit que la sortie d'un seul numéro, comme a, que je suppose être du nombre des 9 dont on a fait choix, fait rentrer 280 chez le joueur. En effet, ce numéro se trouve compris dans 4 combinaisons différentes de sortie; par conséquent il produira $4 \times 70 = 280$, et parce qu'on a mis 180, le bénéfice net sera 100.

Pareillement, la sortie de 2 numéros comme a et b,

compris dans les 9 dont on a fait choix, fait rentrer 560.
En effet, ces deux numéros entrent dans 7 combinaisons différentes de sortie, dont la première *a b* fait gagner 2 extraits. Par conséquent, ces deux numéros produiront $8 \times 70 = 560$: et la mise étant toujours 180, le bénéfice est alors 380.

La même analyse conduit à voir que la sortie de 3 numéros rapporte $12 \times 70 = 840$, dont, déduisant la mise 180, reste 660 de bénéfice :

Que la sortie de 4 numéros rapporte $16 \times 70 = 1120$, dont, déduisant la mise 180, reste 940 de bénéfice :

Et qu'enfin la sortie de 5 numéros rapporte $20 \times 70 = 1400$, dont, déduisant la mise 180, reste 1220 de bénéfice.

J'applique actuellement ces principes à l'exemple déjà donné (pag. 128), et il en résulte le jeu que l'on voit ci-après.

	Quines sortis au 15 floréal an 9.	Finales à jouer.	Doit.	Avoir.
Paris.	71. 72. 54. 77. 70.	0.	180.	280.
Bruxelles.	60. 90. 18. 54. 36.	4.	180.	280.
Lyon.	26. 8. 48. 58. 17.	1 et 8.	360.	840.
Idem.	87. 22. 30. 61. 53.	1.	540.	840.
Strasb.	48. 75. 50. 80. 27.	0.	180.	560.
			1440.	2,800.
		Bénéfice.	1360.	
			2,800.	

A Lyon, j'ai martingalé sur la finale 1, en raison triplée, parce que la mise est au plus petit gain possible, comme 180 : 100, ou simplement comme 9 : 5, d'où il suit que ce gain n'est que les $\frac{5}{9}$ de la mise. Or, dans ce cas, la

raison de la martingale doit être $\frac{9+5}{5} = \frac{14}{5}$ qui approche d'être égal à 3.

En résultat, j'ai 1360 de bénéfice net sur 1440 de mises, en sorte que j'ai presque doublé mon capital.

Cette manière de jouer est non seulement neuve, mais elle est encore une des plus sûres et des plus productives que l'on puisse imaginer. Il est facile de voir qu'en accaparant toutes les combinaisons possibles de sortie, l'on se trouve absolument dans la même position, du moins quant aux probabilités, que si l'on jouoit l'extrait simple; mais il y a ici cet avantage, que les numéros qui sortent en sus de celui qu'on attend pour gagner, font monter les rentrées dans une progression arithmétique, dont la raison est 4 : ce qui n'a pas lieu dans le jeu de l'extrait simple.

III.e EXEMPLE. *L'on détermine sur trois sorties.*

Je me borne toujours à 9 numéros appartenant à la même finale, quoique je sache, par la Table N.° 4, qu'il faudroit en prendre 19 pour jouer avec un peu d'avantage.

En combinant d'abord 3 à 3 et séparément les 5 sorties, et les 5 numéros $a\ b\ c\ d\ f$, il en résultera, de part et d'autre, 10 combinaisons différentes.

Sorties.			N.os		
1-2-3.	2-3-4.	3-4-5.	abc.	bcd.	cdf.
1-2-4.	2-3-5.		abd.	bcf.	
1-2-5.	2-4-5.		abf.	bdf.	
1-3-4.			acd.		
1-3-5.			acf.		
1-4-5.			adf.		

Or, 9 extraits déterminés sur 3 sorties, en faisant une mise comme 1 sur chacun, exigent une mise totale comme

138 *Du Jeu*

3×9=27; et en jouant sur les 10 combinaisons à-la-fois, les 10 billets à raison de 27 l'un, coûteront 270.

Ensuite, pour connoître la progression des différentes recettes que je puis faire, suivant qu'il sort ou 1, ou 2, ou 3, ou 4, ou enfin 5 numéros compris dans les 9 dont j'ai fait choix, je jette un coup d'œil sur le tableau des 10 combinaisons 3 à 3 que peuvent admettre les 5 numéros *a b c d f*, et j'en tire la spéculation suivante :

N.os	1.	2.	3.	4.	5.
Progression des rentrées.	6×70.	12×70.	18×70.	24×70.	30×70.
Rentrées.	420.	840.	1,260.	1,680.	2,100.
Mises.	270.	270.	270.	270.	270.
Bénéfices.	150.	570.	990.	1,410.	1,830.

Si l'on dirige ce genre d'attaque contre les tirages mentionnés dans l'exemple précédent, l'on trouvera un bénéfice net de 2,040 sur 2,160 de mises. Nous en abandonnons les détails à la sagacité du lecteur.

Quand l'on perd, il faut martingaler en raison triplée, parce que la plus petite mise est au plus petit bénéfice :: 270 : 150, ou simplement :: 27 : 15, c'est-à-dire que ce bénéfice n'est que les $\frac{15}{27}$ de la mise. Or, dans ce cas, la raison de la martingale doit être $\frac{15+27}{15}=\frac{42}{15}$ qui revient à-peu-près à 3.

Parce que l'on voit ici les rentrées augmenter dans une progression arithmétique dont la raison est 6, et qui croit de la manière suivante : —.—6.12.18.24.30., pour la sortie respective de 1, 2, 3, 4, 5 N.os, l'on pourroit croire d'abord que ce jeu est plus productif que celui de l'exemple précédent; cependant il suffit d'une légère attention pour voir que, dans l'un et l'autre cas, la dépense et la recette sont entr'elles dans le même rapport.

de l'Extrait déterminé. 139

En effet, en déterminant sur 2 sorties, la plus petite mise est à la plus petite rentrée :: 180 : 280, ou simplement :: 9 : 14, en divisant chaque terme par 20.

De même, en déterminant sur 3 sorties, la plus petite mise est à la plus petite rentrée :: 270 : 420, ou :: 9 : 14, en divisant par 30.

IV.º Exemple. *L'on détermine sur quatre sorties.*

Ici, il faudroit prendre 15 numéros si l'on vouloit jouer avec un peu d'avantage. Mais on va voir qu'en déterminant sur 4 sorties, et qu'en attaquant à-la-fois toutes les combinaisons 4 à 4, dont les 5 sorties sont susceptibles, les probabilités, les mises et les rentrées sont absolument les mêmes que si l'on déterminoit sur deux sorties. C'est pourquoi, afin de rendre cette identité plus sensible, nous nous bornerons à 9 numéros appartenant toujours à la même finale.

D'abord les 5 sorties et les 5 numéros $a\,b\,c\,d\,f$, combinés respectivement 4 à 4, donnent 5 combinaisons différentes.

Sorties.		N.os	
1-2-3-4.	2-3-4-5.	$abcd$.	$bcdf$.
1-2-3-5.		$abcf$	
1-2-4-5.		$abdf$	
1-3-4-5.		$acdf$	

Or, en prenant 9 extraits déterminés sur 4 sorties, et en mettant 1 sur chacun, il en résulte une mise comme $4 \times 9 = 36$; et en attaquant à-la-fois les 5 combinaisons différentes de sorties, il faut faire une mise comme $5 \times 36 = 180$.

Actuellement, si l'on jette un coup d'œil sur les 5 combinaisons des numéros $a\,b\,c\,d\,f$, afin de connoître la progression des rentrées suivant qu'il sort ou 1, ou 2, ou 3, ou

5 numéros compris dans les 9 dont on a fait choix, il sera facile d'établir la spéculation suivante :

N.os	1	2	3	4	5
Progression des rentrées.	4×70.	8×70.	12×70.	16×70.	20×70.
Rentrées.	280.	560.	840.	1120.	1400.
Mises	180.	180.	180.	180.	180.
Bénéfices.	100.	380.	660.	940.	1220.

qui met dans tout son jour l'identité dont nous avons parlé.

V.º Exemple. *L'on détermine sur toutes les sorties.*

On sait qu'en déterminant sur toutes les sorties, il suffit de prendre 12 numéros, pour que les probabilités se balancent, et même pour être un peu plus fort que la Loterie ; mais parce que 12 numéros, déterminés sur 5 sorties, exigeroient une mise trop considérable et qui seroit comme $5 \times 12 = 60$, il faut nous borner à 7 numéros, ce qui ne fera plus qu'une mise comme $5 \times 7 = 35$, laquelle sera précisément la moitié de la plus petite rentrée 70, et n'exigera, en cas de perte, qu'une martingale marchant en raison doublée (Probl. 14), attendu qu'alors le bénéfice net sera égal à la mise.

D'abord, pour procéder avec ordre, on fera bien de partager les 90 numéros en séries septennaires, afin de jouer sur la série la plus en retard de fournir ; mais, parce que 7 n'est point un diviseur exact de 90, il sera plus commode de faire le relevé du nombre de fois que chaque finale a fournies et l'on choisira les 7 plus anciens numéros de la finale la plus tardive ou la plus avare.

de l'Extrait déterminé. 141

TABLEAU

Du nombre de fois que chaque finale a fournies, à partir du 15.e tirage de Paris jusqu'au 20.e

Finales..	1.	2.	3.	4.	5.	6.	7.	8.	9.	0.
15.e tirag.	7.	5.	2.	7.	8.	9.	11.	6.	11.	9.A
16.e	7.	6.	3.	8.	9.	10.	11.	6.	11.	9.
17.e	8.	6.	3.	8.	10.	10.	11.	6.	13.	10.
18.e	10.	7.	4.	8.	11.	10.	11.	6.	13.	10.
19.e	10.	8.	5.	8.	12.	10.	11.	6.	14.	11.
20.e	10.	9.	6.	8.	13.	10.	12.	6.	15.	11.

JEU

Indiqué par les probabilités depuis le 16.e jusqu'au 20.e tirage.

Tirages.	Quines sortis.	Finales à jouer.	Doit.	Avoir.
16.	86. 62. 15. 44. 73.	3.	35.	70.
17.	29. 75. 11. 89. 90.	id.	35.	»
18.	41. 12. 1. 33. 5.	id.	70.	140.
19.	83. 42. 60. 79. 5.	id.	35	70.
20.	72. 75. 53. 19. 77.	id.	35.	70.
			210.	350.
	Bénéfice.		140.	
			350.	

Dépouillement fait des 15 premiers tirages de la Loto-

rie de Paris, depuis son rétablissement en l'an VI, il résulte que chaque finale a fourni, pendant cette période de 15 tirages, autant de numéros qu'il est marqué par le nombre qui lui correspond sur la ligne A; d'où je conclus que je dois préférer la finale 3, non seulement comme la plus avare jusqu'alors, puisqu'elle n'a fourni encore que deux numéros, le 63 et le 53, mais aussi comme la plus paresseuse, puisqu'elle n'est point sortie depuis 7 tirages. Cela posé :

Au 16.ᵉ tirage, je joue sur les 7 numéros vierges 3, 13, 23, 33, 43, 73, 83, et il me sort le 73.

Au 17.ᵉ tirage, j'élimine le 73, qui vient de sortir, pour le remplacer par le plus ancien, 63, en sorte que mon jeu est 3, 13, 23, 33, 43, 63, 83; je perds.

Au 18.ᵉ tirage, je martingale en raison doublée, il me sort le 33.

Au 19.ᵉ tirage, j'élimine le 33 sorti, pour le remplacer par le 53, qui doit être joué, eu égard à son rang d'ancienneté. Mon jeu est donc 3. 13. 23. 33. 43. 53. 63. 83. Il me sort le 83.

Au 20.ᵉ tirage, j'élimine le 83, qui vient de sortir, pour le remplacer par le plus ancien 73. Mon jeu est donc 3. 13. 23. 33. 43. 53. 63. 73. Il me sort le 53,

etc., etc., etc.

On voit comment il faut continuer et attaquer plusieurs finales à-la-fois lorsque les probabilités l'indiquent. Par exemple, au 20.ᵉ tirage, l'on voit que les finales 3 et 8 n'ont fourni chacune que 6 fois tandis que toutes les autres ont fourni davantage ; c'est donc sur ces deux finales qu'il faudroit jouer ; mais parce que la finale 8 est la seule qui n'ait pas bougé depuis le commencement de notre jeu, c'est celle-là qu'il faudroit attaquer de préférence ; en effet, l'inspection des tirages postérieurs au 20.ᵉ prouvent la justesse de cet avis.

On peut jouer avec le même succès en prenant les 7

plus anciens numéros, et en éliminant successivement ceux sortis, pour les remplacer toujours par d'autres, suivant le rang d'ancienneté.

En général, le jeu de 7 numéros est en même temps le moins hasardeux et le plus commode que l'on puisse choisir pour l'extrait, tant simple que déterminé, parce qu'en cas de perte, il n'exige qu'une martingale croissant en raison doublée, quel que soit le mode suivant lequel on joue.

Le tableau ci-après est une preuve bien sensible de cette vérité.

		Mises.	Rentrées.	Bénéfi.
Ext. simp.		7	15	8.
Ext. dét. 1 sortie.	$7 \times 5 = 35$	70	35.	
2 sorties.	$7 \times 2 \times 10 = 140$	280	140.	
3 sorties.	$7 \times 3 \times 10 = 210$	420	210.	
4 sorties.	$7 \times 4 \times 5 = 140$	280	140.	
5 sorties.	$7 \times 5 = 35$	70	35.	

L'on voit que dans le jeu de l'extrait simple, le bénéfice 8 est à-peu-près égal à la mise 7:

Que dans le jeu de l'extrait déterminé, les bénéfices balancent parfaitement les mises, quand toutefois l'on attaque toutes les combinaisons possibles de sortie, ainsi que nous l'avons enseigné. Or, quand le bénéfice est égal à la mise, on sait que la raison de la martingale productive doit être 2 (Probl. XV).

DU JEU DE L'AMBE SIMPLE.

I.er EXEMPLE. *L'on joue sur 2 finales liées.*

Pour jouer l'ambe avec un certain succès, il faut partager les 90 numéros en séries telles que chacune com-

prenne un nombre de numéros qui soit un diviseur exact de 90, par exemple en séries composées chacune de 9, 10, 15, 18, etc. numéros, remonter dans les tirages précédens en faisant le relevé du nombre d'ambes fournis par chacune de ces différentes séries ; et si quelques-unes sont vierges ou arriérées, on les jouera de préférence.

Mais on peut se dispenser de suivre le dépouillement fastidieux dont nous venons de parler, en procédant de la manière suivante, qui nous paroît rigoureuse.

Je suppose qu'on veuille s'en tenir à 18 numéros ; dans ce cas, on combinera les 10 finales entr'elles 2 à 2, et il en résultera 45 combinaisons différentes, comme on le voit par le tableau suivant.

1-2								
1-3	2-3							
1-4	2-4	3-4						
1-5	2-5	3-5	4-5					
1-6	2-6	3-6	4-6	5-6				
1-7	2-7	3-7	4-7	5-7	6-7			
1-8	2-8	3-8	4-8	5-8	6-8	7-8		
1-9	2-9	3-9	4-9	5-9	6-9	7-9	8-9	
1-0	2-0	3-0	4-0	5-0	6-0	7-0	8-0	9-0

Ensuite en remontant dans les tirages précédens, on effacera à fur et à mesure les combinaisons qui auront fourni des ambes, jusqu'à ce qu'on arrive à n'avoir plus qu'une combinaison intacte. Après cette opération, l'on peut sans danger jouer sur les deux finales qui appartiennent à la combinaison qui n'aura pas fourni.

C'est ainsi qu'après avoir parcouru les 19 premiers tirages de la Loterie de Paris, depuis son rétablissement,

de l'Ambe simple. 145

et avoir effacé toutes les combinaisons qui ont fourni des ambes, j'arrive à voir que la combinaison 3-7 est restée intacte. Je joue donc au 20.e tirage sur les deux finales 3 et 7 liées ensemble, et il sort le quine 72. 75. 53. 19. 77 qui me fait gagner un ambe, en vertu des numéros 53 et 77.

Cette règle est fondée sur ce qu'en prenant 18 numéros pour avoir un ambe, les quines favorables et contraires sont respectivement au nombre de 11,439,504 et 32,509,764 (Table N.o 2.) Or, ces deux nombres sont entr'eux à-peu-près :: 1 : 3. D'où il suit que la probabilité contraire peut s'exprimer par $\frac{3}{4}$. Or, après un certain nombre de tirages, cette probabilité diminue comme les puissances consécutives de la fraction $\frac{3}{4}$ par laquelle elle est exprimée.

Puissances. 1.e 2.e 3.e 4.e 5.e 6.e, etc.

$$\frac{3}{4} \quad \frac{9}{16} \quad \frac{27}{64} \quad \frac{81}{256} \quad \frac{243}{1,024} \quad \frac{729}{4,096}.$$

Or, le calcul ci-dessus fait voir que dès le 3.e tirage cette probabilité contraire n'est plus que $\frac{27}{64}$ qui est moins que $\frac{1}{2}$. Si donc la Loterie m'accordoit seulement 3 coups à jouer, je serois déjà plus fort qu'elle, et si, au lieu de 3 coups j'en joue 20, comme dans l'exemple ci-dessus, ou même un plus grand nombre, alors mon sort devient tellement avantageux, mathématiquement parlant, que je ne dois être arrêté que par les bizarreries de l'expérience.

On remarquera qu'avec 18 numéros, l'on peut faire 153 ambes (Table N.o 1). Par conséquent la mise étant comme 153, et la rentrée comme 270, le bénéfice est 117, c'est-à-dire, le bénéfice n'est que les $\frac{117}{153} = \frac{13}{17}$ de la mise. Donc, en cas de perte, il faudroit martingaler dans la raison $\frac{39+51}{39} = \frac{94}{39}$ qui approche assez d'être égal à 3.

Du Jeu

II.e EXEMPLE. *L'on prend 3 billets contenant chacun 10 numéros différens.*

Comme dans la manière précédente, il faut, en cas de perte, martingaler en raison triplée, le moyen d'éviter cette martingale est de jouer sur les 3 dizaines les plus arriérées, en prenant 3 billets mentionnant chacun une dizaine différente. En effet, avec 10 numéros, l'on peut faire 45 ambes. Or, 3 fois 45 = 135, qui est précisément la moitié de 270, que la Loterie paie pour la rencontre d'un ambe. Donc dans ce cas, le gain est égal à la mise ; et l'on peut, en cas de perte, poursuivre sa chance par la martingale ordinaire ou en raison doublée. Par exemple :

1 11 21 31 41 51 61 71 81
à à à à à à à à à
10. 20. 30. 40. 50. 60. 70. 80. 90.

Pendant les 12 premiers tirages de Paris. } 1. 4. 1. . 1. 2. . 1. .

Après avoir fait le relevé du nombre d'ambes fournis par chaque dizaine pendant les 12 premiers tirages de Paris, depuis le rétablissement, je vois que les 3 dizaines de 31 à 40, 61 à 70 et 81 à 90, n'ont encore rien fourni, j'attaque ces 3 dizaines de la manière enseignée ci-dessus, et voici ce qui en résulte :

	Doit.	Avoir.
13.e tirage. 52.48.40.11.70.	135.	»
14.e 36.46.82.44.39.	270.	540.
	405.	
Bénéfice	135.	
	540.	

de l'Ambe simple. 147

Je perds au 13.e tirage, ce qui m'oblige de martingaler une seule fois, car dès le 14.e tirage, je gagne un ambe sur la dizaine de 31 à 40, en vertu des numéros 36 et 39.

L'on pourroit également attaquer de cette manière les 3 finales les plus arriérées.

III.e EXEMPLE. *L'on joue sur la dizaine la plus arriérée.*

Si l'on se donne la peine de faire le dépouillement des tirages de Paris pendant l'an 9, à partir de vendémiaire an 9 jusqu'au 25 prairial suivant, période qui comprend 25 tirages; on se convaincra qu'à cette époque du 25 prairial, toutes les dizaines ont fourni des ambes à l'exception de celle de 21 à 30.

Je joue donc cette dizaine par ambes au 25 prairial; et il sort le quine 27. 21. 4. 32. 30, qui me fait gagner 3 ambes, en vertu des numéros 27. 21. 30.

Si l'on perdoit à ce jeu, on remarqueroit que la mise étant comme 45, attendu qu'on peut faire 45 ambes, avec 10 numéros, et la plus petite rentrée étant comme 270, il s'ensuit que le bénéfice est 225, c'est-à-dire que le bénéfice est quintuple de la mise, car $45 : 225 :: 1 : 5$. Or, dans ce cas, il faut martingaler dans la raison $\frac{5+1}{5} = \frac{6}{5} = 1 + \frac{1}{5}$ (Problême XIV.) Ce rapport $1 + \frac{1}{5}$ nous apprend que pour former la martingale, il faut ajouter à la mise actuelle son cinquième, afin d'obtenir la mise immédiatement suivante. C'est ainsi qu'en ajoutant à la première mise 45 son cinquième qui est 9, l'on a $45 + 9 = 54$ pour la seconde mise; qu'en ajoutant à la seconde mise 54, son cinquième qui est $10\frac{4}{5}$, l'on a $54 + 10\frac{4}{5} = 64$ pour la troisième mise, ainsi de suite.

Si l'on mettoit sur chaque ambe 10 cent., qui est le prix le plus bas, les 45 ambes dont il s'agit coûteroient 450 c.

Mais parce que la mise sur chaque ambe doit augmenter de 10 cent. en 10 c., ou dans une progression arithmétique dont la raison est 10, il est clair que la mise totale sur les 45 ambes doit augmenter dans une progression arithmétique dont la raison est 450; c'est-à-dire, que pour former la martingale, il faut ajouter constamment le premier terme 450 à lui-même. L'on en voit le développement ci-après :

Tirages 1. 2. 3. 4. 5. etc.

$$\text{Mises } 450+900+1350+1800+2250 = \overbrace{6750}^{\text{dépense.}}$$

En suivant ce procédé, il est évident qu'on se renferme dans la limite prescrite par les réglemens de la Loterie, et dans celle prescrite par la loi mathématique. Car, suivant cette dernière loi, il suffit d'ajouter au terme présent son cinquième, afin d'obtenir le terme suivant. Or, on fait bien plus, puisqu'on ajoute ce terme présent tout entier à lui-même. Donc on doit arriver à un bénéfice plus considérable. En effet, si l'on pousse jusqu'au 5.^e tirage, par exemple, l'on aura dépensé 6750 cent. Mais à ce terme, le prix de l'ambe étant 50 cent., il est clair que la rencontre d'un seul ambe fera rentrer 270×50 c. $= 13,500$ c. dont déduisant la dépense, il restera un bénéfice de 6,750 c. lequel peut être mis sous la forme suivante 15×450 c. Ce qui fait voir que le bénéfice est 15 fois plus grand que la première mise 450 c., tandis qu'il n'auroit été que 5 fois plus grand que cette première mise, s'il eût été permis d'observer rigoureusement la loi mathématique.

DU JEU DE L'AMBE DÉTERMINÉ.

I.^{er} EXEMPLE. *L'on détermine sur 2 sorties.*

Nous avons vu que le jeu de l'extrait déterminé étoit généralement plus avantageux aux actionnaires que celui

de l'Ambe déterminé.

de l'extrait simple ; de même aussi le jeu de l'ambe déterminé est infiniment préférable à celui de l'ambe simple qui souvent est ingrat, et qui, d'ailleurs, exige des tâtonnemens fatigans. Le jeu de l'ambe déterminé sur 2 sorties est surtout d'une fécondité admirable. Voici comme il faut procéder dans ce jeu :

D'abord on remarquera que pour se mettre au pair avec la Loterie, il faudroit prendre, suivant la Table N.º 5, de 63 à 64 numéros, en sorte qu'à 63 l'on est encore au-dessous du niveau, mais à 64 l'on est au-dessus : il y a plus, c'est qu'on pourroit pousser jusqu'à 71 numéros sans craindre d'être à découvert. L'on voit donc que l'on a de la marge pour se mesurer avec la Loterie. Cela posé :

Je me borne à prendre 51 numéros qui seront, pour fixer les idées, les 51 premiers. Or, 51 numéros joués par ambes déterminés sur 2 sorties, produiront, suivant la Table (N.º 3), 2550 ambes déterminés. Or, 2550 est précisément la moitié de 5100 que la Loterie paie pour la rencontre d'un seul ambe déterminé. Donc, dans ce cas, la mise est égale au bénéfice, et il suffira, en cas de perte, de martingaler en raison doublée.

Actuellement, je combine les 5 sorties 2 à 2, et il en résulte, comme on sait, 10 combinaisons différentes, avec lesquelles je compose le tableau suivant :

TABLEAU

Des Ambes fournis par chacune des 10 combinaisons 2 à 2, dont les 5 sorties sont susceptibles, à partir du 8.e tirage de la Loterie de Paris jusqu'au 15.e, ces Ambes étant pris dans les 51 premiers numéros.

Combinaisons	1/2	1/3	1/4	1/5	2/3	2/4	2/5	3/4	3/5	4/5
8.e tirage.	4.	2.	1.	2.	2.	1.	3.	1.	1.	A
9.e	4.	2.	2.	3.	2.	1.	3.	1.	1.	1.
10.e	5.	3.	3.	4.	3.	2.	4.	2.	2.	2.
11.e	6.	4.	4.	5.	4.	3.	5.	3.	3.	3.
12.e	6.	5.	5.	6.	4.	3.	5.	4.	4.	4.
13.e	6.	5.	5.	6.	5.	4.	5.	5.	4.	4.
14.e	7.	5.	6.	7.	5.	5.	6.	5.	4.	5.
15.e	7.	5.	6.	7.	6.	5.	7.	5.	5.	5.

Jeu indiqué par les probabilités d'après le Tableau ci-dessus.

Tirages.	Quines sortis.	Comb.s à jouer.	Doit.	Avo.
9.	15. 86. 69. 4. 6.	1.	255.	510.
10.	30. 11. 12. 50. 47.	2¦1¦1¦4.	1020.	2040.
11.	44. 36. 11. 5. 18.	idem.	1020.	2040.
12.	37. 77. 49. 10. 7.	idem.	1020.	1530.
13.	52. 48. 40. 11. 70.	2¦4.	410.	1020.
14.	36. 46. 82. 44. 39.	2¦1¦1¦4.	765.	1020.
15.	55. 16. 39. 59. 36.	1.	510.	1020.
			5,000	9,180.

Bénéfice. 4,180.

9,180.

de l'Ambe déterminé.

Dépouillement fait des 8 premiers tirages de la Loterie de Paris, depuis son rétablissement, il en résulte que chacune des 10 combinaisons 2 à 2, dont les 5 sorties sont susceptibles, a fourni autant d'ambes pris dans les 51 premiers numéros qu'il est marqué par le nombre qui lui correspond dans la ligne A, en sorte que la combinaison 4-5 est la seule qui n'ait pas fourni pendant cette période. Cela posé :

Au 9.e tirage, je joue les 51 premiers numéros, par ambes déterminés sur 2 sorties qui doivent être la 4.e et la 5.e ainsi que l'indique la combinaison vierge 4-5. Je mets 10 c. par ambe, ce qui fait une mise totale de 255 f. par conséquent chaque ambe heureux me sera payé 510 f. ou le double de ma mise. A ce 9.e tirage, je gagne un ambe en vertu des numéros 4 et 6 compris dans les 51 premiers numéros, et placés respectivement à la 4.e et à la 5.e sortie.

Au 10.e tirage, je joue sur les 4 combinaisons 2-4, 3-4, 3-5 et 4-5 qui, après le 9.e tirage se trouvent au niveau, n'ayant encore fourni chacune qu'un seul ambe ; et je gagne partout.

Au 11.e tirage je répète le même jeu, comme cela doit être, attendu que les 4 mêmes combinaisons sont toujours au niveau, et ont le moins fourni. Je gagne encore partout.

Au 12.e tirage même jeu pour mêmes raisons. Je gagne seulement sur les 3 combinaisons 3-4, 3-5, 4-5 ; et je perds sur la combinaison 2-4.

Au 13.e tirage, je martingale un seul coup, et en raison doublée, sur la combinaison 2-4 qui est en perte. Je gagne.

Au 14.e tirage, je joue sur les 3 combinaisons 2-4, 3-5, 4-5, qui sont au niveau et qui ont le moins fourni. Je gagne seulement sur les 2 combinaisons 2-4, 4-5, et je perds sur la combinaison 3-5.

Au 15.e tirage, je martingale un seul coup sur la combinaison perdante 3-5 et je gagne.

etc., etc., etc.

Pour se rendre raison de ce procédé, il faut consulter la Table N.º 5, qui apprend qu'en jouant 51 numéros par ambes déterminés sur 2 sorties, les probabilités favorables et contraires, sont entr'elles respectivement comme les nombres 139, 711, 390 et 299, 781, 290, ou simplement comme 5 : 11 à-peu-près; en sorte qu'il y a plus du double à parier contre 1 en faveur de la Loterie, si j'entreprends de réussir en un seul tirage. Mais si je laisse écouler plusieurs tirages, je me trouve dans le cas d'un joueur qui parie de réussir, si on lui accorde un certain nombre de coups à jouer. Or, on saura quel doit être ce nombre de coups, en élevant à ses puissances consécutives la fraction $\frac{11}{16}$, qui exprime la probabilité contraire, (Prob. XII et XIII).

Puissances	1.re	2.e	3.e	4.e	etc.
	$\frac{11}{16}$	$\frac{121}{256}$	$\frac{1331}{4096}$	$\frac{14,641}{65,536}$	

Ce qui fait voir qu'il suffiroit d'avoir seulement deux coups à jouer pour entreprendre ce pari avec égalité; car dès le second tirage, la probabilité contraire est réduite à $\frac{121}{256}$, ou à $\frac{1}{2}$ à-peu-près. Or comme j'ai 10 combinaisons de sorties différentes à choisir, dans lesquelles il s'en trouve toujours une ou plusieurs en retard, il est clair qu'en attaquant toujours les plus tardives, je me trouve continuellement dans la position d'un joueur qui parie que dans 4 ou 5 ou 6 etc. tirages, en un mot que dans un nombre de tirages qui est toujours plus grand que 2, il sortira, suivant l'ordre indiqué, un ambe pris dans les 51 premiers numéros.

D'ailleurs, en prenant 51 numéros, j'ai en ma faveur (Table N.º 2.) 39,178,700 quines, dans lesquels mes 51 numéros entrent dans les proportions ci-après:

de l'Ambe déterminé. 153

11,753,215. quines contenant 2 N.os donc 1 ambe.
15,330,325. . . id. . . 3 3
11,864,860. . . id. . . 4 6
230,300. . . id. . . 5 . . . 10

39,178,700 quines favorables.
4,770,568 quines contraires.

43,949,268 Total des quines possibles.

II.e EXEMPLE. *L'on détermine sur trois sorties.*

Quoique le jeu de l'ambe déterminé sur 3 sorties ne soit pas moins heureux que le précédent, nous pensons néanmoins qu'il est sage de s'en abstenir, attendu que, pour être bien mené, il exige des mises assez considérables. Cependant si l'on a la curiosité et le courage d'entreprendre un pareil jeu, voici comment il faut procéder.

Après avoir combiné 3 à 3 et séparément les 5 sorties et les 5 numéros a, b, c, d, f, que nous supposons être du nombre de ceux choisis, il en résultera de part et d'autre 10 combinaisons différentes, comme on le voit ci-après :

Sorties.			N.os		
1-2-3.	2-3-4.	3-4-5.	*abc.*	*bcd.*	*cdf.*
1-2-4.	2-3-5.		*abd.*	*bcf.*	
1-2-5.	2-4-5.		*abf.*	*bdf.*	
1-3-4.			*acd.*		
1-3-5.			*acf.*		
1-4-5.			*adf.*		

Or si, pour s'éviter l'embarras de choisir les sorties bonnes ou mauvaises, l'on joue à-la-fois sur les 10 combi-

154 *Du Jeu*

naisons 3 à 3 qu'elles peuvent admettre, il est clair qu'il faudra prendre 10 billets, mentionnant chacun les mêmes numéros, mais une combinaison différente de sortie ; et que le prix de ces 10 billets doit être à-peu-près la moitié de la plus petite rentrée que l'on puisse espérer, afin de pouvoir martingaler en raison doublée.

Cela posé, il s'agit actuellement d'établir la progression des rentrées, suivant qu'il sort ou 2 ou 3 ou 4, ou enfin 5 numéros de ceux que l'on adopte. Or, voici cette progression :

N.os	2.	3	4	5
Progression des rentrées.	3×5100.	9×5100.	18×5100.	30×5100.
Rentrées.	15,300.	45,900.	91,800.	153,000.

Un coup-d'œil jeté sur le tableau des 10 combinaisons 3 à 3, possibles avec les 5 numéros a, b, c, d, f, éclairera le lecteur sur la marche de cette progression.

Ainsi, la plus petite rentrée étant 15,300, il faut, si l'on veut s'en tenir à la martingale ordinaire, que le prix des 10 billets soit à-peu-près la moitié de ce nombre, ou $= 7650$, et par conséquent que le prix d'un seul billet soit à-peu-près $= 765$.

Il s'agit donc de savoir quel nombre de numéros il faut prendre, pour qu'en les jouant par ambes déterminés sur 3 sorties, il n'en résulte pas plus de 765 ambes. Or, la Table N.º 3 fait voir qu'il faudroit se borner à 16 numéros ; mais parce que 16 n'est point un diviseur exact de 90, nous préférons de prendre 15 numéros, qui produisent 630 ambes de l'espèce dont il s'agit. Si l'on met 10 centimes sur chacun, le billet coûtera 63 francs, et les 10 billets coûteront 630 francs.

Cela posé, il faut partager les 90 numéros en 6 séries de 15 numéros chacune, remonter le plus haut possible dans

de l'Ambe déterminé.

les tirages précédens, en faisant le relevé des séries qui auront donné des ambes, et jouer de préférence sur la série la plus en retard. L'expérience prouve que le plus long retard est de 10 à 12 tirages. Par exemple,

Séries	1 à 15.	16 à 30.	31 à 45.	46 à 60.	61 à 75.	76 à 90.
Ambes fournis pend. les 10 1.ers tirages.	3.	1.		3.	1	3 A.

Si l'on dépouille les 10 premiers tirages de la Loterie de Paris, depuis son rétablissement, l'on trouvera que chacune des séries ci-dessus a fourni autant d'ambes que l'on en voit sur la ligne A. Par conséquent, il fait bon jouer au 11.e tirage, sur la 3.e série de 31 à 45, qui se trouve vierge à cette époque. En effet, il sort le quine 44, 36, 11, 5, 18, qui donne un ambe en vertu des numéros 44 et 36.

Il résulte de ce jeu que l'on a mis. . . 630 francs;

qu'il rentre $3 \times 510 =$ 1530;

et qu'on gagne par conséquent 900.

La sortie de 3 n.os auroit fait rentrer 9×510.

de 4 18×510.

de 5 30×510.

III.e EXEMPLE. *L'on détermine sur quatre sorties.*

Si l'on vouloit jouer à-la-fois sur les 5 combinaisons dont les 5 sorties sont susceptibles en les prenant 4 à 4, l'on seroit conduit à la même spéculation qu'il nous a fallu faire en déterminant sur 3 sorties : c'est ce que l'on voit ci-après :

Sorties.		N.os	
1-2-3-4.	2-3-4-5.	abcd.	bcdf.
1-2-3-5.		abcf.	
1-2-4-5.		abdf.	
1-3-4-5.		acdf.	

N.os sortis	2.	3.	4.	5.
Progression des rentrées.	3×5100.	9×5100.	18×5100.	30×5100.
Rentrées.	15,300.	45,900.	91,800.	153,000.

Or si l'on prend seulement 15 numéros, l'on verra par la Table N.º 3, qu'il en peut résulter 1260 ambes déterminés sur quatre sorties, et si l'on prend 5 billets mentionnant chacun les mêmes numéros, mais une combinaison différente de sortie, la mise totale sera $5 \times 1260 = 6300$ qui se réduit à 630 francs, quand on prend l'ambe à 10 centimes, ainsi que nous l'avons vu dans l'exemple précédent.

Ainsi, dans l'un et l'autre cas, les mises et les rentrées étant les mêmes, l'on pourra choisir indifféremment entre ces deux genres d'attaque.

IV.e EXEMPLE. *L'on détermine sur toutes les sorties.*

Comme les probabilités sont absolument les mêmes dans le jeu de l'ambe déterminé sur toutes les sorties, que dans celui de l'ambe simple, nous nous en référons aux exemples donnés plus haut. On remarquera seulement que, pour ne pas courir le danger d'une martingale trop ruineuse, il faut se borner à 16 numéros, avec lesquels on peut faire 2400 ambes déterminés sur toutes les sorties. Or une mise comme 2400 est à-peu-près la moitié de la plus petite ren-

trée 5100; ce qui permet de martingaler en raison doublée.

Le seul avantage qu'il y ait à déterminer sur toutes les sorties, c'est que les numéros qui sortent en surabondance, font monter les rentrées dans la progression suivante :

N.os	2.	3.	4.	5.
Rentrées.	5100.	3×5100.	6×5100.	10×5100,

tandis que dans le jeu de l'ambe simple, cette progression n'est que 270. 3×270. 6×270. 10×270.

Voilà un échantillon des différens jeux que l'on peut tenter avec quelque succès, et nous nous renfermons modestement dans cet essai, qui nous paroit suffisant pour stimuler le génie des joueurs. Nous renvoyons, pour l'art vraiment merveilleux de gagner à coup sûr des ternes, des quaternes et des quines, aux savans faiseurs d'horoscopes dont Paris abonde.

PROBLÊME XVI.

Quelle est, en dernière analyse, le résultat du Jeu, et quelle est son influence sur le Trésor public et sur les fortunes particulières?

Ce problême qui, à parler exactement, n'est qu'une simple question d'économie politique, susceptible tout au plus d'approximation, seroit beaucoup mieux résolu par un bon administrateur de Loterie que par un géomètre. Cependant si l'on considère la chose sous un point de vue mathématique, la manière la plus naturelle de résoudre cette question, est d'imaginer un joueur qui prend à lui seul les 90 numéros, et qui les joue à toutes chances. D'après cette supposition, si l'on ouvre un compte à ce joueur en le débitant d'une part du montant des mises, et en le créditant de l'autre du montant des rentrées, il est clair que la ba-

lance de ce compte donnera la solution mathématique du problême.

Ainsi, en supposant que ce joueur fasse une mise comme 1 sur chaque combinaison admise, il en résultera le compte suivant :

	DOIT pour mises.	AVOIR. pour rentrée.
90 extraits simples, dont 5 heureux, et payés 15 fois la mise . . .	90.	75.
4,005 ambes simples, dont 10 heureux, et payés 270 fois la mise . . .	4,005.	2,700.
117,480 ternes, dont 10 heureux, et payés 5,500 fois la mise . . .	117,480.	55,000.
2,555,190 quaternes, dont 5 heureux, et payés 75,000 fois la mise . .	2,555,190.	375,000.
43,949,268 quines, dont un seul heureux, et payé 1,000,000 de fois la mise.	43,949,268.	1,000,000.
90 extraits déterminés sur 1 sortie, ce qui fait, à cause des 5 sorties, 5×90 =450 extraits, dont 5 heureux, et payés 70 fois la mise . . .	450.	350.
90 extraits déterminés sur 2 sorties, ce qui fait déjà 2×90=180 extraits. Et à cause que les 5 sorties peuvent admettre 10 combinaisons 2 à 2, on aura en tout 10×180=1,800 extraits, dont 20 heureux, et payés 70 fois la mise. (Problême XV).	1,800.	1,400.
90 extraits déterminés sur 3 sorties, font 3×90=270 extraits; et parce que les 5 sorties admettent 10 combinaisons 3 à 3, on aura en tout 10×270=2700 extraits, dont 30 heureux, et payés 70 fois la mise. (Problême XV).	2,700.	2,100.
90 extraits déterminés sur 4 sorties, faisant 4×90=360 extraits; et à cause des 5 combinaisons 4 à 4 possibles avec les 5 sorties, on aura en tout 5×360 =1,800 extraits, dont 20 heureux, et payés 70 fois la mise. (Problême XV).	1,800.	1,400.
90 extraits déterminés sur toutes les sorties, faisant 5×90=450 extraits, dont 5 heureux, et payés 70 fois la mise.	450.	350.
	46,633,233.	1,438,375.

du Jeu.

	D'OIT pour mises.	AVOIR pour rentrée.
Ci-contre.	46633,233.	1,438,375.
8,010 ambes déterminés sur 2 sorties, faisant, à cause des 10 combinaisons 2 à 2 possibles avec les 5 sorties 10×8010 =80,100 ambes, dont 10 heureux, et payés 5,100 fois la mise. (Problème XV).	80,100.	51,000.
24,030 ambes déterminés sur 3 sorties, faisant, à cause des 10 combinaisons 3 à 3 des 5 sorties, 10×24,030=240,300 ambes, dont 30 heureux, et payés 5,100 fois la mise. (Problème XV).	240,300.	153,000.
48,060 ambes déterminés sur 4 sorties, faisant, à cause des 5 combinaisons 4 à 4 des 5 sorties, 5×48,060=240,300 ambes, dont 30 heureux, et payés 5,100 fois la mise. (Problème XV).	240,300.	153,000.
Enfin, 80,100 ambes déterminés sur toutes les sorties, dont 10 heureux, et payés 5,100 fois la mise.	80,100.	51,000.
Total des mises et des rentrées	47,274,033.	1,846,375.
Excédent des mises		45,427,658.
Balance	47,274,033.	47,274,033.

Si donc la Loterie étoit pleine à tous les tirages, et que toutes les chances possibles fussent jouées à 1 franc, il en résulteroit une mise totale de 47,274,033 francs, de laquelle défalquant 1,846,375 francs pour le paiement des lots, il resteroit au Gouvernement un bénéfice de 45,427,658 francs.

D'où il résulte qu'en dernière analyse, la totalité des mises est à la totalité des bénéfices faits par la Loterie, comme 21 : 20, à très-peu de chose près.

L'on voit qu'il s'en faut peu, d'après ce calcul, que la Loterie ne retienne la totalité des mises, puisqu'elle n'en lâche que $\frac{1}{21}$ aux actionnaires. Donc elle en retient les $\frac{20}{21}$.

Mais si la Loterie est un scandale intolérable dans la théorie, elle trouve son absolution dans la pratique. En effet l'expérience prouve, et il suffit du bon sens pour voir qu'il s'en faut de beaucoup que les bénéfices réels puissent jamais atteindre au *maximum* que nous venons de leur assigner. Car quoique ce soit la même chose, mathématiquement parlant, d'exposer au jeu 100,000 francs contre 1000 francs, que 100 francs contre 1 franc, ce n'est pas la même chose, moralement parlant, attendu que la perte de 100,000 francs peut entraîner la ruine absolue de ceux qui la font, tandis que la perte de 100 francs est sans conséquence, du moins pour les personnes qui jouissent d'une fortune médiocre. Or, il est notoire que la majorité des joueurs n'expose que des sommes limitées et ordinairement assez petites, au lieu que la Loterie expose des sommes, pour ainsi dire, illimitées.

Par exemple, supposons que l'homme aux 40 écus mette un de ses écus à la Loterie, et qu'il le perde ; je dis que la perte de cet écu lui sera bien moins sensible que ne seroit à la Loterie la perte d'un million d'écus, si cet homme venoit à gagner le quine. Car pour que les pertes fussent également sensibles, il faudroit que les capitaux fussent proportionnels, ou du moins que la sortie d'un million d'écus de la caisse de la Loterie ne fît qu'une brèche de $\frac{1}{40}$. Or, suivant M. Necker, que l'on soupçonne d'exagération, le bénéfice annuel peut s'évaluer entre 10 et 12 millions ; mais dans la vérité et d'après l'aperçu de l'état actuel des choses, le produit brut est porté à 12 millions, dont 4 sont à déduire pour les frais d'administration, ce qui réduit le bénéfice net à 8 millions.

Si donc un particulier étoit porteur d'une lettre de change de 3 millions sur la Loterie, possédant 12 millions de revenu, le paiement d'un tel effet feroit une brèche de $\frac{1}{4}$ dans la caisse, c'est-à-dire, une brèche 10 fois plus grande que celle occasionnée dans les revenus de notre homme par la

perte d'un écu. Un tel événement dérangeroit à coup sûr la base des impositions, et influeroit sur la fortune d'un très-grand nombre de citoyens.

Mais, dira-t-on, l'événement est si extraordinaire, que la Loterie peut bien le supporter une fois. Il est facile de répondre que c'est précisément parce que l'événement est rare et loin des vraisemblances, que la Loterie subsiste; car autrement il seroit très-impolitique de tolérer un établissement qui allumeroit la cupidité des citoyens, en leur présentant la possibilité d'une fortune rapide et colossale, dont l'appât éteindroit en eux cette industrie qui les porte à s'élever par des moyens lents, mais continuellement profitables à la société.

F I N.

TIRAGES

De la Loterie nationale depuis son rétablissement, an VI, jusqu'à la fin de l'an IX.

PARIS.

AN VI.	Tirages.					
Frimaire.	1.er	70	27	86	77	49
Nivose.	2	2	44	17	67	15
	3	15	16	85	54	40
Pluviose.	4	63	74	78	19	89
	5	54	79	68	60	2
Ventose.	6	79	85	27	57	58
	7	21	31	60	85	67
Germinal.	8	21	1	38	29	53
	9	15	86	69	4	26
Floréal.	10	30	11	12	50	47
	11	44	36	11	5	18
Prairial.	12	37	77	49	10	7
	13	52	48	40	11	70
Messidor.	14	36	46	82	44	39
	15	55	16	39	59	36
Thermidor.	16	86	62	15	44	73
	17	29	75	11	89	90
Fructidor.	18	41	12	1	33	5
	19	83	42	60	79	5
1.re Jour C.re	20	72	75	53	19	77
AN VII.						
Vendémiaire.	21	30	86	40	78	74
	22	70	30	17	48	76
Brumaire.	23	20	4	52	47	10
	24	11	36	46	16	63
Frimaire.	25	46	89	73	17	23
	26	88	46	81	57	66
Nivose.	27	40	43	59	25	26
	28	54	14	3	16	69
Pluviose.	29	34	21	84	16	20
	30	36	11	64	81	61
Ventose.	31	17	6	67	1	79

Tirages de la Loterie. 163

AN VII.	Tirages.	PARIS.				
Germinal.	32	82	46	12	13	15
	33	79	53	63	25	29
Floréal.	34	12	30	24	39	60
	35	48	36	6	24	32
Prairial.	36	80	11	4	32	20
	37	46	84	64	43	62
Messidor.	38	14	23	18	69	77
	39	44	13	36	39	3
Thermidor.	40	72	63	31	57	19
	41	43	84	11	54	64
Fructidor.	42	78	66	46	63	34
	43	13	67	73	26	71
1.er Jour C.re	44	13	68	76	3	6

AN VIII.

Vendémiaire.	45	82	32	60	42	51
Brumaire.	46	35	18	79	62	19
	47	49	29	38	12	89
Frimaire.	48	90	27	26	28	64
	49	85	48	12	65	15
Nivose.	50	57	17	14	40	55
	51	88	90	74	78	61
Pluviose.	52	79	65	29	74	69
	53	42	61	37	84	50
Ventose.	54	64	5	33	85	28
	55	69	13	30	9	61
Germinal.	56	4	83	8	9	69
	57	48	26	14	19	9
Floréal	58	50	51	48	40	83
	59	23	57	47	81	43
Prairial.	60	59	62	49	19	63
	61	30	71	61	50	42
Messidor.	62	24	44	16	86	52
	63	10	87	44	68	77
Thermidor.	64	66	67	16	41	80
	65	39	65	56	52	7
Fructidor.	66	34	43	84	18	35
	67	56	3	84	8	78
1.er Jour C.re	68	51	26	65	19	87

Tirages de la Loterie.

AN IX. — Tirages. — PARIS.

Mois	Tirage					
Vendémiaire.	69	1	77	9	41	82
	70	81	87	64	12	75
Brumaire	71	51	24	35	75	17
	72	8	48	11	70	22
	73	15	40	48	32	69
Frimaire.	74	36	24	44	19	47
	75	44	19	6	48	35
	76	61	83	52	80	75
Nivose.	77	52	58	7	71	44
	78	64	63	80	1	24
	79	50	14	57	46	16
Pluviose.	80	41	35	23	45	67
	81	46	7	19	4	30
	82	7	40	78	29	38
Ventose.	83	32	9	72	39	28
	84	42	3	32	69	79
	85	77	59	41	83	34
Germinal.	86	61	78	17	71	45
	87	56	32	37	77	83
	88	18	22	62	47	36
Floréal.	89	71	72	54	77	70
	90	41	57	28	1	11
	91	39	7	70	90	67
Prairial	92	25	83	77	60	66
	93	27	21	4	32	30
	94	13	87	48	74	42
Messidor.	95	7	69	26	62	40
	96	77	53	35	79	71
	97	66	28	70	38	37
Thermidor.	98	47	37	35	50	46
	99	80	52	43	19	90
	100	53	73	85	2	65
Fructidor.	101	37	61	39	78	42
	102	31	69	13	39	9

BRUXELLES.

AN IX. Tirages.

Frimaire.	1.er	39	62	68	63	21
	2	16	64	52	73	29
	3	66	16	5	57	58
Nivose.	4	57	62	75	85	27
	5	63	61	69	82	31
	6	68	5	23	19	46
Pluviose.	7	83	46	27	62	61
	8	63	56	35	1	60
	9	72	85	8	12	10
Ventose.	10	45	88	2	3	28
	11	39	56	60	78	21
	12	2	51	46	41	35
Germinal.	13	16	70	88	65	72
	14	24	57	14	60	68
	15	57	68	85	16	55
Floréal.	16	48	80	72	7	16
	17	60	90	18	54	36
	18	40	85	84	64	82
Prairial.	19	17	16	64	45	31
	20	61	49	83	71	80
	21	55	22	34	3	12
Messidor.	22	39	64	54	80	48
	23	22	66	54	5	46
	24	84	32	81	80	61
Thermidor.	25	74	41	14	60	27
	26	71	42	17	59	26
	27	69	62	27	67	24
Fructidor.	28	6	4	52	45	83
	29	53	64	89	1	36
	30	51	56	57	8	43

LYON.

AN IX.	Tirages.					
Nivose.	1.er	46	2	47	15	11
	2	74	79	52	39	23
	3	54	82	45	8	74
Pluviose.	4	82	39	79	66	12
	5	88	87	37	12	39
	6	70	9	53	27	7
Ventose.	7	30	73	85	46	27
	8	12	82	83	7	45
	9	72	63	1	56	57
Germinal.	10	89	51	6	32	5
	11	40	54	17	72	20
	12	85	46	65	79	13
Floréal.	13	57	83	14	62	8
	14	26	8	48	58	17
	15	87	22	30	61	53
Prairial.	16	6	17	78	54	45
	17	15	89	42	38	85
	18	75	66	40	65	49
Messidor.	19	7	42	46	67	34
	20	13	6	66	71	30
	21	20	80	74	82	2
Thermidor.	22	85	65	30	70	9
	23	71	31	15	57	67
	24	47	19	9	56	83
Fructidor.	25	54	44	20	23	55
	26	41	63	57	76	66
	27	57	56	29	59	58

STRASBOURG.

AN IX.	Tirages.					
Ventose.	1.er	22	66	42	56	87
	2	85	54	27	21	89
Germinal	3	54	39	13	24	18
	4	57	35	86	78	9
	5	77	48	17	85	64
Floréal.	6	76	54	1	75	33
	7	48	75	50	80	27
	8	16	69	35	57	22
Prairial.	9	70	43	10	69	3
	10	57	55	77	3	2
	11	82	59	13	42	32
Messidor.	12	30	71	42	38	29
	13	60	66	41	5	74
	14	37	36	73	90	29
Thermidor.	15	53	83	5	47	15
	16	48	60	68	71	41
	17	76	61	39	33	43
Fructidor.	18	7	23	82	58	26
	19	77	5	30	57	50

BORDEAUX.

AN IX.	Tirages.					
Floréal.	1	63	67	30	40	17
Prairial.	2	18	61	53	82	83
	3	7	14	49	61	18
	4	23	55	26	77	15
	5	57	85	46	41	11
Messidor.	6	33	60	30	43	37
	7	6	23	5	18	9
	8	67	58	77	74	18
Thermidor.	9	74	87	46	77	42
	10	45	19	21	58	88
	11	61	45	47	26	22
Fructidor.	12	54	44	20	23	55
	13	46	78	18	7	70

ERRATA.

Page 40, ligne 5, au lieu de, $\frac{1}{8}$, lisez, $\frac{1}{18}$.

Page 71, lig. 13, au lieu de, Puisque $C=f^2$, lisez, Puisque $C=f^1$.

Page 78, lig. 8, au lieu de, $120f$, 3.e terme de la formule, lisez, $120f^4$.

Page 81, lig. 20, au lieu de, $20+399\frac{3}{4}$, lisez, $20\times 399\frac{1}{4}$.

Page 107, lig. 20, au lieu de, $\frac{m}{p}$, 2.e terme de la formule, lisez, $\frac{m}{p^2}$.

Page 108, lig. 10, au lieu de $m\frac{(p+1)n-2}{pn-1}$ dernier terme de la formule, lisez, $m\frac{(p+1)^{n-2}}{p^{n-1}}$.

Page 110, lig. 2, au lieu de $m\left(\frac{p+1}{p}\right)$, 5.e terme de la formule, lisez, $m\left(\frac{p+1}{p}\right)^4$.

Page 111, lig. 10, au lieu de, $2n-1$, dernier terme de la formule, lisez, 2^{n-1}.

Page 119, lig. 1, au lieu de, $m\frac{(p+1)^{n-2}}{p^{n-1}}$, lisez, $m\frac{(p+1)^{n-2}}{p^{n-1}}$.

Page 120, lig. 5, au lieu de $m\frac{(p+1)^n}{p^{n-1}}m-mp$, lisez, $m\frac{(p+1)^n}{p^{n-1}}-mp$.

Page 139, ligne dernière, au lieu de, ou 3, ou 5 numéros, lisez, ou 3, ou 4, ou enfin 5 numéros.

Page 147 lig. 29, au lieu de, 64, lisez, $64\frac{1}{4}$.

www.ingramcontent.com/pod-product-compliance
Lightning Source LLC
Chambersburg PA
CBHW070954240526
45469CB00016B/814